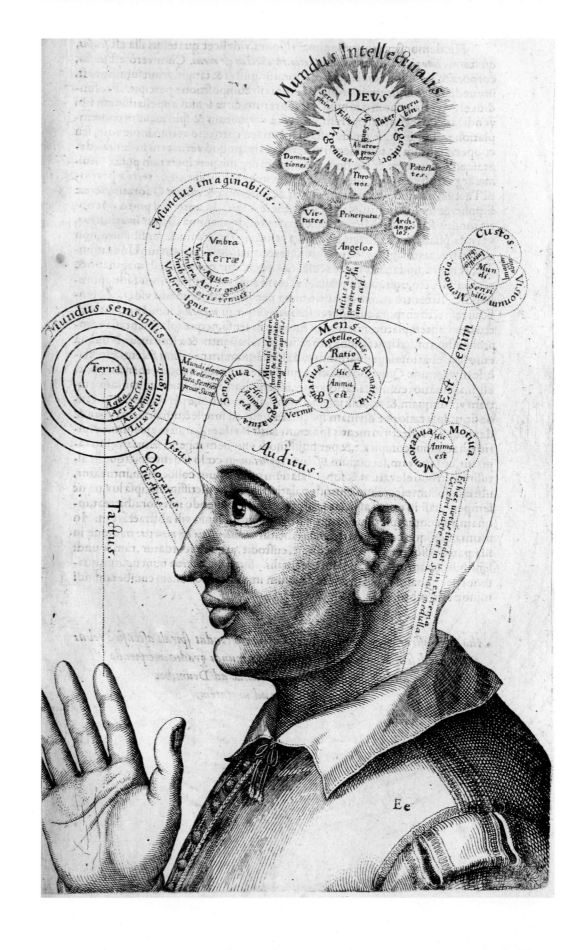

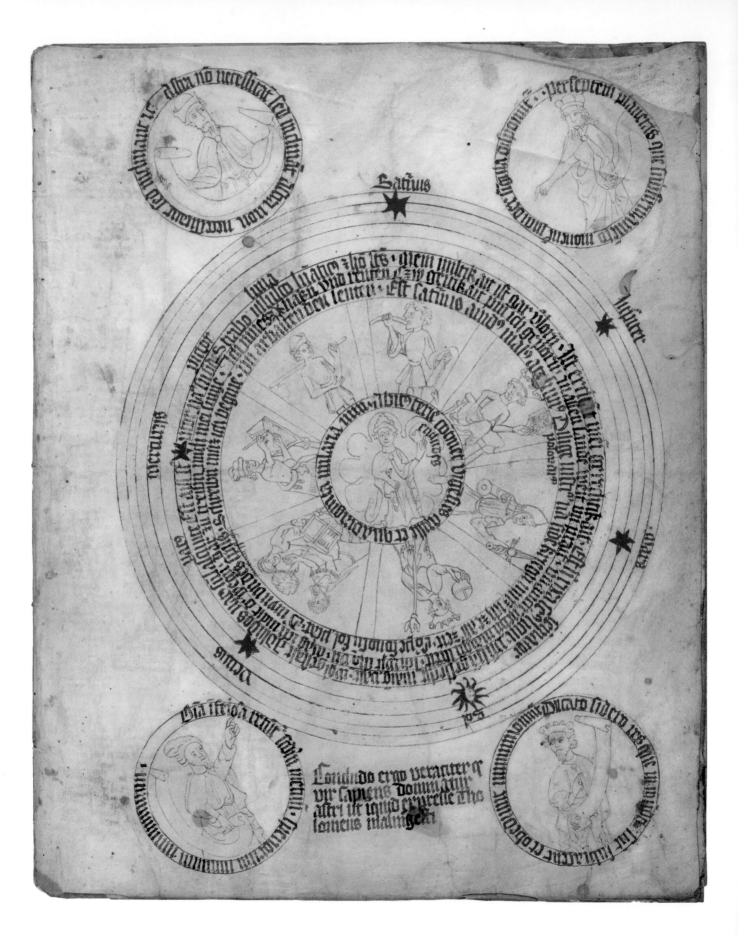

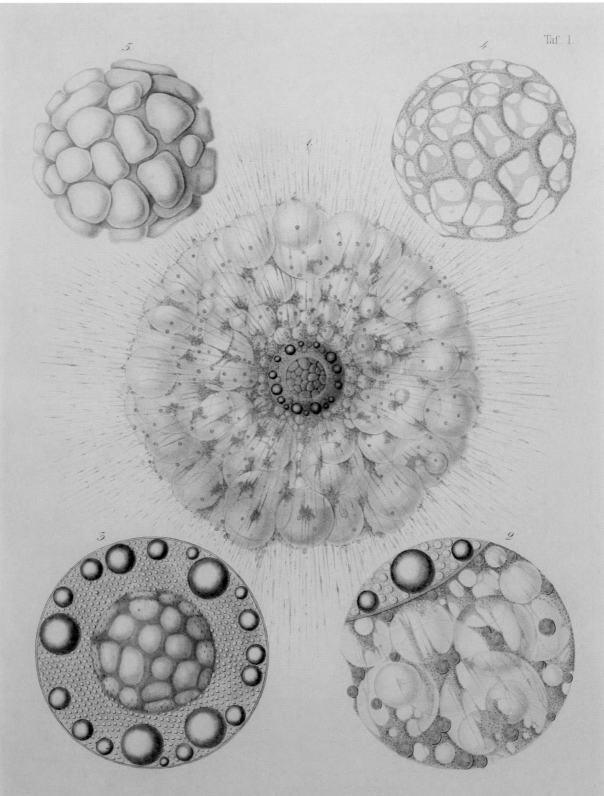

1–5. Thalassicolla pelagica, Hkl.

E. Haeckel del.

Wagenschieber sc.

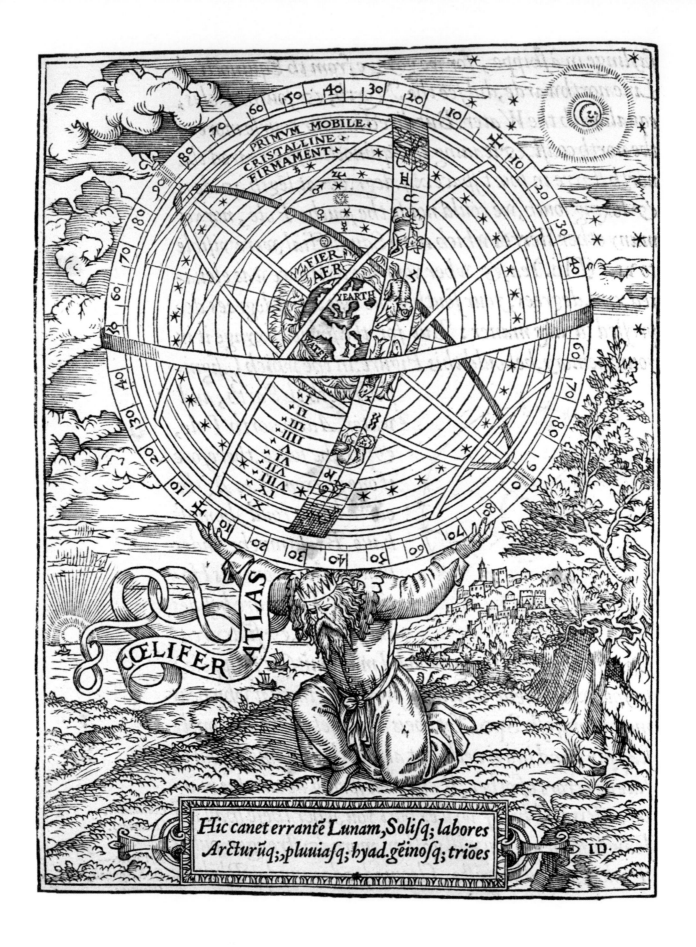

PRIMVM MOBILE

CRISTALLINE FIRMAMENT

FIER AER YEARTH

CŒLIFER ATLAS

Hic canet errantē Lunam, Solisq; labores
Arcturūq,, pluuiasq; hyad. gēinosq; triões

I.D.

圓之書
THE BOOK OF
CIRCLES

知識發展的球狀視覺史
Visualizing Spheres of Knowledge

曼努埃爾・利馬
Manuel Lima

卷首插圖

（第 1 頁）
羅伯特・弗拉德
Robert Fludd
心智 Mental faculties
1617 年

這幅心智圖出自中世紀科學與神祕哲學的重要百科全書《宇宙與形而上學、物理和技術史》（*Utriusque cosmi maioris et minoris metaphysica, physica, atque technica historia*），該書於 1617 年出版。英國博學家羅伯特・弗拉德描繪出三種與大腦特定腦室相關的視覺類型：感性世界、想像世界，以及智思世界。

（第 2 頁）
作者不詳
地球與七行星
約 1410 年

這幅插畫出自十五世紀早期的手稿，該手稿包含幾幅寓言與醫學插畫，旁有文字說明介紹中世紀常見的做法，包括現在看來十分駭人的放血療程。其中一些圖表包含何時與從何處抽血的指示，也說明天體如月亮的運動會如何影響到這類操作。這張圖描繪的是受到七行星、太陽和月亮環繞的地球。

（第 3 頁）
恩斯特・海克爾 Ernst Haeckel
大洋無骨蟲
Thalassicolla pelagica
1862 年

這幅插圖出自德國生物學家恩斯特・海克爾於 1862 年出版的一本圖文並茂的作品；該書包括 35 幅整頁插圖，描繪的是放射蟲的複雜結構，放射蟲為體積極小的單細胞真核生物（直徑 0.1 至 0.2 公釐）。栩栩如生的插圖展現出看來精緻華麗的二氧化矽骨架，是作者花了好幾個月以顯微鏡仔細觀察後的素描成果。這張圖是該書的第一張整頁插圖，描繪的放射蟲被海克爾稱為大洋無骨蟲（Thalassicolla pelagica）。

（第 4 頁）
威廉・坎寧安
William Cuningham
擎天者阿特拉斯
Coelifer Atlas
1559 年

這幅插圖出自英國醫生暨占星家威廉・坎寧安的《宇宙誌之鏡》（*The Cosmographical Glasse*），描繪希臘天文學之神阿特拉斯身為擎天者的形象，支撐著一個由許多圓環組成的托勒密宇宙體系（天動說）。地球位於體系的核心，由泥土和水等元素構成，並受到空氣和火元素所包圍。這張圖也描述了不同的行星、繁星蒼穹、結晶帶與「原動天」（primum mobile，最外層球體，最初由托勒密提出）。

獻給我不斷擴大的全新愛之圈：克蘿伊。

也獻給我孩提時期的情感之圈：
讓我了解自然的美麗與力量的荷西・瑪麗亞，
以及傳授予我對於科學和發現的熱情的沃爾特。

目次

自序　11

感謝辭　13

引言　15

圓的分類　57

參考書目　257

圖片來源　259

Family 1
圓圈和螺旋
65

66

74

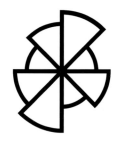

82

Family 2
輪和派
91

92

100

110

Family 3
網柵和網格
119

120

130

138

Family 4
消長和波動
147

148 156 164

Family 5
形狀和界線
175

176 184 192

Family 6
地圖和藍圖
201

202 210 218

Family 7
節點和連結
229

230 238 246

自序

2011 年二月，我剛在里斯本大學科學哲學中心所舉辦的「科學與藝術中的圖像」學術研討會上發表完演講。我回答了觀眾提出的幾個問題後，觀眾席中有位教授站起來問道：「為什麼你展示的視覺化模型，大部分都採用圓形布局？」身為以「資訊視覺化的崛起」為題的場次主席，我不但對她提出的問題非常感興趣，也有點惱怒自己為何從未觀察到這麼顯而易見的情形。「那是個很好的問題，」我說，暫停了一下，再坦率回答：「我也不知道為什麼。」在該場次結束後，我們針對這一點進一步交換了一些想法，不過我很快就發現，我無法回答她的問題。若說這個問題跟了我相當長的一段時間，其實是輕描淡寫了。

同年九月，我在紐約公共圖書館召開我第一本作品的新書發表會，私下與一名觀眾重新講了這件事，對方提到一個確立圓形與快樂的臉之間關聯的實驗，讓我著迷不已。自此以後，我就全心投入這個主題了。

我花了點時間才能清楚表達自己的想法，不過從很多方面來說，這本書確實能向最初那個有趣的問題提供答案。隨著我對於視覺化方法的研究愈來愈深入，圓形布局的無所不在確實也變得極其驚人。舉例來說，我在「VisualComplexity.com」網站上編入索引的 1,000 個專案中，大約有 302 個專案（約占三成）是以某種放射狀構造為基礎（該網站是歷經十年的視覺化專案線上資料庫，囊括的領域包羅萬象，從藝術到生物、電腦系統到交通網絡等）。

在所有可能的視覺化模型和配置中（用於圖表的建構可說是具有無窮無盡的可能性），為什麼在描述資訊的時候，圓形布局會這麼受歡迎呢？本書主要以三種方式來回答這個問題：首先，對作為所有人類知識領域跨時空文化符號的圓形，針對其普遍性提供脈絡；其次，藉由近年來認知科學鑑別出的一組知覺偏差，來解釋我們對圓形事物與生俱來的偏好；第三，透過 21 種不同模式的綜合分類發展，來展現圓形布局的多樣性與靈活性。這本書有 300 多幅圖像，頌揚著圓形持久不墜的吸引力，而且不只在資訊設計的領域，圓形出現在人類表達的每一個領域。

就我前一本作品《樹之書》而言，蒐集並研究數量如此龐大的專案樣本，工作量著實令人生畏；對這本書來說，由於主題的廣度，有時整個工作似乎會陷入癱瘓。面對如此苛刻的目標，一個人要不是害怕到無法採取行動，就是很單純地向前邁進，希望至少能讓我們不斷發展的集體知識向前推進一步。道明會修士博韋的樊尚（Vincent of Beauvais）曾編寫了西方世界在 1600 年以前最龐大也最受歡迎的百科全書，也就是含有 80 卷 9,885 章高達 450 萬字的《大寶鑑》（*Speculum Maius*，1244-55 年）。他曾在裡面提到，「我知道自己無法找到或讀完過去曾經被寫下的所有東西。我也無法聲稱自己能從讀過的東西裡擷取表達出所有值得注意的部分，否則我必然得加上厚重的另一卷。然而我認為，自己應該是從許多好東西裡挑出了比較好的，而且當然也蒐集了不少比較好的資訊。」[1]

曼努埃爾・利馬
紐約，2016 年三月

1 安・布萊爾（Ann Blair）《現代之前學術資訊管理》（*Too Much To Know*）

感謝辭

每當有人渴望編寫此類多元且橫跨數世紀的作品時，制定行動計畫向來不是一項簡單的任務。為了便於處理，我將龐大的研究工作分成兩大類：當代的（過去25年間製作的）和歷史的（最早可以回溯到中世紀中期約公元1000年左右，其中包括少數歷史較悠久的例子）。

當代類別的研究似乎比較簡單，其中有許多都在網路上廣受宣傳，也有許多來源將它們編入索引。這部分的工作也讓人很有滿足感，因為可以在過程中直接與幕後工作人員聯繫。我首先要感謝的，就是數以十計、甚至百計的個人、工作室、代理機構、實驗室、大學與公司企業等，他們慷慨分享圖像，有些甚至花了不少時間替這本書重新繪製。沒有你們，這本書就不會存在。

若當代類別的項目就如同俗諺所云，只是咫尺之間的滑鼠點擊，相形之下，歷史類別的項目就比較難找。研究者不但需要知道正確的資源與工具，也得願意花時間瀏覽無數手稿，才能在許多死胡同裡找到一張相關的插圖。因此，我在這裡要感謝的，是將大量手稿與珍本書籍數位化的許多機構、圖書館、收藏、美術館與博物館，其收藏的可及性，替本書的寫作帶來相當的幫助。

在我研究歷史性材料時，下面這些機構是非常寶貴的資源：美國國會圖書館（Library of Congress）、英國惠康圖書館（Wellcome Library）與其線上圖像資料庫「Wellcome Images」、大英博物館、美國耶魯大學拜內克古籍善本圖書館（Beinecke Rare Book & Manuscript Library）、由美國國會圖書館與聯合國教科文組織合作的世界數位圖書館（World Digital Library）、美國巴爾的摩沃爾特斯藝術博物館的沃爾特斯線上資料庫（Digital Walters，收藏有900多本珍本書籍與手稿）、開放知識基金會經營的線上企劃公共領域評論（Public Domain Review）、數位收藏愈來愈豐富的網際網路資料庫（Internet Archive）、大型公共領域圖像資料庫維基共享資源；集結許多歐洲圖書館、檔案館與博物館資料的歐洲數位圖書館（Europeana）、自然史圖書館同盟生物多樣性遺產圖書館（Biodiversity Heritage Library）、規模最龐大的歷史地圖私人收藏——大衛·魯賽歷史地圖收藏（David Rumsey Historical Map Collection）、英國牛津大學博德利圖書館（Bodleian Libraries）的數位收藏和博德利數位圖書館（Digital Bodleian）、美國哈佛大學霍夫頓圖書館（Houghton Library）、美國布朗大學約翰卡特布朗圖書館（John Carter Brown Library），以及美國賓夕法尼亞大學圖書館的奇斯拉克特殊收藏、珍本書籍暨手稿中心（Kislak Center for Special Collections, Rare Books and Manuscripts）。

我也要感謝安娜·里德勒（Anna Ridler）為書中21個模型的許多圖片說明提供寶貴協助。最後，我也非常感激我的妻子喬安娜和女兒克蘿伊，在我撰寫本書期間展現出堅定的耐心。

眼睛是第一個圓；它形成的地平線是第二個圓；在整個自然界中，這種基本的形狀不斷重複出現。圓可以說是世界密碼的最高象徵。

——拉爾夫・沃爾多・愛默生（Ralph Waldo Emerson）

一個人千萬不能滿足於任何思想圈，而是要一直確信，更廣泛的可能性仍然存在。

——約翰・理查德・謝弗里斯（John Richard Jefferies）

圓同太虛，無欠無餘。

——鑑智僧璨

引言

　　在原始人類所接觸的自然形狀中，天體明亮渾圓的輪廓，必然是最令人印象深刻的。我們祖先在目睹了有曲線的炙熱太陽有著強大的能力，或是滿月散發出的閃爍光芒之後（圖1），必定會受到這些形狀的美麗、完美和力量所吸引。幾乎每一種泛靈文化對天體都有這類的崇敬之情，我們可以從世界各地在不同時期獨立衍生出的諸多太陽神中一窺端倪。當然，我們已故的祖先並無法真正領會圓形這種無所不在的本質。他們無法證明細胞、細菌與微生物是圓的（圖2），或是遙遠行星與恆星的球形結構——這些都是因為太小或太遙遠，使得人類肉眼無法看見。儘管如此，圓形幾乎無處不在，可以出現在地形景觀如土墩、隕石坑與小湖泊等，也可以出現在樹幹與植物莖的橫切面（圖3與圖4），或是水面的漣漪，以及各式各樣的樹葉、果實、貝殼、岩石與卵石等。在正確的光線下，我們甚至可以在一些鄰近的行星如火星、木星與金星（天空中第三亮的自然物體）等看到圓形（圖5）。不過對於我們內在的社會本性來說，最重要的也許是圓形重複出現在最親近的親朋好友、熟人與社群成員的眼中（圖6）。撇開其他不談，圓形在自然界中如此無所不在，必然會成為驚歎與讚美的泉源。

　　出現在自然界的圓，其實不只是驚歎的泉源，還很快就成為人類文化的主要指針，在藝術、宗教、語言、技術、建築、哲學與科學之中受到模仿與重塑（圖7與圖8）。圓形被用來表現幾乎是每個知識領域中廣泛的思想與現象，在曾經存在過的每一個文明中，它幾乎都成了一種普遍性的比喻。更進一步觀察人類對於圓形的運用，我們可以從中看到一種連續的秩序，從數世紀以來人類建造的城鎮和都市，到我們設計的家用物品和工具，再到我們為了互相溝通而創造的書面標誌和符號，都有圓形的存在。

圖1

伽利略・伽利萊 Galileo Galilei
月亮素描
1610 年

這幅筆墨畫出的月亮素描，來自一本天文學小冊中的系列素描與水彩畫，這本小冊於 1610 年三月在義大利威尼斯出版，題名（簡稱）《星空信使》（*Sidereus Nuncius*）。這是科學論文中首次出現用望遠鏡觀測月球的結果，在畫中，地球的天然衛星表面有許多隕石坑和山脈，與過去認為月球是光滑完美球體的概念大相逕庭。

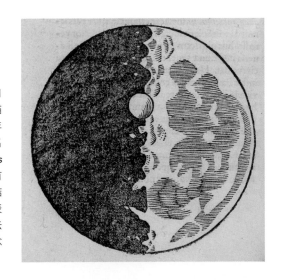

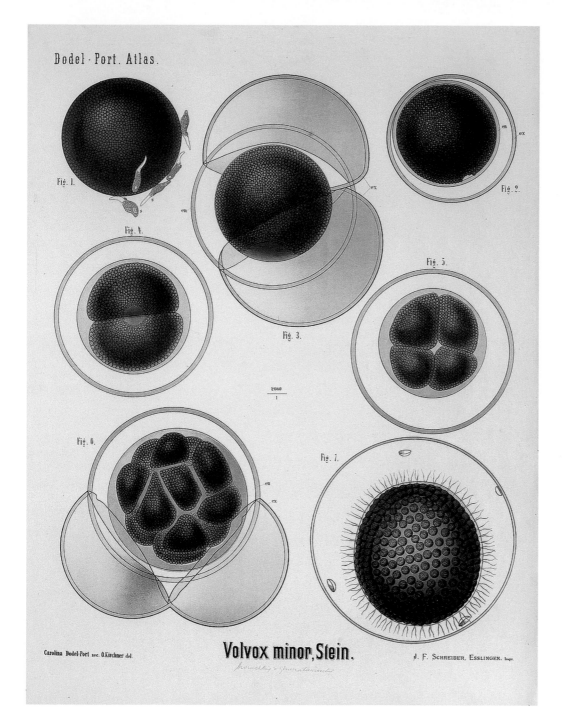

Fig. 1.

Fig. 2.

Fig. 4.

Fig. 3.

Fig. 5.

Fig. 6.

Fig. 7.

Carolina Dodel-Port sec. O.Kirchner del.

Volvox minor, Stein.

J. F. SCHREIBER, ESSLINGEN. Imp.

圖 2

阿諾·多德爾波特
卡洛琳娜·多德爾波特
Arnold and Carolina Dodel-Port
小團藻 Volvox minor
1878-83 年

小團藻不同發展階段的插圖。小團藻是一種微小的綠藻（分類上屬於團藻目），它們會聚在一起形成球形聚落，個體數可多達 5 萬。每一個小團藻的直徑在 0.004 至 0.008 公釐之間。這幅全頁插圖由瑞士植物學家阿諾·多德爾波特與他的妻子卡洛琳娜繪製，出自通稱爲《多德爾波特圖集》（*Dodel-Port-Atlas*）的 42 幅植物圖解。

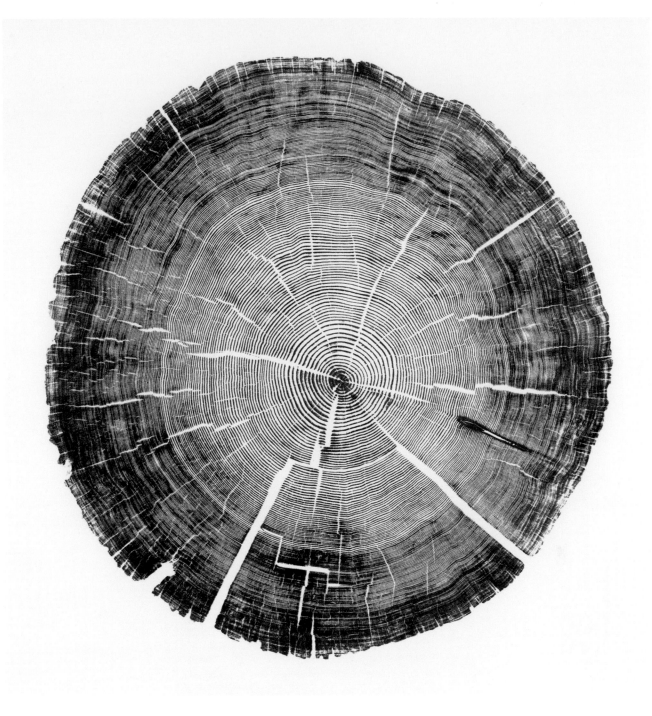

圖 3

布萊恩・納什・吉爾
Bryan Nash Gill
雪松樹幹橫切圖 Cedar Pole
2011 年

凸版印刷，59.69×56.2 公分。
2011 年從退役電話線桿的橫切
面印刷而得。自 2004 年起至

2013 年過世期間，美國藝術家
布萊恩・納什・吉爾四處蒐集
死樹的橫切面與局部，做爲各
類凸版印刷的材料，其中有許
多都出現在他 2012 年的作品
《木刻印刷》（*Woodcut*）系
列之中。這張圖展現出清晰的
同心圓，中間有許多明顯的裂
縫。

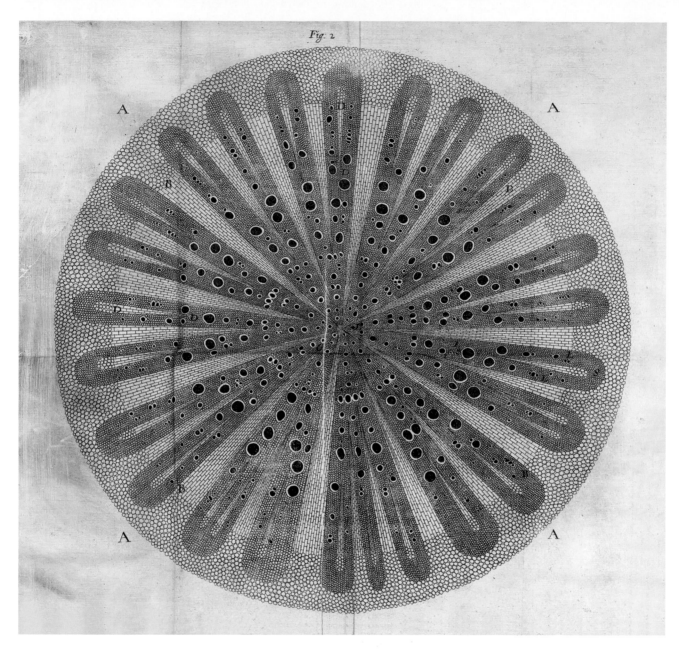

圖 4

內米亞・格魯
Nehemiah Grew
藤根
1682 年

藤根橫切面的顯微鏡圖。這幅插圖爲英國植物學家內米亞・格魯《植物解剖學》（*The Anatomy of Plants*，1682 年出版）內 82 幅全頁插圖的其中一幅。《植物解剖學》是該領域的重要著作，透過當時才發展起來的顯微鏡，揭露了植物的複雜結構與形態。

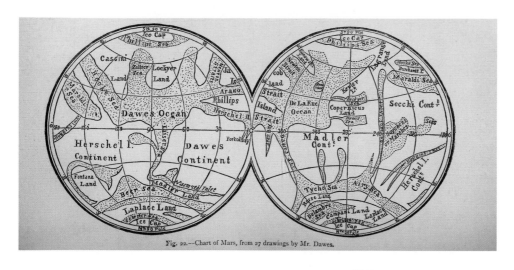

Fig. 22.—Chart of Mars, from 27 drawings by Mr. Dawes.

圖 5

理查德・安東尼・普羅克托
Richard Anthony Proctor

火星圖 Chart of Mars
1879 年

最早的火星地圖，由英國天文學家理查德・安東尼・普羅克托製作，於普氏作品《天空之花》（*Flowers of the Sky*，1879 年出版）一書中發表。如普氏所述，這張圖「描繪整個火星地表，將之劃分成陸地、海洋與極地雪，並附上在不同時期對火星地表特徵知識有所貢獻的各觀測者姓名」。這張圖綜合了英國觀測者威廉・魯特・道斯（William Rutter Dawes）的 27 幅圖畫以及其他草圖，其中有些參考圖可以回溯到 1666 年，例如天文學家威廉・赫雪爾（William Herschel）、威廉・比爾（Wilhelm Beer）與約翰・海因里希・馮・馬德勒（Johann Heinrich von Mädler）等人繪製的圖表。

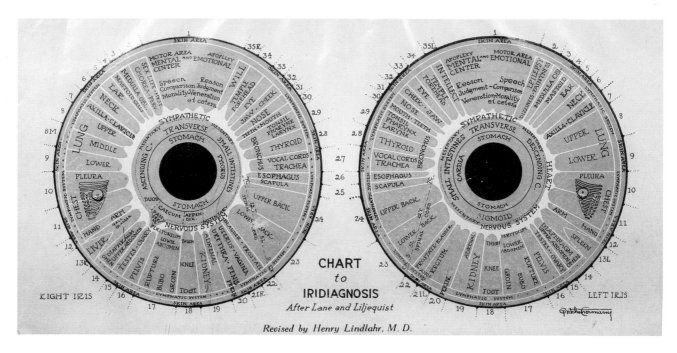

CHART
to
IRIDIAGNOSIS
After Lane and Liljequist

Revised by Henry Lindlahr, M. D.

圖 6

亨利・林德拉 Henry Lindlahr
虹膜診斷圖
1919 年

這張圖是《虹膜診斷法與其他診斷方法》（*Iridiagnosis and other Diagnostic Methods*，1919 年出版）的卷首插畫，該書為美國自然療法醫師亨利・林德拉所著。這張圖表現的是虹膜學擁護者研究的人類虹膜分區——虹膜學是十七世紀的一種另類醫學技術。虹膜學一般被視為偽科學，認為虹膜的區域與形態和人體特定部位的健康狀況有關。

圖 7

**義大利杜林蘇佩爾加聖殿的
圓頂**
約 1717 至 1731 年

大衛・史蒂芬森（David
Stephenson）攝影，出自其
作品《天堂異象》（*Visions of
Heaven*，2005 年出版）。

圖 8

法國塞西大型強子對撞機的緊湊紗子線圈
2008 年

緊湊紗子線圈（Compact Muon Solenoid，CMS）是一種粒子探測器，能觀察大型強子對撞機內高速質子碰撞產生的一系列粒子，機器位於法國塞西（Cessy）。這張照片拍攝的是開放式緊湊紗子線圈探測器的橫截面，這個探測器被安裝在地下 100 公尺的洞穴中。緊湊紗子線圈的重量約為 14,000 噸，高度 21.6 公尺，直徑 15 公尺。歐洲核子研究組織（European Organization for Nuclear Research）的馬克西米連・布萊斯（Maximilien Brice）與麥可・霍客（Michael Hoch）攝影。

1. 城市和文物

　　自人類開始定居的前期以來，大部分定居地、村落和城市都遵循著某種類型的圓形配置，通常圍繞著一個有重要經濟、社會與政治活動的主要繁榮區域。圓形配置在各家庭之間形成強烈的團結感，可以保護個人免受來自任何方向的潛在危險。這樣的規劃邏輯可以在許多古城上看到，例如位於俄羅斯南烏拉爾山脈的阿爾卡伊姆（約公元前 1700 年）、位於現在伊朗境內的埃克巴坦那（約公元前 700 年），或是中美洲的特奧切蘭文化（約公元 200 年）。隨著定居點規模愈形增長，而且變得愈來愈複雜，最有價值的區域自然仍是核心，不斷擴大的外圍地區也為核心地區提供更多保護。縱觀歷史，這種普遍性的組織原則其實是自然而然出現的，並沒有涉及任何高層次的規劃。確實偶爾會出現刻意的圓形規劃（如古希臘和古羅馬帝國，尤其是古羅馬軍營），不過一直到中世紀中期和文藝復興時期，歐洲各地才廣泛採用理想化的圓形配置。這種做法非常普遍，例如法國地區的圓形村落（採同心圓配置的傳統中世紀村落），因此舊世界的許多現代城市仍然保持圓形規劃，其中有些城市更是蔓延極廣（圖 9 與圖 10）。這種模式甚至出現在某些北美城鎮，例如美國俄亥俄州的瑟克爾維爾，一直到十九世紀初，便利的直角網格配置才廣泛受到採用。

　　為了提高安全性，好抵禦來自人類和自然的威脅，城鎮和城市經常會以實際的物理邊界將行政區的主要區域圍起來。防禦工事主要呈現圓形配置，有著不同的風格和構建，例如簡單的木柵欄（在凱爾特人與前哥倫布時期的密西西比文化中非常盛行）（圖 11）、防禦土牆和山堡、凱爾特人的丘堡、石造的環堡、文藝復興時期的星形要塞，以及雄偉石牆構成的中世紀堡壘。這些規劃配置無所不在，尤其是原始的環狀土方工程，讓人可以合理設想它們的存在早在有文字記載的歷史之前就已經非常普遍。在諸多史前環狀結構之中，最有趣的也許是不列顛群島上的數百座石陣，最早可以追溯到新石器時代晚期和青銅時代早期（約公元前 3200 年），其中最有名的就是巨石陣（圖 12）。一般認為，巨石陣是一個大型的太陽曆，在一年當中會被用來慶祝不同的事件，它的建造從公元前 3100 年左右開始，經歷過好幾個階段，在公元前 1600 年之前似乎經過好幾次重新配置。儘管令人印象深刻，巨石陣其實只是不列顛群島上 1300 多座類似環形石陣的其中之一，這些石陣分布廣泛，從英格蘭南部的埃夫伯里一直到蘇格蘭北部的奧克尼群島，都可以看到蹤跡。

　　每當人類聚集在特定場景或物體周圍，都會本能地形成一個圓圈。這種普遍的行為構成了許多古老娛樂建築的基礎，例如露天圓形競技場、古羅馬角鬥場、階梯式劇場、大劇場、音樂廳和體育場館等。無論在古代或現代，環狀配置都不只是娛樂建築的組織原則，它一直被融入無數宗教、政治、商業和住宅建築之中，其中最著名的如佛教的窣堵坡、基督教的洗禮堂、圓形大廳、天文台、燈塔、塔樓、風車、購

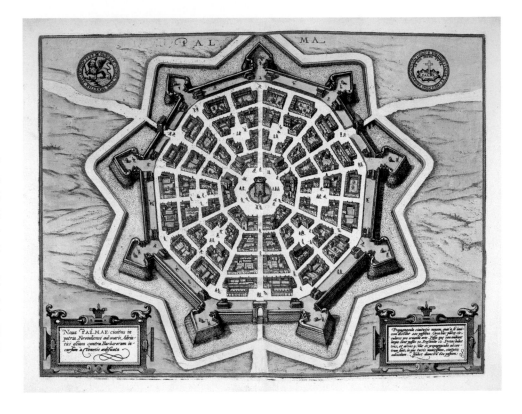

圖 9

帕斯夸雷・齊可尼亞
Pasquale Cicogna
格奧爾格・布勞恩
Georg Braun
義大利帕爾馬諾瓦城市規劃圖
1593 年

這張版畫是義大利東北部帕爾馬諾瓦城（Palmanova）的環形城市規劃圖，星狀配置爲文藝復興晚期的典型。帕爾馬諾瓦城的創立是爲了紀念早期基督教殉道聖徒聖儒斯蒂娜（Saint Justina of Padua），也是爲了神聖同盟在 1571 年勒班陀戰役打敗奧圖曼帝國海軍的週年紀念。這座城市是烏托邦城市布局的體現，像這樣的城市規劃於文藝復興時期遍布整個歐洲地區。

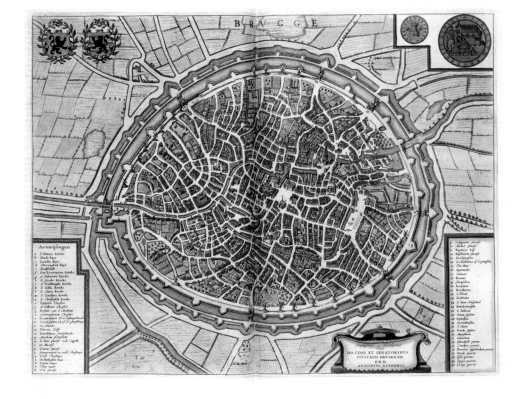

圖 10

作者不詳
布魯日地圖
1649 年

這張地圖清楚顯示出中世紀法蘭德斯城布魯日（Bruges）的環狀配置，布魯日位於現在的比利時境內。這張圖出於《房龍地圖集》（*Atlas van Loon*），這套地圖集是現存 18 卷（原爲 20 卷）的世界城市地圖集，由阿姆斯特丹銀行家暨市政會成員弗雷德里克・威廉・房龍（Frederik Willem van Loon）在十七世紀下半葉委託編制。這套內容豐富的地圖集還收錄了荷蘭製圖師瓊・布勞（Joan Blaeu）著名的九卷荷語版《大地圖集》（*Grooten Atlas*，1662-65 年出版），以及其他著名的地圖集。

圖 11

特奧多雷・德・布里
Theodor de Bry
印第安村莊波梅奧克
1890 年

法蘭德斯雕刻家特奧多雷・德・布里描繪的美國印第安村莊波梅奧克（Pomeiooc）彩色版，原本發表在天文學家托馬斯・哈里奧特（Thomas Hariot）的著作《維吉尼亞新發現土地的簡短眞實報告》（*A Brief and True Report of the New Found Land of Virginia*，1588 年出版），該圖以殖民者約翰・懷特（John White）的水彩畫爲依據。這張圖描繪了一小群由圓形柵欄圍起來的建築物，是一個阿爾岡昆語（Algonquian）族村落。這個地方位於現今的北卡羅萊納州，可以說是美洲原住民部落的典型，類似聚落從西印度群島的阿拉瓦克族（Arawak）一直到美國與加拿大東部的阿爾岡昆語族都可以看到。

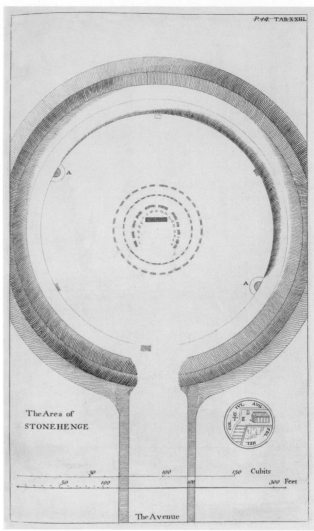

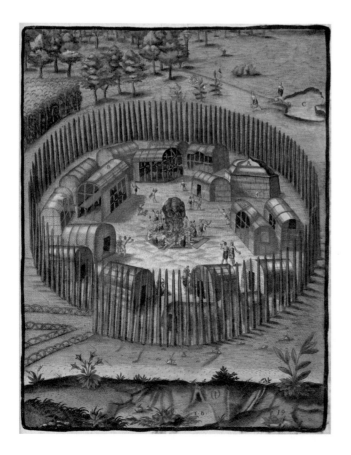

圖 12

威廉・史塔克利
William Stukeley
巨石陣區域圖
The Area of Stonehenge
1740 年

英國牧師暨古物收藏家威廉・史塔克利繪製的巨石陣外圈與內圈配置圖，史氏是許多重要英國史前遺跡如巨石陣與埃夫伯里等的調查先鋒。這張圖顯示出外圈的環狀土堤與溝渠（一般相信這是公元前 3100 年左右建造的第一個結構），包圍著在公元前 2400 年左右豎立的中央環狀石造結構。

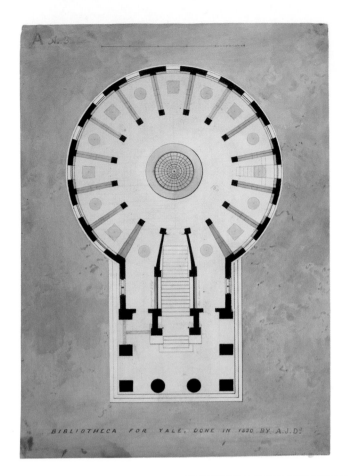

BIBLIOTHECA FOR YALE, DONE IN 1830 BY A.J.D.

圖 13（左）

亞歷山大·傑克遜·戴維斯 Alexander Jackson Davis

耶魯圖書館

1830 年

美國建築師亞歷山大·傑克遜·戴維斯提出的耶魯大學圖書館建築圖。

圖 14（右）

古斯塔夫·德博蒙特
Gustave de Beaumont
櫻桃丘監獄規劃圖
1833 年

這張圖是英國建築師約翰·哈維蘭（John Haviland）設計的東部州立監獄建築圖。這座放射狀配置的監獄位於美國費城，又稱櫻桃丘，實際運作的時間為 1829 年至 1971 年間，其設計受到英國法律改革者傑瑞米·邊沁（Jeremy Bentham）於 1791 年發展的圓形監獄概念所影響。監獄的環狀結構讓獄方可以透過中央警衛來達到極權控制，警衛可以監視其放射翼的所有囚房門。櫻桃丘監獄的放射狀配置很快就成了英格蘭、西班牙、法國與古巴等國仿效的對象。

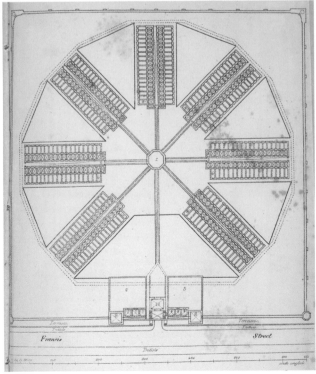

圖 15（上）

歐文·馮·史坦巴赫
Erwin von Steinbach
史特拉斯堡大教堂西側玫瑰窗
1176-1439 年

史特拉斯堡大教堂西側哥德式玫瑰窗的詳細建築圖，這面玫瑰窗的直徑達 13.6 公尺。它是法國史特拉斯堡大教堂的中心元素，這座教堂自 1015 年開始建造，是世界上第六高的教堂。玫瑰窗在中世紀的歐洲極為流行，尤其在哥德時期，可能源自於拜占庭建築與古羅馬的眼窗（眼窗為建築物上的圓形開口，起源可能比有文字記載的歷史還要早）。

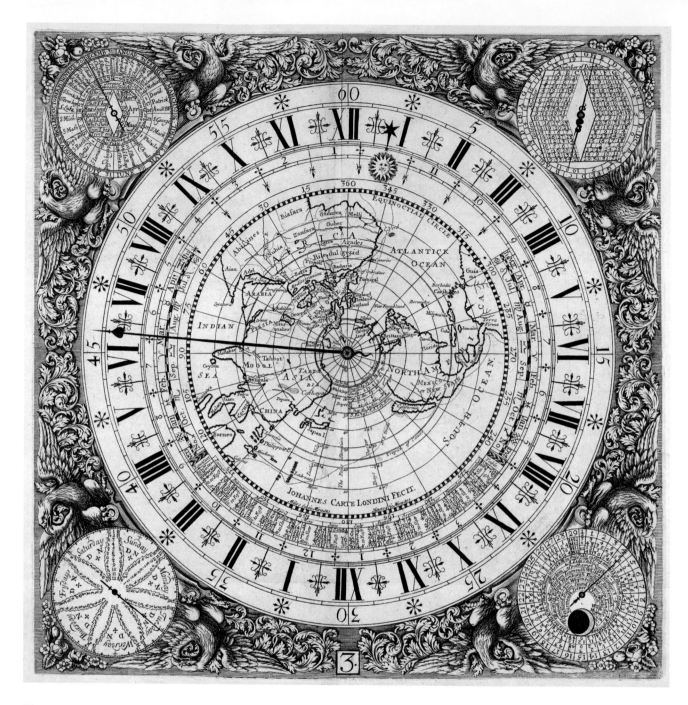

圖 16

約翰·卡特 John Carte
宇宙時鐘的卷首插畫
**The Frontispiece of "*The
Cosmographical Clock*"**
1700 年

這張圖出現在一巨幅傳單的廣
告上，表現的是發生在 1700 年
12 月 3 日星期二 12 點 45 分的
各種現象。由一位神祕且影響
力十足的英國鐘錶匠約翰·卡
特製作，卡特以其製作的宇宙
時鐘聞名，這些宇宙時鐘可以
計算出週期性事件如潮汐與節
日等。

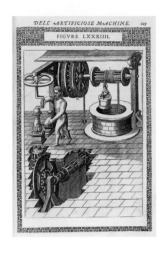

圖 17

阿戈斯蒂諾·拉梅利
Agostino Ramelli
精巧機器
Dell Artificiose Machine
1588 年

這幅插圖畫的是一台運轉中的水井機，出自一本題為《拉梅利船長的各種精巧機器》（*Le diverse et artificiose machine del Capitano Agostino Ramelli*）的教學手冊，作者為義大利工程師阿戈斯蒂諾·拉梅利。這本書包括 195 幅各式機械的工程設計圖，包括磨粉機、泵與水井等，許多都含有環狀或圓形的零件。

物中心、圖書館和旅館等（圖 13）。至於有這種古老配置的遺跡，則可以在喀麥隆馬塔坎人（Matakam）的茅屋、義大利南部阿爾貝羅貝洛的特魯洛（trulli）、北美原住民的圓錐形帳篷，以及部分因紐特部落建造的冰屋中看到。十八世紀末期，英國哲學家傑瑞米·邊沁（Jeremy Bentham）曾提出圓形監獄集中控制概念的梗概，監控室設於圓形監獄的正中央（圖 14）。最近，美國建築師巴克敏斯特·富勒（Buckminster Fuller）在二十世紀推廣的測地圓頂，則成了建築中新興圓形現代性的象徵。最後要提的是，圓形通常因為其加固能力而被運用在各種建築結構、重點特徵和裝飾上，例如橋梁、圓頂、拱門、樓梯、玫瑰窗、花飾窗格和渦形裝飾等（圖 15）。

在更小的尺度上，我們在當代日常生活處處都可以看到圓形，從地面上的人孔蓋到交通標誌、天線、雨傘、輪胎、齒輪、餐具、唱片、手錶、硬幣、戒指，以及現代科技數位介面上不可或缺的各種錶盤和按鍵。從歷史上來看，用於測量時間、地理位置或恆星位置的設備大多是圓形的，例如日晷、羅盤、星盤和天文鐘等（圖 16）。然而，圓形最歷久彌新的表現形式——同時也是人類的發明——無疑是輪子。剛開始，輪子是公元前 4500 年左右古代美索不達米亞的陶工所使用的工具，不過沒多久就被蘇美、中歐、埃及和中國等運用在戰車製作上。輪式車輛促成了農業、運輸和軍事的重大進展，成為人類文明演化的主要催化劑。後來，輪子再次在工業革命和全球現代社會的機械化發揮關鍵作用。雖然輪式機械運用在採礦、碾磨和灌溉等方面已有數世紀之久（圖 17），一直到工業革命期間，輪子才成為新世界秩序的主要引擎，支撐著從蒸汽動力到紡織品製造等諸多工業。我們接下來會看到，輪子在發電機的普遍運用，表示隨著時間推移，輪子已經成為運動與週期性的終極象徵。

2. 表意文字和符號

人類天生就會製造圖像，也會欣賞圖像。在文字出現的數千年前，人類用圖像來溝通表達，以及記錄和回憶事件。最早的圖像紀錄可以回溯到舊石器時代晚期，可能在公元前 35000 年左右，是歐洲、亞洲和非洲的狩獵採集者所留下的岩石雕刻與石壁畫。史前人類繪製的幾何圖形中，最常見的是螺旋形狀、同心圓和派圖，這些圖形從非洲加彭到美國猶他州等地處處皆可見其蹤跡（圖 18 與圖 19）。這些無所不在的圓形標誌，其確切意涵早已佚失，但它們幾乎重複出現在人類創造的每個字母系統、表意文字系統和無數圖表中，表達著從宗教到物理學、藝術到天文學等的廣泛思想。

考古學家丹妮絲·施曼特－貝瑟拉特（Denise Schmandt-Besserat）長久以來一直在研究語言文字的演變與楔形文字的起源，楔形文字是最古老的文字系統，由蘇美人在公元前 3500 年左右發明。她特別仔細地觀察楔形文字的主要前身，其時間可以回溯到公元前 8000 年。這是個用來記錄交易的小型黏土製輔幣系統。這些輔幣可以

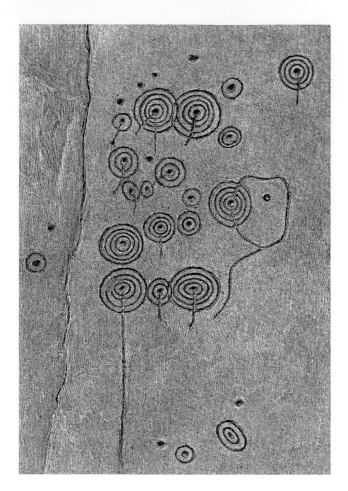

圖 18（左）

作者不詳

蘇格蘭阿蓋爾的史前岩畫

時期不詳

這張圖片出自克里斯・曼塞爾（Chris Mansell）的著作《英國的古老岩畫：本土石雕指南》（*Ancient British Rock Art: A Guide to Indigenous Stone Carvings*，2007 年出版）。這組圓形岩畫圖案發現於蘇格蘭西部的阿蓋爾郡。要確定這類岩刻的時間並不容易，不過這幅圖據稱可以回溯到公元前 4000 年。

圖 19（下）

作者不詳

岩畫圖案

時期不詳

這張圖片出自克里斯・曼塞爾的著作《英國的古老岩畫：本土石雕指南》。在不列顛群島各地都可以發現這些常見的岩畫圖案，時間據估可以回溯到公元前 5000 年至公元前 1000 年間。

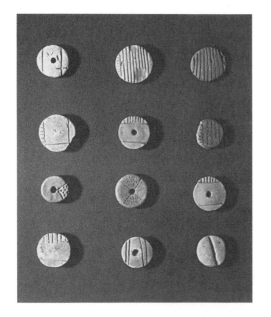

圖 20（左）

作者不詳

圓盤狀輔幣

公元前 3300 年

圖片中的圓盤狀輔幣來自位於現今伊朗的古代蘇美城市烏魯克。

近東地區的早期農民會使用不同形狀如圓柱形、卵形、四邊形與三角形等的輔幣來代表不同的商品，不過圓盤狀輔幣似乎是這種原始文字系統的主要類型。一般認為，這組輔幣的用途是用切割的線條與點來描繪各種不同紡織品與服裝圖案。

代表任何東西，從一隻羊到一份穀物等都有可能。為了了解這些輔幣的各種形式和刻印記號，施曼特－貝瑟拉特辨識出 18 種主要的黏土輔幣類型，認為楔形文字系統中持續存在的數字符號就是從這些原型演化而來。在這 18 種類型中，至少 9 種有某種圓形的形狀或圖案，讓圓形成為最早已知原始文字（類文字）系統的基本構成（圖 20）。在現代的每一個字母系統中，圓形幾乎可說是字符與讀音符號的主要圖形組成，從衣索比亞和厄利垂亞的吉茲字母（Ge'ez），到南韓的諺文（韓字），都可以看到圓形的蹤跡。然而，與圓形最為相關的，其實是最被廣泛使用的符號：數字「零」。

　　儘管馬雅人和巴比倫人都採用了零的概念，我們今天知道的數字卻是來自印度哲學，最早可以追溯到公元前 200 年。原始的零，在印度文化中是一個點或明點（bindu），「所有事物出現的起點，換言之，就是無中生有的創造。」[1] 到了中世紀時期，零的概念被穆斯林學者傳遍歐洲，他們將零當成後來所謂阿拉伯數字的一部分。在大多數語言中，零這個字都來自原本的阿拉伯文「sifr」，有「空」的意思，寫為圓形或橢圓形的零，一直都是虛空、虛無或不存在的化身。這個概念顯然讓古希臘人感到相當害怕，因為古希臘人認為數字和哲學是密不可分的存在。由於古希臘人播下的種子，加上古羅馬人的傳播，以及早期基督教理想的鞏固，世人對於「零」的概念的厭惡歷時數百年之久。[2] 無中生有的想法，就好比質疑上帝的存在，都是褻瀆神明的。時至今日，大部分聯想皆已逐漸消失，零成了二進位碼的基本組成，是當代計算機與電信進展的基礎。

　　圓形不只是數字和字母系統的重要基本元素。看一下我們每天都會遇到的圖形，你很快就會發現無數的圓形圖標、標誌、符號、圖像、圖形和圖表；試想，採用圓形商標的跨國企業同樣相當多（圖 21）。

　　許多圖表和插畫也結合了許多圓形，藉此表達出更緊密的團結意識或各種不同的關係。兩個相同的圓形相交時，會在內部形成所謂的「雙魚囊」（vesica piscis），這個形狀在基督教藝術和建築中是代表和諧的符號。在數學中，三個交織的圓形形成「博羅梅奧之環」（Borromean rings），在中世紀手稿中經常被當成代表基督教教義三位一體的符號。後來，這個符號則被當成生物性危害的三葉草形警告標誌（圖 22）。四個相交的圓形所形成的四瓣花形，在建築、紋章和軍隊等都是非常受歡迎的裝飾圖案，將更多圓形組合在一起，可以形成的形狀和陳列是無窮無盡的。圓形相交形成的圖案中，著名者如現代奧運會共同發起人皮耶・德・古柏坦（Pierre de Coubertin）於 1912 年設計的奧運標誌，又如世界各地文化使用了數百年之久的幾何圖案生命之花（圖 23）。

　　講到交疊的圓形所形成的圖案，我們當然不能不提到歐拉圖（Euler）與溫氏圖（Venn）。交叉圓形的運用，可以回溯到史前文化中極受歡迎的基本圖案，尤其是

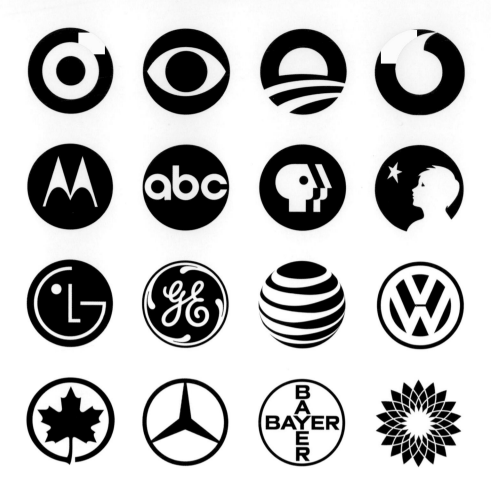

圖 21

圓形商標

由左到右、上到下分別是：目
標百貨（Target）、CBS 廣播
公司、歐巴馬 2008 年美國總
統競選活動標誌、沃達豐集團
（Vodafone）、摩托羅拉公司
（Motorola）、美國廣播公司
（ABC）、公共廣播電視公司
（PBS）、達能集團（Danone）、
樂金電器股份有限公司（LG）、
奇異公司（GE）、AT&T 公司、
福斯汽車（Volkswagen）、加
拿大航空（Air Canada）、賓
士 公 司（Mercedes-Benz）、
拜耳公司（Bayer）、英國石油
（BP）。

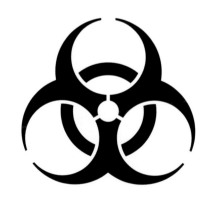

圖 22

三葉形

由左到右：(1) 三重螺旋，又稱
三曲腿圖，盛行於不同歐洲文化
之間，尤其是凱爾特文化，時間
至少可回溯到公元前 4000 年；

(2) 出自中世紀手稿的三葉紋，
描述基督教教義三位一體，正
中央三環交疊處是「合一」或
「統一」；(3) 生物性危害的符
號，陶氏化學（Dow Chemical
Company）於 1966 年設計。

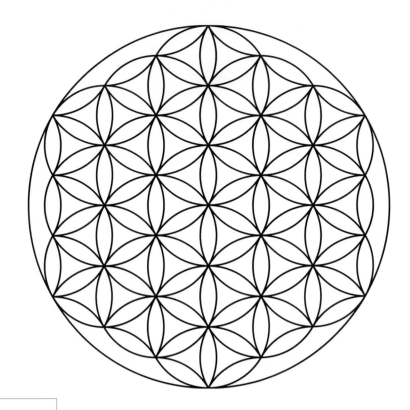

圖 23

生命之花

這是個古老的幾何圖案,從古埃及到印度的許多文化都可以看到其蹤跡。這個圖案由許多間隔均勻且大小相同的重疊圓形構成,形成類似花蕊的幾何形狀。生命之花就和其他像是天使或龍等通用符號一樣,似乎在全球不同地區與不同時期獨立衍生而出。

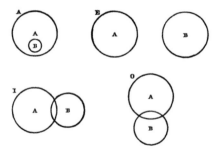

圖 24

威廉・漢密爾頓
William Hamilton
歐拉圖
1860 年

對歐拉圖不同組合模型的解釋。歐拉圖是現代溫氏圖的前身,這張圖由蘇格蘭形上學家威廉・漢密爾頓爵士在《形上學與邏輯學講座》(*Lectures on Metaphysics and Logic*,1860年出版)中提出。

凱爾特文化。然而，十八世紀瑞士數學家李昂哈德·歐拉（Leonhard Euler），才是以圓形並列為依據建立起邏輯框架的第一人。1880 年左右，約翰·維恩（John Venn）將歐拉的概念加以擴大，創造了一個圓形組合系統，其中有許多不乏在邏輯、數學、語言學和現在的電腦科學等有著非常廣泛的應用性。溫氏圖運用圓形能夠簡單表達出聯合和包含意涵的性質，藉此探討有關包含和排斥的各種排列（圖24）。

3. 通用隱喻

「繼續走吧，漫漫長路促著我們的腳步。」詩人維吉爾在引導膽怯的但丁進入「圍繞深淵的第一層」時如是說。[3] 但丁在關於永久懲罰之地的著名長詩中，把地獄描繪成九層同心圓，每層的懲罰強度會根據罪惡的意義而逐漸增加，從充斥著非基督徒和未受洗異教徒的溫和地獄邊境（靈薄獄），到最內層由撒旦本身占據的背叛者（圖25）。《神曲地獄篇》可以說是圓形在文學中最著名的運用，開創了將圓形用於各種隱喻脈絡的悠久傳統（圖26）。十七世紀英國博學家羅伯特·弗拉德（Robert Fludd）設計出許多以圓形為中心的隱喻（圖27）；德國哲學家彼得·斯洛特戴克（Peter Sloterdijk）則在他的三部曲《球體》（*Spheres*，1998-2004 年出版）提供了更現代的架構，這部書將西方形上學歷史描繪成一組大小各異的氣泡，其中包括自我發現、世界探索和多元性等。

大部分隱喻都是在一個共同的文化背景中才能被理解，具有相同文化背景的每個人，都能體察到其意義和細微差別。這個社會團體大至國家，小到你朋友家人的小圈子。「文化定見、價值觀和態度並不是一種概念性的覆蓋，我們在選擇的時候並無法將之置於經驗之上。」美國認知語言學家喬治·萊考夫（George Lakoff）和哲學教授馬克·強森（Mark Johnson）表示。反而，「所有經驗徹頭徹尾都具有文化性。」[4]

然而，文化隱喻卻有與生俱來的局限性。另一方面，通用隱喻往往帶有一些原始的特質，能跨越時間、空間和文化。許多通用隱喻都會涉及一般運動、方向或分組的概念，通常有相對應的視覺符號。有些符號本身和它們所描述的概念一樣，無所不在。提升、進步與上下運動的概念，最能用梯子的形象來表現，而倚賴、階級與成長，通常會運用到樹的形象。關於領域和方向的一組基本概念，如包容－排斥、內－外、中央－外圍等，通常由圓形來傳達。然而，圓形的聯想其實還要更深層。多年來圓形在不同社會群體中所代表的豐富意涵，其中四大主題蔚為主流：(1) 簡單與完美；(2) 統一與整體性；(3) 運動與週期性；(4) 無窮與永恆。接下來將探討每一主題的意義。

完美

從圓形的對稱穩定性中，衍生而出簡單、完美、平衡、和諧、純粹與美麗的概念

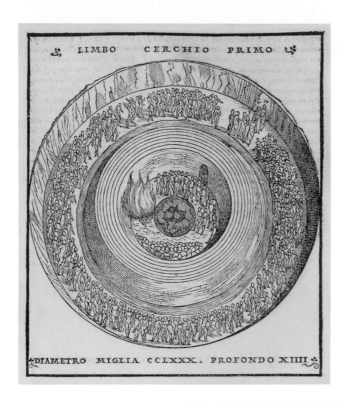

LIMBO CERCHIO PRIMO

DIAMETRO MIGLIA CCLXXX. PROFONDO XIIII

圖 25（左）

亞歷山德羅・維魯特羅
Alessandro Vellutello
地獄邊境：第一層
Limbo Cerchio Primo
1544 年

這張圖描繪的是但丁・阿利吉耶里（Dante Alighieri）的《神曲》（*Divine Comedy*）中地獄第一層（靈薄獄）的鳥瞰。這張圖收錄在亞歷山德羅・維魯特羅的《但丁神曲新評注》（*La comedia di Dante Aligieri con la noua espositione di Alessandro Vellutello*），該書另外還有 86 幅取自這首史詩中不同場景與段落的版畫。所有〈地獄篇〉的插畫都採用類似這張圖的圓形設計。

圖 26（右）

梅里安、諾頓、索德與瓦倫泰
Maria Sibylla Merian, Thomas Norton, Johannes Thölde, Basilius Valentinus
翠玉錄 Tabula Smaragdina
1678 年

這張非常複雜的版畫圖文出自鍊金文獻《赫密士博物誌》（*Musaeum hermeticum reformatum et amplificatum*），描繪艾默拉德石板傳達的宇宙觀。艾默拉德石板據說刻有赫密士所撰文字，是備受尊重的鍊金術文獻，曾由艾薩克・牛頓（Isaac Newton）譯成英文，是鍊金術思想與實踐的主要依據。它代表了賢者之石離開天堂進入人間，四字神名（古代希伯來人尊崇的神名，用四個希伯來子音「YHWH」來表示）在最上方，其次是一排排的天使與一環環的星座。這張圖充斥著各種表達出人類與宇宙之間關係的赫密士主義符號，包括龍、天鵝、鳳凰與獅子。

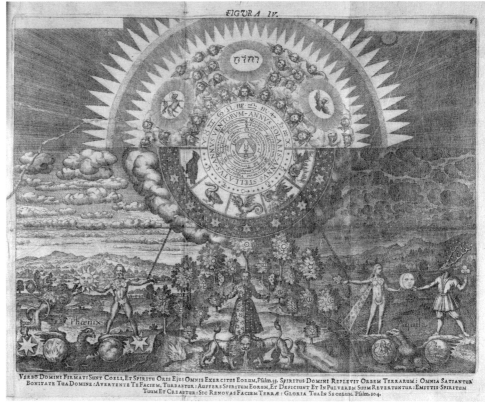

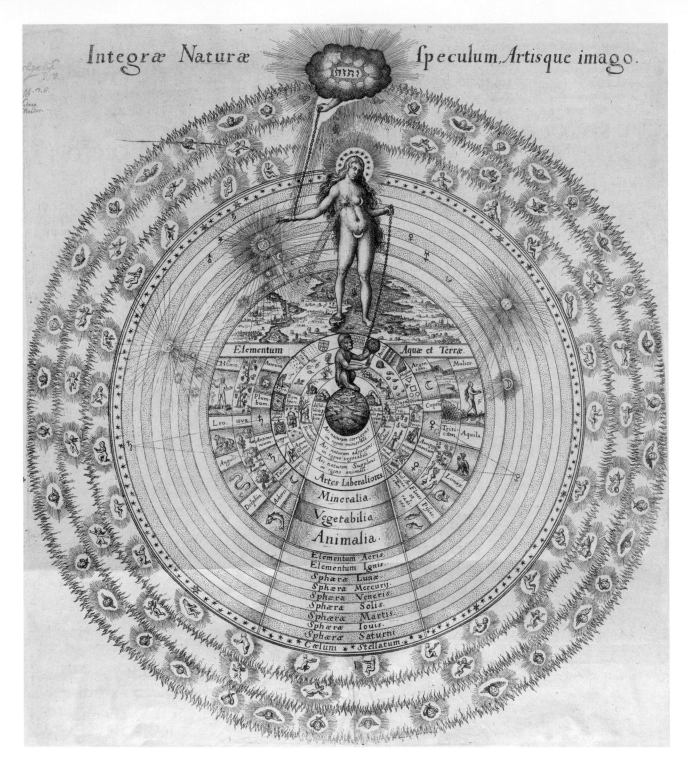

圖 27

羅伯特·弗拉德 Robert Fludd
自然之鏡與藝術形象
**Integræ Naturæ Speculum
Artisque Imago**
約 1617 年

取自英國博學家羅伯特·弗拉德作品《大宇宙與形上學、物理學與技術史》（*Utriusque cosmi maioris et minoris metaphysica, physica, atque technica historia*）第 18 張全頁插圖，1617 年出版。這張錯綜複雜的版畫描繪了宇宙體系，以及上帝、自然與藝術的活動。外圈象徵天使，往內還有一圈圈代表行星、空氣與火。最裡面的 7 圈代表三個自然界，隨後是所謂的「文科」，包括繪畫與幾何，以及它們對自然的影響。舉例來說，「藝術加上動物界的自然」包括醫學與養蠶；「藝術協助植物界的自然」為樹木嫁接；「藝術矯正礦物界的自然」則為蒸餾。

並不難，圓形是所有幾何形狀中最簡單的一個。歐幾里得在《幾何原本》（*Elements*，公元前 300 年）中充分證實了圓形的特質，圓形也成為幾何學、天文學與占星術等長久以來被認為是神性表現的學門在早期發展時的中心。本著理型論（theory of forms），柏拉圖在《第七封信》（*Seventh Letter*，約公元前 360 年）主張，圓形是最終的精神建構體，是一種理想化的形式，並不真正存在；當然，圓形和其他通用隱喻如樹或階梯等不同，並沒有相對應的物質現實。圓形長久以來代表純粹和完美的內涵，就是以這樣的主張為關鍵基礎。

純粹與美德的印象，可能也可以解釋為什麼這種能喚起記憶的形狀會被用在主要宗教如基督教、印度教、佛教與伊斯蘭教等的象徵圖像上，通常以發光圓盤的形式，也就是光暈或光環，出現在聖人或受尊敬人物的頭部周圍（圖28）。圓形固有的平衡、和諧與安寧感支撐著曼陀羅，它是一個在許多印度宗教中都非常重要的神祕符號（圖29）。曼陀羅是宇宙的形象化表現，通常有四道門（位於四個方位基點），這些門通往內在的圓，也就是曼陀羅（這個字在梵文中有「圓」的意思）。曼陀羅是精神指導的重要工具，能加強冥想與聚焦。

這個平衡與完美的概念也包含優雅、精緻與美感。亞里士多德在《形上學》（*Metaphysics*）曾將秩序、對稱與明確性列為美的一般要素。許多西方哲學家與藝術家如威廉・賀加斯（William Hogarth）、法蘭西斯・哈奇森（Francis Hutcheson）與約翰・拉斯金（John Ruskin）等，都隨著時間慢慢加強了這個觀點（不料卻在二十世紀受到推廣新美學類型的藝術運動支持者嚴苛批判和挑戰）。對稱與美之間的重要連結，再再受到現代研究所證實，這些研究顯示，人類會對自然界的許多形狀展現出對於對稱平衡的偏好，包括我們自己的臉在內。許多藝術家都曾在作品中運用上放射對稱的概念，藉此探討這個審美觸發點（圖30與圖31）。

統一

另一個與圓形有關的常見聯想，是統一、整體性、完整性、包容性或封鎖的概念。這自然是來自於圓形的形式，也就是相連弧線所創造出的兩個區域：內部與外部，包容與排除。因此，圓形可以說是邊界概念的有力體現。萊考夫巧妙地表達出這一點的意義：「少有比領土的概念更基本的人類本能了。而且界定領土、在領土周圍加上邊界，是一種量化的行為。」[5] 圓形作為容器的概念，出現在無數慣用語中。你可能會「繞著一個問題打轉」以正確評估之，或是「繞著問題走」以避免陷入細節之中。然而，比較明顯的慣用法其實是將圓形當成社交界線來運用，此時可以同時有包含與排斥的意思。你可以「在同個圈子裡」移動，屬於某人的「朋友圈」，或是研究「哲學圈」或「文學圈」等特定學問。那些和你比較契合的人，可能是你的「家庭圈」、「內部圈子」或「寵愛圈」。

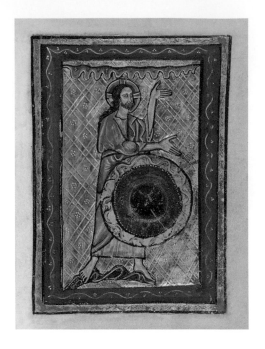

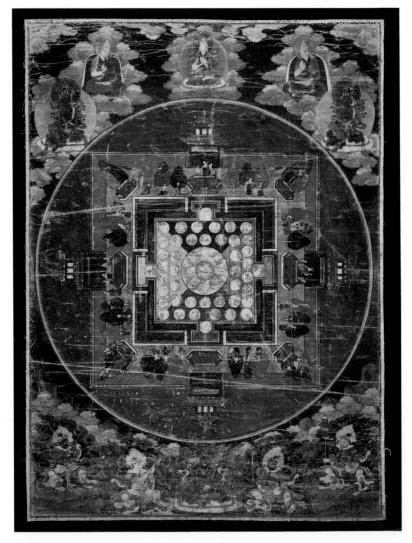

圖 28

威廉‧德‧布萊利斯
William de Brailes
建築師上帝
God the Architect
約 1250 年

中世紀時期，上帝經常被描繪
成宇宙的偉大建築師，頭上
圍繞著光環，身旁緊挨著代表
世界的圖形（象徵創世紀的故
事）。這張圖出自英國藝術家
威廉‧德‧布萊利斯之手，是
他繪製的 31 幅聖經插圖其中一
張，這些插圖收錄在一份中世
紀手稿中，一般認為這份手稿
曾有多達 98 幅縮圖，是英格蘭
自十三世紀以來規模最龐大的
現存泥金裝飾手抄本。

圖 29

作者不明
曼陀羅唐卡
Thangka of a mandala
約十八世紀

這幅西藏的棉紙水彩畫，也就
是一般所謂的唐卡，描繪的是
有四個門的曼陀羅，中間有一
個有中心點的圓形，圓形周圍
有許多不同的小畫像。

圖 30

阿斯特里德・費茲傑勒
Astrid Fitzgerald
第 310 號作品
2007 年

木板蠟畫，尺寸 61 × 61 × 2.5
公分。

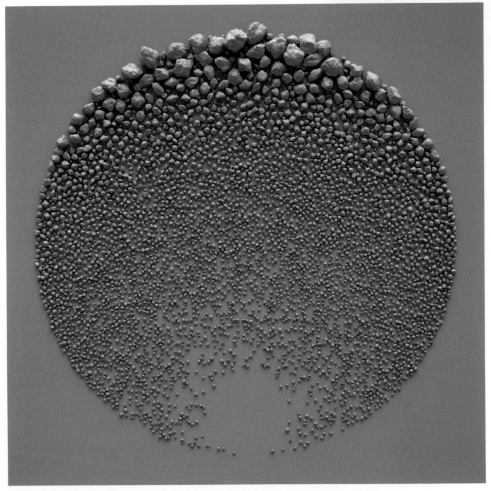

圖 31

朱塞佩・蘭達佐
Giuseppe Randazzo
石場 Stone Fields
2009 年

電腦生成的石塊藝術構圖，使
用的是 C++ 語言編寫的最佳填
充演算法。虛擬石塊在圓圈內
的位置，是用好幾個碎形分割
策略來決定。

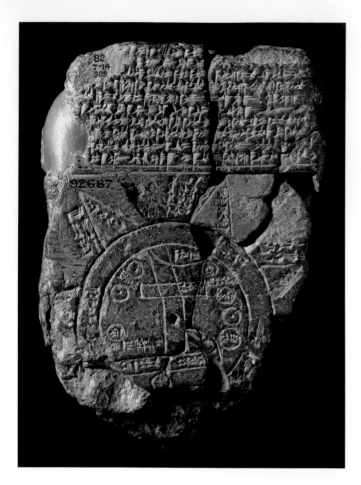

圖 32

作者不明
巴比倫的世界地圖
約公元前六世紀

黏土板顯示的是已知世界地圖，
又名苦河的地球海洋包圍著陸地
圈。陸地圈裡有個十字，一般認
爲代表將巴比倫城一分爲二的幼
發拉底河。陸地圈裡的多個小
圓圈，描繪的是鄰近的城市與地
區，包括亞述和德爾（蘇美文
明）。苦河河畔有 7 個大三角形，
呈放射狀配置，象徵連接地球與
天空之海的 7 個島嶼。

圖 33（右）

聖依西多祿 Isidore of Seville
TO 地圖
1472 年

中世紀時期的地球概念，也就
是所謂的 TO 地圖。《詞源》
（Etymologiae）是西班牙學者聖
依西多祿最重要的作品，約在公元
615 年至 630 年間編纂，對後世
產生了深遠的影響。它是一套 20
冊的百科全書，引述資料來自 154
位古代的基督教與異教徒作家。這
套書收錄了許多迷人的地圖與插
畫，歷久彌新的 TO 地圖也包括在
內。在這張地圖中，圍繞著可居住
世界圈的是被稱爲大洋海（Mare
Oceanum）的鹹水河。地圖中的
「T」字型代表 3 條河流：位於上
方的頓河與尼羅河（水平線），以
及地中海（垂直線）。3 條河流將
亞洲（上方）、歐洲（左下）與非
洲（右下）分隔開來。

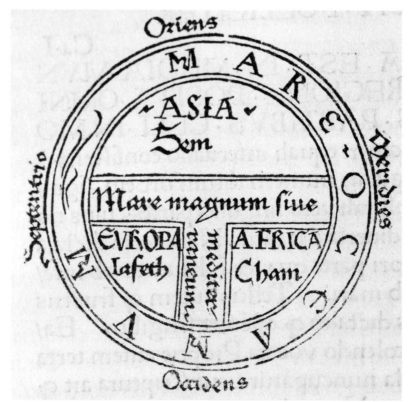

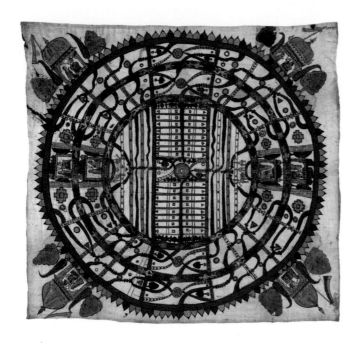

圖 34

作者不詳

人類世界地圖

約 1890 年

根據印度耆那教（Jainism）傳統的人類世界宇宙圖。這張地圖顯示出人類居住的兩個半大陸，大陸用海洋環繞的同心圓來表示，海洋裡充滿魚類和泳者，大陸上有著複雜的河流、湖泊與山脈。圖的正中央是鹽海鹹之洋（Lavana Samudra）圍繞的南贍部洲（Jambudvipa）。下一圈是黑水之洋環繞的達塔奇康達大陸（Dhatakikanda）。第三個大陸蓮花島的一半是最外圍的一圈，被五彩山峰所圍繞。

圖 35

弗拉・毛羅 Fra Mauro

弗拉毛羅地圖

1450 年

這是製圖史上最重要的地圖之一，因為製作仔細、正確與內容豐富而受到重視。這幅羊皮紙地圖的尺寸為 240 × 240 公分，描繪的是當時的已知世界，上面包括超過三千條說明文字，也運用許多在當時非常昂貴的顏料如紅色、藍色與綠色等來製作。南方位於地圖的上方，我們可以清楚看到非洲在右上角，亞洲在左邊，歐洲在右下角。圓形地圖的四個角落各有一個小圓，分別是：根據托勒密的太陽系地圖（左上）、四元素圖示（右上）、伊甸園（右下），以及球形的地球（左下）。

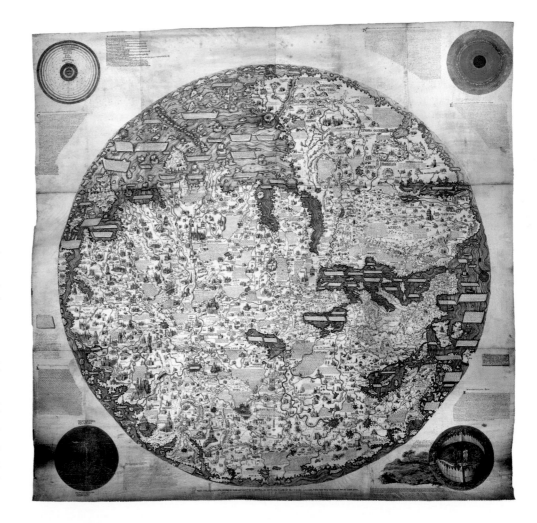

百科全書是最早的圓形隱喻之一，是人類知識整體的容器。百科全書「encyclopedia」這個字，最早出現在托馬斯・埃利奧特爵士（Thomas Elyot）的《統治者》（*The Book of the Governor*，1531 年），隔年弗朗索瓦・拉伯雷（François Rabelais）在《巨人傳》（*Pantagruel*，1532 年）也有用到。這個字來自希臘化時代的希臘文，結合了兩個字，分別是代表「綜合」或「環形」的「enkyklios」（$\gamma\kappa\kappa\lambda\iota o$），以及代表「教育」或「學習」的「paideia」（$\pi\alpha\iota\delta\epsilon\alpha$）[6]。兩字合併成的「encyclopedia」可以解釋為「通識教育」，或是更受歡迎也更歷久不衰的轉化釋義，也就是「學習圈」或「知識圈」。由於大多數百科全書的編纂，都致力將包容廣泛的人類知識囊括其中，因此這個字眼也成了「完整性」概念的重要範例。

然而，人類領域性的最明確表現其實是地圖。地圖按規模大小，可以畫出我們的周圍環境，也能畫出目前已知最大的可居住區域——我們的地球。圓形一直是地圖最基本的組成。已知世界的圓形地圖可以回溯到公元前 600 年巴比倫人製作的古代兩河流域地圖（圖 32）。世界上最著名的圓形布局地圖之一，由西班牙僧侶聖依西多祿（Isidore of Seville）在其開創性著作《詞源》（*Etymologies*）提出，這本書最早在公元七世紀早期出版，一直到文藝復興時期之前都還在全歐洲流通（圖 33）。聖依西多祿在《詞源》的序言解釋道：「用來指稱紮實土堆的名詞，來自圓形的圓度，因為看起來像是車輪……因此，在周圍流動的海洋被局限在一個環狀範圍裡，而且被分為三個部分，一個部分稱為亞洲，第二個部分是歐洲，第三個部分是非洲。」[7] 他的 TO 地圖成了支配中世紀歐洲地圖繪製的力量；不過在接下來的時期，還是有許多人構思出各種放射狀地圖，例如耆那教的世界地圖（圖 34）、埃布斯托夫地圖（1245 年）、弗拉・毛羅（Fra Mauro）的世界地圖（圖 35），以及本書第六章的其他範例。

運動

圓形是生成力量的強力象徵，隨著時間發展逐漸和運動、旋轉、轉換、循環性和週期性的概念產生了關聯。圓形可以被描述成用一個移動的點以固定距離圍繞著定點畫出來的曲線。這個定義對於隱含在圓形裡的旋轉概念非常重要，更因為圓形的必然體現，也就是輪子而被強化。在不同的尺度上，徑向運動是現代科技發展的中心，從早期電影裝置動物實驗鏡使用的小圓盤（圖 36），到屬於歐洲核子研究組織大型強子對撞機[8]的 27 公里環形隧道都是如此。

「輪迴」和「生命之輪」等詞彙，表達的概念代表從出生到死亡之間的活動。一個人在結束時回到原點，甚至可以說是「圓滿」。幾世紀以來，循環性的概念一直都有相應的視覺表徵，其中一些充滿了精神和宗教意義。藏傳佛教的生命之輪是誕生、生命和死亡的視覺表現，其中有六個主要區塊，分別代表輪迴的六道（圖 37）。在佛

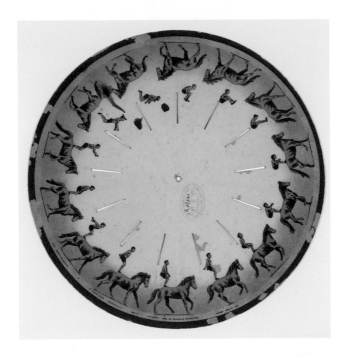

圖 37

作者不詳
捧著生命之輪的閻羅王
Yama holding the wheel of life
二十世紀早期

描繪生命之輪的西藏唐卡，圖中掌管死亡的閻羅王抱著的是生命死亡的輪迴。輪形的中央有代表無知、慾望與仇恨的三個符號，分別是豬、公雞與蛇。接下來的一環描繪的是因為善業而晉身更高一道，或因為惡業而墜落到更低一道的人。分成好幾塊的大型圓盤代表人可以重生的六道：天道、阿修羅道、人道、畜生道、餓鬼道與地獄道。

圖 36

埃德沃德・邁布里奇
Eadweard Muybridge
馬背上翻跟斗
約 1893 年

英國攝影師埃德沃德・邁布里奇的動物實驗鏡。邁布里奇是電影先驅，他用數千張照片探索人類與動物的運動，證實了馬在奔跑時確實會短時間飛行，四蹄同時離開地面。1878 年，邁布里奇發明了動物實驗鏡，這是第一部電影投影機，藉由轉動一張畫滿靜態手繪圖的圓盤，給人運動的錯覺。

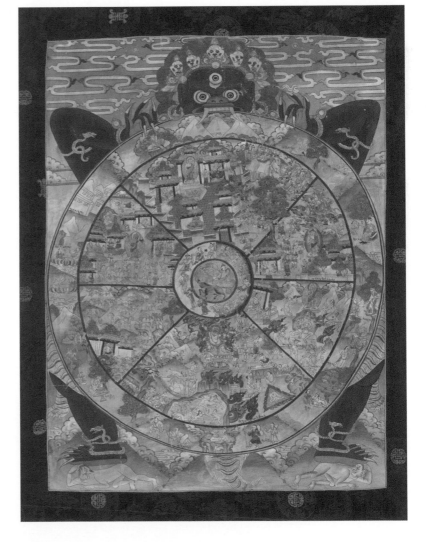

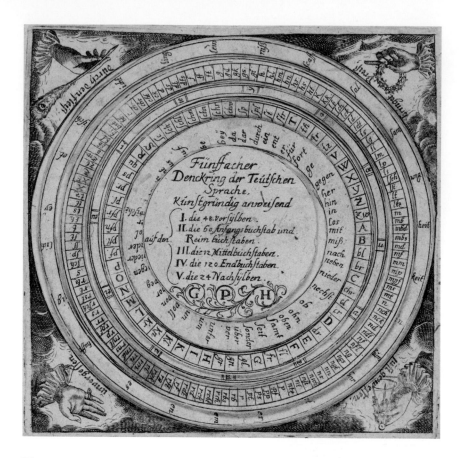

圖 39（下）

彼德魯斯・阿皮亞努斯

Peter Apian

宇宙之鏡

約 16 世紀

出自《宇宙誌》（*Cosmographia*）的插圖，初版於 1524 年。《宇宙誌》是備受尊崇的天文學暨航海學作品，作者是德國製圖師暨數學家彼德魯斯・阿皮亞努斯。這部著作曾以 14 種語言重印超過 30 次。原版包括 4 張輪圖表：能夠查出水平線、緯度日晷、月亮鐘與宇宙鏡的紙製儀器。這張圖是上方套疊了太陽年度軌跡的宇宙鏡，會沿著下面的地球平面投影旋轉。這個機制讓使用者能取得地理位置與日期和本地時間的關係。

圖 38（上）

丹尼爾・斯溫特

Daniel Schwenter

德語的五層思考環

Fünffacher Denckring der Teutschen Sprache

1651-53 年

這張錯綜複雜的輪圖表由德國數學家丹尼爾・斯溫特製作，展現出資訊輪的指數組合冪，效能堪比早期的模擬計算機。這張圖根據五個謂語變量顯示出德語的資料庫，五個謂語變量分別刻在五張獨立的圓盤邊緣：前綴（48 個變量）、首字母或雙元音（50 個變量）、中間字母（12 個變量）、雙元音的最後字母（120 個變量），以及後綴（24 個變量）。這個看來簡單的機制，可以產生 97,209,600 個字。

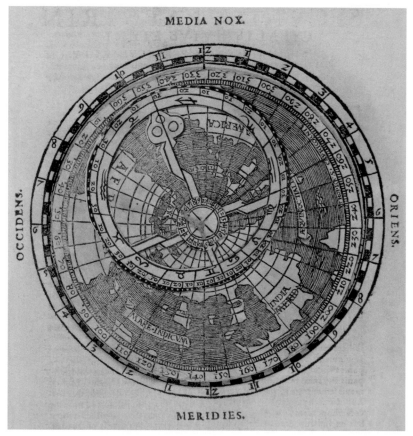

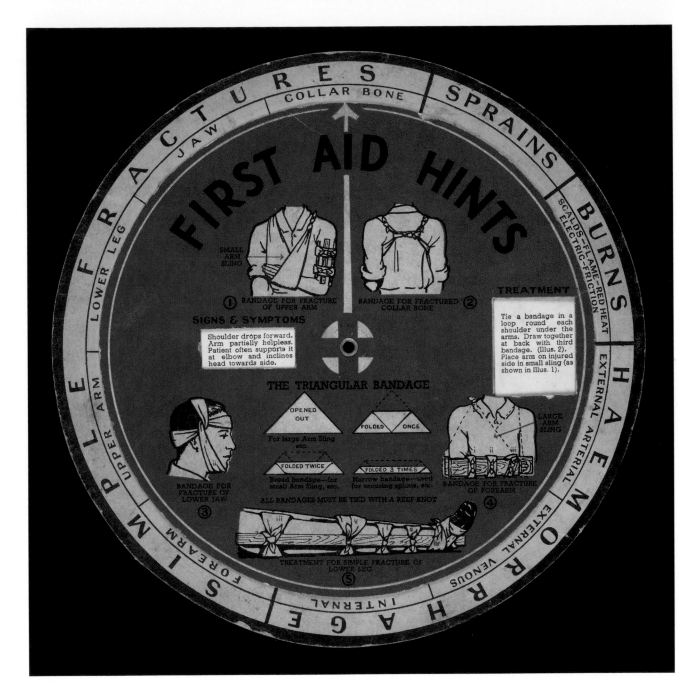

圖 40

喬治・菲利普公司
George Philip & Co.
急救輪圖
約 1935 年

這張可以旋轉的紙板資訊輪被
設計成急救工具,上面顯示治
療單純性骨折、燒傷、扭傷與
出血的正確程序。轉動輪子讓
它對準特定意外事故,使用者
就可以閱讀相關症狀與治療
方法的細節資訊。這些輪圖在
二十世紀上半葉很受歡迎;它
們是按照輪圖表的悠久傳統製
造而成的。

圖 41

作者不詳
托勒密系統
1560-64 年

托勒密系統圖，由不知名威尼斯製圖師製作，出自一本包括許多地中海島嶼與沿岸地區地圖的地圖集。托勒密系統由公元二世紀埃及數學家暨天文學家托勒密發明，是一個地心說模型，中央是靜止不動的地球，天體（太陽、月亮與其他行星）受到引力作用而繞著地球旋轉，這是好幾個世紀以來人類對宇宙的主導概念。

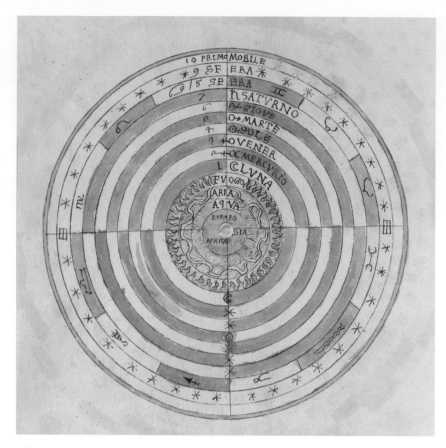

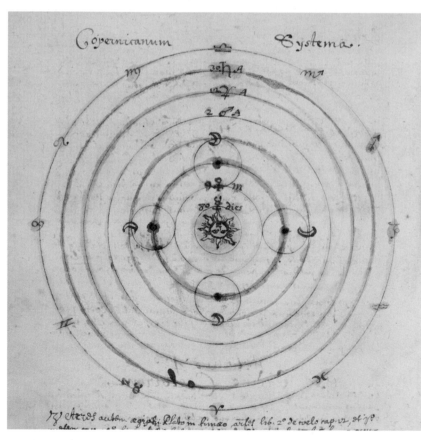

圖 42

加布里埃・提伯
Gabriel Thibauld
哥白尼系統
1639-41 年

這張圖表現的是讓世人徹底改觀的哥白尼日心系統，將太陽當成我們行星系統的中心。法國神學家加布里埃・提伯撰寫的《哲學大全四部》（*Summa philosophica quattor in partes distribute*）收錄了以科學和哲學為題的文本，內容包括有關天氣、流星、邏輯與倫理的討論。其中有一部分以天體物理學為題，收錄了數十張彩色圖表與插圖，這張圖為其中之一。

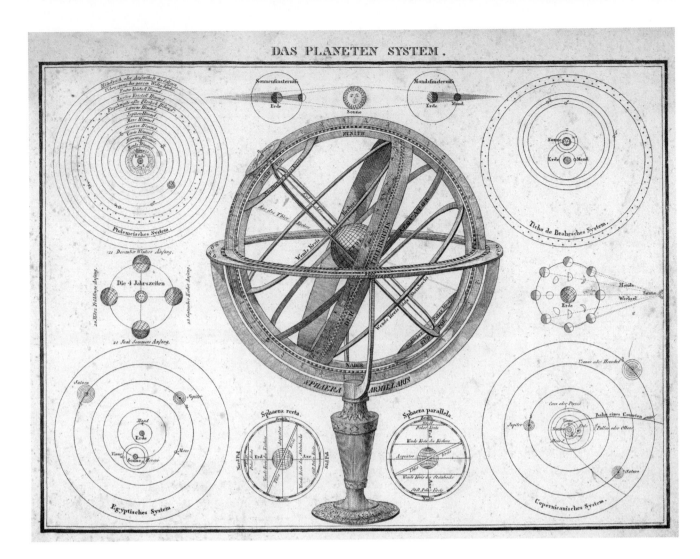

圖 43

弗雷德里・哈勒・馮哈勒斯坦
Friedrich Haller von Hallerstein

行星系統
Das Planeten System
1822 年

版畫，中央是渾天儀，周圍是 4
個主要的太陽系模型：埃及（左
下）、托勒密（左上）、第谷（右
上）與哥白尼（右下）。圖表
包括 6 張輔助插圖。

教與其他印度宗教如印度教和耆那教等之中，我們發現了另一個象徵性的輪：法輪（dharmachakra）。法輪的標誌出現在印度國旗和斯里蘭卡國徽上，它代表佛陀的教誨，法輪上的輻條代表佛教信仰的教義。

在運用放射狀旋轉性質的圖像中，最巧妙的是輪圖表。這種互動式的紙製構造出現於中世紀中期，盛行於整個文藝復興時期，尤其受到天文學家歡迎，可以說是早期的模擬計算機，使用多個互相連接的部分，能幫助計算與系統化（圖38與圖39）。輪圖表可以由一個旋轉輪或一疊可以獨立旋轉的紙環構成，因此各層交叉時可以有相當多不同的組合。輪圖表可以是獨立作品，也可以結合手稿，在十二世紀曾有復甦之勢，潔西卡・赫爾凡德（Jessica Helfand）在《重造輪子》（*Reinventing the Wheel*）一書中有完整的紀錄（圖40）。我們可以說，輪圖表的本質一直到今天，都還存在於許多具有高度互動性的當代數位視覺化之間。

有些以旋轉概念為基礎的重要環狀模型，描述的是行星運動，尤其是我們所在的太陽系。「靜止不動的地球位於宇宙中心」的想法，一直到文藝復興時期都還是牢固的，不過在文藝復興時期，尼古拉・哥白尼（Nicolaus Copernicus）提出日心太陽系系統，將太陽放在系統中心，地球與其他行星則繞著太陽旋轉。這個模型是科學發展中最重要的進展之一，挑動了後來所謂的哥白尼革命。儘管對前面提到的兩種模型來說，繞著中心元素轉的同心圓都是廣為流傳的視覺隱喻，後來還是成為地球圍繞太陽公轉與地球繞軸自轉的重要表述方式（圖41與圖42）。太陽系內行星運動具有相當的數學可預測性，所以當拿破崙向法國天文學家皮耶－西蒙・拉普拉斯（Pierre-Simon, marquis de Laplace）詢問上帝是否偶爾會介入世界這個機器的運轉時，才會有那個「沒有必要做這種假設」的著名回答（圖43）。正如我們今天所知道的，類似的運動也會在太陽系以外的地方發生，可以說是所有星系運動的基礎。

無窮

一種更祕教式的推理方式，長久以來將圓形的概念和永恆、無限、不滅與無邊際的概念聯想在一起。無窮大是圓的概念，最早由早期基督教神父希波的奧古斯丁（Saint Augustine，公元354-430年）提出，他將上帝描述成一個圓，圓的中心無處不在，圓周無處可尋。可能在赫密士主義的影響下，奧古斯丁的比喻後來被法國數學家布萊茲・帕斯卡（Blaise Pascal）挪用。帕氏在他著名的《思想錄》（*Pensées*，1670年）中提出更偏向自然神論的解釋：「自然是一個無限的球體，其中心無所不在，圓周無處可尋。」[9]不滅的概念一直以來也常常被描繪成一個不斷擴大的圓圈。1841年，拉爾夫・沃爾多・愛默生（Ralph Waldo Emerson）曾在以「圓」為題的散文中表示：「人的一生就是個自我進化的圓，一開始是小到看不見的小圓環，向四面八方

圖 44

希奧多羅斯・佩萊卡諾斯
Theodoros Pelecanos
銜尾蛇 Ouroboros
1478 年

圖爲古代的銜尾蛇符號，出自希臘抄寫員希奧多羅斯・佩萊卡諾斯抄寫的拜占庭鍊金手稿，謄寫自一份公元五世紀的早期手稿。圓形圖像描繪的是吞食自己尾巴的蛇或龍，這是有史以來最廣受認可的視覺隱喻，可見於歐洲、非洲、亞洲與美洲。銜尾蛇的符號長久以來一直是鍊金術的圖標，象徵無限的概念，以及生命、死亡與重生的永恆循環。

圖 45

棚橋一晃 Kazuaki Tanahashi
念之神通
Miracles of Each Moment
2014 年

壓克力畫，帆布，尺寸 60.9 × 76.2 公分。以水墨一筆完成的「圓相」（在佛教禪宗有開悟的意義），是日本作家、藝術家暨書法家棚橋一晃的作品。這是日式極簡美學的標記，一般爲一筆完成，象徵永恆、無限、宇宙與虛空。

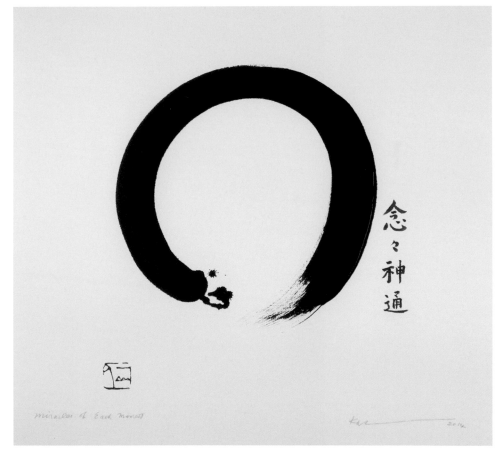

圖 46

作者不詳
新亞述星座圖
Neo-Assyrian planisphere
約公元前 650 年

直徑 14.1 公分的圓形泥板，出土於尼尼微亞述巴尼拔的圖書館（尼尼微是新亞述帝國的古都），描繪的是公元前 650 年 1 月 3-4 日的夜空。這幅非寫實的星座圖描繪出許多星系與星座的位置，其中包括目前所知的雙子座（上方正方形）、昴宿星團與飛馬座（右下角的兩個三角形）。

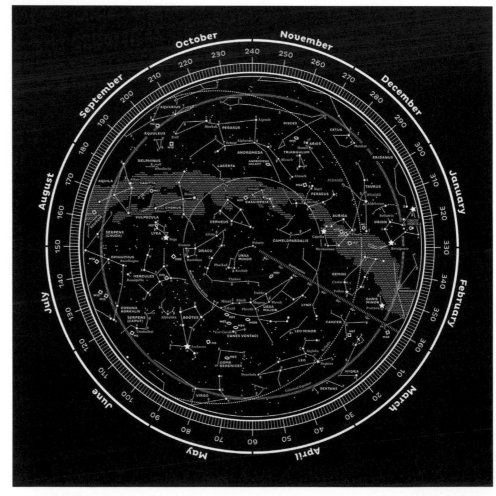

圖 48

史特拉維設計工作室 Stellavie
第一號星座圖──北方的天空
Map I─The Northern Sky
2012 年

絹印作品，尺寸 50 × 70 公分，以客製化油墨印刷而成。北半球天空與星座的詳細說明，由涉獵多重領域的德國史特拉維設計工作室製作。這幅單色絹印星座圖限量五百張，每張都有手寫的編號與簽名。

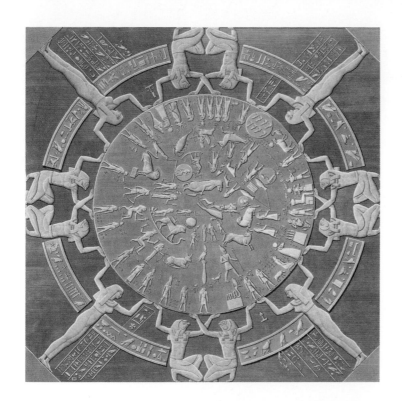

圖 47

作者不詳

丹達臘黃道帶的浮雕
Bas-relief of the Dendera Zodiac

公元前 50 年

圖為維旺・德農（Vivant Denon）描繪的浮雕星座圖，這個浮雕位於上埃及丹達臘神廟群哈索爾女神主神殿內一座禮拜堂的天花板上，神廟約於公元前 2250 年建造。這幅星座圖描繪的特定星座組態可回溯到公元前 50 年 6 月 15 日至 8 月 15 日之間。4 名女性與 8 位鷹頭神支撐著主要星盤，星盤裡有許多可以清楚辨認的星座，包括白羊座、金牛座、天蠍座與摩羯座。

圖 49

喬治・馬圖斯・索爾特
Georg Matthäus Seutter

圓形星座圖

1744 年

可摺疊的圓形星座圖，描繪的是南半球的古希臘星座，出自德國地圖出版商喬治・馬圖斯・索爾特的手稿《小地圖集》（*Atlas minor praecipua orbis terrarum imperia*，1744 年）。

圖 50

呂撫與呂維藩
《三才一貫圖》
1722 年

非常詳盡的印刷品，內容包括
中國、世界、行星與其軌道的
地圖，以及中國歷代年表與中
國文學摘錄。中央為兩個極地
區域的星座圖（紅色）。

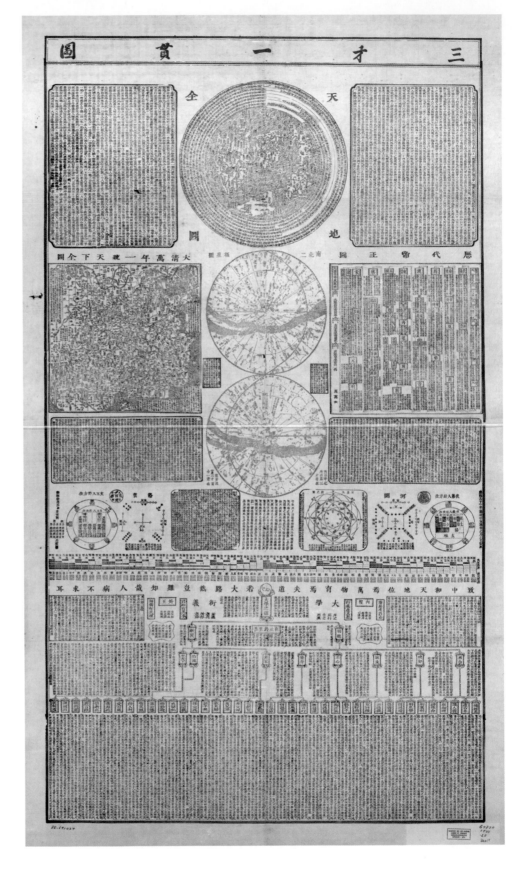

擴張，形成一個又一個新的圓，愈來愈大，永無止境。這一圈又一圈的圓將發展到什麼程度，取決於個人靈魂的力量或真理。」[10]

圓形看來神聖的轉化力如此巨大，數世紀以來，研究人員一直致力追求「永動機」的概念：一個通常是輪狀的系統或機械，能夠在不需外界輸入能量的狀況下不斷運轉。這個徒勞的追尋本身就是與隨波逐流的概念相關的絕佳範例，可以用「兜兜轉轉」、「繞著圈子轉」、「循環論證」與「惡性循環」等詞語來表達。

隨著時間空間的推移，世界上出現了很多代表無限的符號，其中有兩個納入了圓形：一是銜尾蛇（ouroboros），另一是圓相（enso）。吞食自己尾巴的圓形蛇圖或龍圖，一般稱為銜尾蛇，在希臘時期與中世紀鍊金術是非常重要的圖像（不過在全球各地都可以找到各種不同的變體），象徵著生命與宇宙的永恆循環（圖44）。這個歷久彌新的永恆標誌，可能是數學中無限符號的前身，蛇的圖案在修改後成了橫向的阿拉伯數字「8」。在傳統日本水墨中，尤其是禪宗，手繪「圓相」的簡單與優雅，體現了純粹的悟道、宇宙、虛空與無限的概念（圖45）。

最後要說的是，若在過去曾有任何為「無垠」繪製地圖的實質嘗試，那一定是透過無數努力來解釋外太空與夜空中浩瀚星海的星圖。星座圖的歷史至少可以回溯到公元前 1000 年，巴比倫與古埃及都有非常好的範例，一直流傳至今（圖46-50）。

4. 圓潤的形狀和快樂的臉龐

我們已經看到，圓形在人類所能想到的每一個領域中都廣被接受。有趣的問題是：這到底是為什麼呢？圓形在自然界無處不在，不過這個事實可以解釋它在我們居住的城市、我們設計的物品、我們創作的視覺符號和建構的諸多文化意義層面中所扮演的核心角色嗎？

人類對圓形的偏好自出生開始就已根深蒂固。在五個月大，還沒法說話或塗鴉的時候，嬰兒在視覺上就已經明顯偏好圓弧而非直線。[11] 隨著孩子長大，他們最初的塗鴉通常受到大腦整體傾向的影響，大腦將不同元素融合成單一的連續輪廓，孩子在繪畫時通常不會停止或抬起他們的手，因此圓形和螺旋便成了偏好的形狀。正如知覺心理學家魯道夫·阿恩海姆（Rudolf Arnheim）的解釋：「在早期探索新媒介的過程中，一旦孩子發覺他製作的東西可以當成其他東西的圖片，圓形就會被用來代表幾乎任何物體，例如人像、房屋、汽車、書籍等。」然而，阿恩海姆進一步證實，圓形很早就和統一與自我包容的想法聯繫在一起。「在圓形的階段，形狀根本還沒有被區別出來。圓形並不代表『圓』的概念，僅僅代表更一般的『物體屬性』──也就是固體物的緊密性，以和不具特徵的地面區分出來。」[12]

二十世紀期間，人類感知的研究者試圖解釋人類天生喜歡圓形和曲線的各個層面。在 1921 年進行的一項研究中，瑞典心理學家赫爾格·倫德霍姆（Helge

Lundholm）要求受試者畫下代表一組情感形容詞的線條。結果，有尖角的線條被用來描述如堅硬、嚴厲和殘酷等形容詞，而像溫柔、安靜與溫和等形容詞，曲線則是較受歡迎的選擇。多年來，其他試圖將情感和線條類型聯繫起來的研究，則進一步鞏固了倫德霍姆的研究結果。

類似的分析也一直以排版為目標。心理學家艾伯特・卡斯托（Albert Kastl）和爾文・柴爾德（Irvin Child）在 1968 年進行的研究顯示，人們會將正向特質如「活潑」、「閃閃發光」、「夢幻」與「飛揚」等和輕盈、可能是無襯線的圓體字相關聯。「Comic Sans MS」字型的廣受歡迎讓許多平面設計師感到沮喪，這樣的研究結果也許能解釋部分原因。

《心理科學》期刊（Psychological Science）曾在 2006 年刊登了一篇開創性十足的論文，認知心理學家莫薛・巴爾（Moshe Bar）和瑪蒂亞・內塔（Maital Neta）進行了一項實驗，向 14 位受試者展示 140 對字母、圖形和日常物品，兩兩之間只有輪廓彎曲度的差異（圖 51）。實驗結果並不完全令人訝異：受試者在所有類別都表現出對於彎曲物品的強烈偏好，尤其在涉及真實物體時更是如此。為了進一步了解這個傾向，兩位科學家在一年以後又進行了另一個實驗，這次他們用功能性核磁共振造影來繪製認知反應圖。此次實驗的結果相當明確，銳角物體引起的杏仁核活化比圓形物體大得多。杏仁核是大腦顳葉中經過充分研究的區域，其主要功能在於處理會引發恐懼、焦慮和攻擊性的刺激，並應付這些刺激所導致的情緒反應。換言之，銳角形狀往往會引發恐懼，從而引發反感和厭惡。更者，兩位科學家也指出，「杏仁核活化的程度與所呈現物體的角度大小或銳利程度成正比，並且與物品偏好恰好相反。」[13] 當然，這種反應也有明顯的例外。有些彎曲的物體並不受人喜愛，例如蛇，而人們確實也喜歡某些有尖角的物品，例如巧克力棒。然而，就如科學家所示，這些受人喜愛的物品都有「強烈的情感效價，能超越輪廓的效應，主導偏好」。[14]

圖 51

莫薛・巴爾和瑪蒂亞・內塔在 2006 年實驗使用的視覺刺激舉隅。自左到右：(A)「Arial」字體的一般字型與圓體字型；(B) 方形錶與圓形錶；(C) 角形沙發與弧形沙發。

A　　　　　　　B　　　　　　　C

我們的本能行為也在我們感知居住空間的方式中扮演重要角色。多倫多大學士嘉堡分校研究人員在 2013 年的一項研究發現，在受試者的感知中，曲線空間比直線空間更美，而且會單獨刺激前扣帶迴皮質──大腦中涉及同理心、獎勵期待和對物品的情緒凸顯性等認知功能的區域。這種天生偏好和對圓形物品的情感依戀，繼續影響著創造今日物質文化的建築師與設計師，從法蘭克・蓋瑞（Frank Gehry）的迷人建

築，到卡里姆·拉希德（Karim Rashid）令人回味的家具等都包括在內。

　　這個領域的大部分研究似乎都指出了一個明顯的事實：我們更喜歡能喚起安全感的形狀與物體，不喜歡有尖角或尖銳特徵的物體，因為它們暗示著威脅與傷害：想想植物的棘或刺、動物的尖牙或是岩石的鋒利邊緣。在缺乏自然威脅但充斥著人造威脅的都會世界中，這樣的偏好可能仍然是明智的。作為終極的曲線形狀，圓形體現了能夠吸引我們的所有屬性：它是安全、溫和、愉悅、優雅、夢幻，甚至美麗的形狀，能喚起平靜、平和與放鬆的感覺。

　　有關人類對圓形的偏好，還有第二種演化觀點——根植於人臉與他們表達的表情倚賴簡單幾何形狀的概念。你只要想想，各種表情符號如何以非常基本的結構來表達，就可以理解這一點。這個觀點觸及了深層的生存本能與社會行為。1978 年，心理學家約翰·巴西利（John N. Bassili）進行了一項實驗，他將好幾位男女演員的臉和脖子塗成黑色，然後在上面畫上一百個發光點。接下來，他請受試者表現出不同的表情，例如「快樂」、「悲傷」、「驚訝」與「憤怒」等。在最後的影像紀錄中，只能看到發光點，結果相當具啟發性：憤怒的表情表現出明顯的倒「V」型（眉毛、臉頰和下巴角度都是斜的），快樂的表情則有著寬闊、向外彎的形狀（弓形的臉頰、眼睛和嘴巴）。換言之，快樂的臉類似大圓弧，憤怒的臉像是倒三角形。威斯康辛大學密爾瓦基分校的研究人員在 2009 年進一步驗證三角形與憤怒之間的關聯，並試著了解人類對簡單幾何形狀的情感反應。他們發現，倒三角形刺激杏仁核的速度比正三角形快了許多，因此是能傳達威脅與危險的強烈符號。

　　從演化的角度來看，圓形所引發的溫暖正面情緒，其基礎可能是嬰兒的圓潤臉型對我們的吸引力。[15] 這些感受的演化優勢是顯而易見的，尤其因為先前的研究顯示成年人偏愛具有突出圓臉的嬰兒。這也解釋了一種稱為「娃娃臉偏見」的認知傾向，也就是傾向認為具有新生兒臉孔特質（大眼睛、圓臉和高額頭）的人比較天真、誠實且單純。快樂圓臉與憤怒三角臉的二分法，似乎根植於人類的兩種原始需求：解讀同伴的面部表情，以及盡快發現威脅。

　　前者需要強調出人類高度的社交性，以及識別情緒對於改善人際關係和群體凝聚力的重要性。荷蘭靈長類動物學家弗蘭斯·德瓦爾（Frans de Waal）解釋道，我們的大腦「可以與他人建立聯繫並體驗他們的痛苦與快樂」。[16]「我們互相依賴，需要彼此，因此樂於幫助和分享。」[17] 根據英國演化人類學家羅賓·丹巴爾（Robin Dunbar），人類的大腦容量，尤其是大腦新皮質的複雜化，是因為人類從屬於更大群體的強大社會壓力而發展起來的，進而才能辨認出更多臉孔。然而，對於臉孔的感知並非人類獨有，其他靈長類動物，尤其是黑猩猩和侏儒黑猩猩同樣具有這種基本能力。黑猩猩在看到其他不熟悉個體的照片時，可以輕易辨識出哪些幼崽是特定雌黑猩猩的後代，這種檢測血親的方式非常直觀，對人類來說也是如此。[18] 從臉部推斷反應

的重要性，甚至能解釋我們為什麼會發展出感知不同顏色，尤其是紅色的能力。[19]

認知處理的速度對情緒和威脅的覺察非常重要──有時甚至關乎生死。人類感知系統的整體能力在這裡扮演了關鍵要角，只需要最少的輪廓就能識別相關模式。人類的這種能力如此強大，以至於我們有時候會錯誤地在無意義的噪音中感知到有意義的信號，這種心理現象被稱為空想性錯覺、錯覺聯想或建模傾向。我們在瞪著卡車正面或一塊烤麵包，卻從中看到人臉的形狀時，就屬於這種情形。毫不讓人意外的是，最普遍的空想性錯覺涉及在無生命物體中辨識出人臉，有時是因為基本布置之故。因此，我們從最細微的感知輸入來推斷情感的能力，有助於解釋圓形與三角形這些基本的幾何形狀為何能成為高興與憤怒等情緒的抽象表示。圓形除了被灌輸了像是安全感、寧靜、和平與美麗等正面特徵，我們剛剛看到，它也可以代表快樂的最基本形象，這是因為數千年來人類已演化成高度社會化的動物，會倚賴他人也知道何時該閃避的緣故。

對於圓形的普遍吸引力還有第三種也是最後一種解釋，可能根植於我們自己的視覺認知裝置，以及我們看待周遭世界的方式。人眼無疑是非常迷人的研究對象：一個如此複雜且要求極高的器官，我們的大腦有一半是專門用來處理視覺感知。眼球裡有許多圓形，最明顯的是虹膜和瞳孔，負責將光線過濾到視網膜。最重要的是，眼球的形狀本身就為我們的視野創造了自然的圓形框，它本身就支持著人類天生對相匹配幾何形狀的偏好。我們可以藉由了解眼球引起的球面變形，進一步解釋這種吸引力。

人類視野的球面幾何，通常被稱為非歐幾里得幾何──相對於歐幾里得幾何（以希臘數學家歐幾里得命名），採用笛卡兒座標系來顯示平面與實體。非歐幾里得空間中並沒有平行直線，因為總是會朝外圍聚集。舉例來說，當你朝著一組垂直線移動時，你愈靠近，它們朝外彎曲的程度似乎就更甚，靠得非常近時尤其如此。你可以用透過魚眼鏡頭或水晶球看到的世界來想像。理論神經生物學家馬克・錢吉齊（Mark Changizi）在其著作《視覺革命》（*The Vision Revolution*）提出了一組視覺錯覺圖，顯示人類的球形視野在感知不同類型的視覺輸入時會有什麼影響。他解釋：「從你到周圍所有物體的方向空間，天生的形狀就宛如球體表面。」因此，「要討論物體在你的視野中會如何隨著時間變化，要使用的應該是非歐幾里得幾何。」[20]（圖52）

圖52

這些插圖與視覺錯覺圖類似於馬克・錢吉齊在其著作《視覺革命》所提出的圖案。由左到右：(A) 以歐幾里得幾何學為基礎的正交網格；(B) 在非歐幾里得空間的同一網格，類似於人類視野的球形幾何；(C) 兩條簡單的垂直線條，代表從遠處看到的抽象門；(D) 同樣的垂直線條，背景配上一組幅射線條時，看起來會往外彎，給人向前運動的感覺。

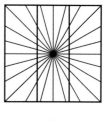

A B C D

因此，人類視野的圓形框與球狀變形，可能進一步加強了我們內在對於所有圓形事物的偏好。也許大腦比較喜歡更適合這種條件性視野的形狀與輪廓。這也解釋了同心圓近乎催眠的效果，同心圓是最古老的圓形結構，是許多視覺錯覺的主題。英國藝術評論家約翰·拉斯金在《現代畫家》（*Modern Painters*，1843-60 年）第二卷中提出了美的 6 個主要屬性。拉斯金針對圓形的內在吸引力提出了看來不尋常的論點，他列出的清單包括下列元素：(1) 無限、(2) 統一、(3) 寧靜、(4) 對稱、(5) 純粹，以及 (6) 適度。拉斯金對美的評價，並不只是符合一些圓形的傳統聯想。正如我們今天所知，拉斯金的清單似乎揭露了一套普遍存在且根深蒂固的感知偏好。

我在開始提出的問題，是對於圓形的廣泛文化應用，是否能夠完全由它在大自然中的無所不在來證明。走筆至今，答案應該是顯而易見：圓形在自然中無所不在確實是一個促成因素，不過不是決定性因素。我們愈深入挖掘我們共有的認知偏見，就愈能認識到，我們多年來賦予圓形的大量文化意義，最終都建立在本能的演化傾向之上。就如人類美學的許多其他領域，圓形必然的美，深深根植在我們這種生物之中。

本章的三段題詞分別出自拉爾夫·沃爾多·愛默生《散文集》（*Essays*）第 239 頁；約翰·理查德·謝弗里斯《謝弗里斯自傳》（*Story of My Heart: My Autobiography*）第 181 頁；以及奧黛麗·塞（Audrey Yoshiko Seo）與約翰·德多·洛里（John Daido Loori）合著的《圓相：禪宗悟道之圓》（*Ensō: Zen Circles of Enlightenment*）第 6 頁。

1 Seo and Loori, *Ensō*, 2.

2 Seife, *Zero*, 26.

3 Alighieri and Musa, *Inferno*, 33.

4 Lakoff and Johnson, *Metaphors We Live By*, 57.

5 Ibid., 29.

6 Pombo, *O Círculo dos Saberes*, 43.

7 Makuchowska, *Scientific Discourse in John Donne's Eschatological Poetry*, 21.

8 大型強子對撞機是迄今最大的粒子物理構造。它在地底下的環形結構裡測試超高速碰撞的粒子束。

9 Pascal, *Pensées*, 60.

10 Emerson, *Essays*, 241.

11 這個見解是哈佛大學與南加州大學的研究人員在 2011 年進行眼球追蹤研究的結果。這項研究測量嬰兒觀看不同線條形狀與構形的注意廣度。Amir, Biederman, and Hayworth, "Neural Basis for Shape Preferences."

12 Arnheim, *Art and Visual Perception*, 140.

13 Lidwell, Holden, and Butler, *Universal Principles of Design*, 62.

14 Bar and Neta, "Humans Prefer Curved Visual Objects."

15 Larson, Aronoff, and Steuer, "Simple Geometric Shapes."

16 de Waal, *Bonobo and the Atheist*, 54.

17 Ibid., 51.

18 Ibid., 15.

19 根據理論神經生物學家馬克·錢吉齊的說法，人類演化出彩色視覺，是爲了識別人臉上的顏色變化，這是幼童在缺乏語言的情況下解讀生命徵象的重要技巧（這也許可以解釋爲何女性少有色盲，而男性卻達 10%），也能感受朋友與敵人的情緒。Changizi, *Vision Revolution*, 20.

20 Ibid., 256.

本書運用了 12 種主
要的圓形變體來製作
各式各樣的圓形視覺
原型。

同心順序　　　徑向順序　　　配置　　　連結

環數　　　片數　　　大小　　　形狀

厚度或高度　　　角度或長度　　　象形圖　　　顏色

圓的分類

　　人是種愛分類的動物。我們透過描述、分組和比較來理解現象。這種衝動並不只是自然科學的基礎，也是我們理解歷史、建築、文學、設計、藝術或任何其他文化表現形式的主要方法。在人類持續將圖像的視覺結構形式化的各種努力中，我們可以看到這樣的行為。這個想法看似簡單：如果人類的語言可以用一組具有定義規則與機制的建構單元來安排，那麼圖像不能遵循類似的邏輯嗎？美國工程師威拉德‧寇普‧布林頓（Willard Cope Brinton）在《表現事實的圖解方法》（*Graphic Methods for Presenting Facts*，1914年）曾描述了這樣的強烈願望：「英語的文法規則既繁多又複雜，例外就跟規則一樣多。然而，儘管它們錯綜複雜，我們還是會試著遵循規則……值得注意的是，圖形表現也有可能成為一種國際語言，就如音樂，現在已經有標準的記譜法，樂譜在任何國家都可以拿來演奏。」[1]

　　布林頓當然不是第一個表達出這種野心的人。其中最強烈的表現形式（可以說是現代資訊視覺化的根源），可以回溯到中世紀中期與記憶術的出現。所謂的記憶術，指一組輔助記憶的技巧，旨在支持聖經解經與圖像圖表的功效。記憶術的擁護者創了一套法則，其中有許多仍然為平面設計師與資訊設計師所用，強調出布局選擇如順序、定位、關聯與組塊等的重要性。

　　文藝復興時期出現了想要提高知識可見度的一股驅動力，這促使將圖像組織成視覺語法的做法再次流行，許多傑出人物如德國博學家阿塔納斯‧珂雪（Athanasius Kircher）、哥特弗萊德‧萊布尼茲（Gottfried Leibniz）和西班牙哲學家拉蒙‧柳利（Ramon Llull）等，都在追求一種純淨、普遍的符號語言，希望這種語言能夠取代或加強制度化的語言學。在過去兩世紀中，藝術家保羅‧克利（Paul Klee）和瓦西里‧康丁斯基（Wassily Kandinsky）都試圖解構圖像的底層結構，而符號學家和心理學家如查爾斯‧桑德斯‧皮爾士（Charles Sanders Peirce）、路德維希‧維根斯坦（Ludwig Wittgenstein）、卡爾‧榮格（Carl Jung）、魯道夫‧阿恩海姆（Rudolf Arnheim）、漢斯‧瓦拉赫（Hans Wallach）、理查德‧古格里（Richard Gregory）與塞米爾‧澤齊（Semir Zeki）等，則在這個領域獲得了一些成功。設計師馬克思‧比爾（Max Bill）、布魯諾‧莫那利（Bruno Munari）和泰文浩（Michael Twyman）等則特別探索了視覺素養（圖像識讀能力）的界限；然而，貢獻最大的其實是奧地利社會學家奧圖‧紐拉特（Otto Neurath）於1930年代發展的國際文字圖像教育系統（International System of Typographic Picture Education，簡稱Isotype）——這個系統目前已成為普遍存在於全球建築物與機場的視覺元素。

　　視覺語彙的最有力分析，出現在多妮絲‧冬迪斯（Donis A. Dondis）著名的《視覺素養入門》（*A Primer of Visual Literacy*，1973年）。冬迪斯將視覺表現的許多特徵如平衡、

對稱與對比等，解構成比較小的建構組塊，並將這些建構組塊稱為「骨架視覺力」，包括：點、線、色彩、形狀、方向、紋理、比率、尺寸與運動。根據冬迪斯的說法，這些組件「包括所有視覺資訊選擇與組合的原始材料」，而且是根據設計物的本質，也就是物件的最終目的，來加以運用。[2]

最後要說的是，現代資訊視覺化領域的許多研究者都試圖創建出能夠包含完整圖形語法的整體框架。法國製圖師雅克・貝爾坦（Jacques Bertin）在《圖形符號學》（*Semiology of Graphics*，1967 年）中，就將目標放在圖表與圖形的整體結構，貝爾坦的這本著作目前已被認為是這門學科的理論基礎。羅伯特・哈里斯（Robert L. Harris，1996 年）、紀懷新（Ed H. Chi，2002 年）、利蘭・威爾金森（Leland Wilkinson，2005 年）和凱蒂・波納爾（Katy Börner，2014 年）等人，也都做過類似的努力。

儘管多年來的大量嘗試，至今仍然沒有任何系統可以被當作統一且包容廣泛的正式視覺傳達方法，至少在文字字母的範圍中並沒有出現。這道理很簡單。就如歷史教授大衛・史塔利（David J. Staley）的解釋，「書寫的句法是線性且一維的……視覺化的語法局限性較小……而且比書寫要複雜得多。」[3]雖然書寫與視覺化都能夠編碼並儲存資訊，視覺圖像的複雜多維性，讓解碼的工作變得更加困難。

若無法獲得包容廣泛的視覺語彙架構，那麼針對離散原型提出一系列規模較小的分類，似乎比較容易實現。這本書就是著眼於圓形這個世界上最普遍也最歷久不衰的視覺隱喻，聚焦在其多樣化的表現形式上，朝這個目標邁出了一步。

這本書的示例多半來自資訊視覺化的領域。然而，若本書的目標在於將圓形做出綜合分類，那麼它所包含的範圍就必須延伸到單一時間框架或學門以外。對我們來說，深入研究歷史並構想出人類創新源遠流長的範圍，是非常重要的，因為歷史會不斷地重演。儘管我們擁有先進的現代工具與大量新數據，我們所使用的視覺隱喻，仍然與歷史上用來傳達知識的那些視覺隱喻相似，有時甚至完全相同。這也是為什麼你在書中會看到像是 2012 年的現代圖像和十五世紀的圖像並列。

對於認真的讀者來說，另一個不足為奇的見解，則是圓形的普遍性跨越了許多學科。因此，除了大量來自資訊視覺化的例子以外，我也納入了來自其他學科如藝術、生物學、建築、技術與天文學等領域的範例。將各種似乎來自完全不同領域與時期的例子並列，是本書的特色之一，最終也證明了圓形無與倫比的適應性。

這個圓形分類所涵蓋的設計極其豐富，展現出的人類獨創性著實令人印象深刻。然而，若我們仔細審視許許多多的圖表與圖示，就可以發現大多數表現形式都有一組明確的可變因素作為基礎。第 56 頁的插圖強調出十二個圖形變量，它們操控著本書呈現的二十一個模式。這個數字也許不大，不過只要巧妙結合運用，就能創造出無數的可能性，描繪最複雜的主題。

這二十一個模式根據其視覺配置分為七大類，每類都有三個原型。由於前三類包含最原始的表現形式，我將會著重在它們的基礎相關性。

圖 1

同心圓。由左到右：(A) 古埃及與中國早期文字使用的太陽符號；(B) 包括英國與法國等許多國家的空軍使用的小圓盾；The Who 搖滾樂團；零售商目標百貨（Target）；(C) 美國猶他州莫亞布波塔什路壺把拱門的岩石雕刻圖案，時間可回溯到公元前 2000 年；(D) 英國蘇格蘭西部阿蓋爾郡發現的岩畫圖案，時間可回溯到公元前 4000 年左右；(E) 射箭靶的典型結構，通常是彩色的（從內環到外環）：黃色、紅色、藍色、黑色和白色。

圖 2

輪狀圖案。由左到右：(A) 我們快速移動時視野中出現的典型動態條紋；(B) 前向運動效應的抽象圖示，爲一組具有中央消失點的匯聚線；(C) 典型的輪狀圖，又稱爲太陽十字圖，是一個在不同時空的許多文化中都曾經出現的古老符號；(D) 典型的餅圖，按角度與面積的差異來傳達每片所代表的數值比例；(E) 餅圖的變體，又稱極區圖，每一片都有同樣的角度，不過距離核心的長度不等。

Family 1

圓圈和螺旋

（第 65 至 89 頁）

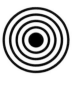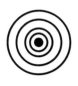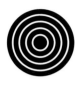

A B C D E

正如我們在引言中所見，螺旋和同心圓是人類最早使用的圖案之一，在世界各地的史前岩畫與象形文字中都可以看到它們的蹤影。螺旋是嬰兒最早畫出的形狀之一，是自然界的一種元素密碼，在貝殼、植物的生長模式、颶風，以及天體星系的巨大結構等都可以看到。同心圓不只在自然界中經常出現，如樹木的年輪與水面上的漣漪，同時也具有強烈的感知魅力。在催眠的時候，螺旋和同心圓都常被當成視覺刺激（有時候也會用運動來加強），這證明它們能夠讓人聚焦並集中注意力。因此，在飛鏢、射箭與射擊運動中，同心圓的圖案常被當成靶心並非巧合。類似的圖案被廣泛運用在紋章學、軍事與流行文化之中，從英國搖滾樂團 The Who 到大型零售商目標百貨（Target），都用了同心圓的圖案（圖1）。小圓盾是很重要的國徽，出現在如英國、法國、薩爾瓦多、印度、土耳其、巴林、加彭與奈及利亞等國的軍用飛機上。第一類圓形的其餘典型，則是更巧妙、更當代的同心圓變體，每環長度不等，通常對應到特定的數據值。由於觀察者需要解釋各環之間長度上的細微差異，這種典型確實有明顯的可讀性問題；儘管如此，它在過去十年中愈來愈流行，從行動數位介面到印刷圖表等各種脈絡都可以看到其蹤影。

Family 2

輪和派

（第 91 至 117 頁）

A B C D E

馬克‧錢吉齊在《視覺革命》一書中曾針對我們對輪形符號的原始迷戀提出可能的解釋。錢吉齊表示，大多數經典的幾何錯覺都具有斜的「輻條」線，這也許因為當我們看到這些線條時，我們的大腦會「將這些線條解讀成前向運動產生的運動條紋」。[4] 第二類的例子包含了許多探討這種抽象模式的圓，尤其是第一個模式，也就是一組聚集到中央消失點的匯聚線條。你當然可以想到無數視覺現象的例子，能夠傳達出相似的前向運動感，例如各種透視圖、沿著高速公路行駛時樹木與公路線似乎往中間匯聚的錯覺，或是科幻小說演繹出太空船曲速飛行的情景，如因為《星際爭霸戰》（*Star Trek*）而廣為人知的畫面。這樣的認知觸發，加上這種模式在自然界中無處不在（從扇貝貝殼、棕櫚葉到放射出來的太陽光等），都可以解釋科學和藝術領域中眾多表現出匯聚斜線的繪圖與圖表，為何能有這樣的魅力。就如英國藝術家沃爾特‧克蘭恩（Walter Crane）的觀察，「如果說有一種準則比另一種更能在感知和表達上賦予藝術家作品獨特的生命力，那絕對是這種放射線條。」[5]

　　這一類的第二與第三個模式將這個原始的視覺圖案包圍在一個圓形框架內，打開了一扇通往新圖形的大門。儘管蘇格蘭工程師威廉‧普萊菲（William Playfair）在 1801 年發明了現代的餅圖（目前已經是一種基本的視覺化模型，能夠說明整體中的比例），分割圓形的概念卻可以回溯到青銅器時代的歐洲，深植於輪狀圖的概念中。其中最流行的表現形式，是地球的天文符號，也稱為太陽十字、太陽輪或年輪。這個符號可以代表我們的地球，顯示赤道與子午線，或是一年四季（圖2）。太陽十字有不同的版本，有些會將圓形分成八等份而非四等份，表現出各季節的中點。另一個使用類似八輻圓形的則是法輪，這個符號是印度教徒與佛教徒尊崇的象徵，經常用於藏傳佛教。這一類的最後一個模式，狀似爆炸的餅圖，通常被稱為玫瑰圖或極地圖，是由英國社會改革家佛蘿倫絲‧南丁格爾（Florence Nightingale）在著名的「傷兵死亡原因圖」（Diagram of the Causes of Mortality in the Army in the East）（1858 年）提出。

Family 3

網柵和網格

（第 119 至 145 頁）

圖 3

第三類圓形的原型演化基礎。同心圓 (A) 與輪形 (B) 的結合能衍生出許多種網格設計，例如靜態網格 (C)、輪圖 (D) 與旭日圖 (E)。這些網格的變體又反過來支持著第四類到第七類的許多視覺模型。

A

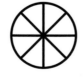

B

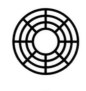

C

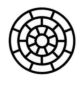

D

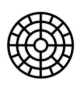

E

第三類的圓形結合了兩種原始的圓形原型：同心圓與分割模型。這兩種原型各自都有相當多的變體，按實例數量（環或切片）、順序（通常是中心外圍或順時針的形式），以及大小（寬度或角度）而有不同。然而，當我們將輪形和環形重疊時，出現的網格模式就大大擴展了圖表多維度的功能。早期的中世紀設計師意識到網格這種彈性所具有的力量，而這種圖形也繼續成為許多當代圓形圖表的基礎（圖3）。

這類的第一個模式，多少有點局限性，只能透過內外軸或旋轉軸的形式來表現出單一的線性資訊模式，這主要是因為每個切片環在圖表中位置固定的緣故。第二種模式的每個切片環能沿著中心軸獨立旋轉，因此各環之間能有數不盡的組合。前面提到過的輪圖表，就是利用這種靈活性的一個重要裝置，輪圖表這種組合工具功能非常強大，有些甚至被認為是計算機設備的原型。

這類的第三種模式運用每個環的徑向分割作為嵌套機制，以描繪分層結構。它有很多不同的名稱，如旭日圖、徑向樹圖、扇形圖或嵌套餅圖等，它運用放射樹狀圖的邏輯，樹根位於圖的中心，剩餘的層級（環）則從中間向外擴展。每個單元格通常會對應到特定的數量或數據屬性，顏色則表示另一個附加特徵。強調排序的方式有二：從同心圓中心到圖表外圍的距離，以及次級群體在上級所占角度內出現的位置。

圖 4

常見的放射狀消長波動圖。由左到右：(A) 具有少數變量的簡化雷達圖的輪廓；(B) 更精細、更多變量的雷達圖；(C) 圓形長條圖，狀似人類的虹膜；(D) 多重放射線圖；(E) 放射區域圖。

Family 4

消長和波動

（第 147 至 173 頁）

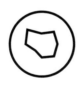 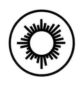

A B C D E

第四類包括許多當代的視覺模型，表現出對於量化愈來愈強調的情形。這類的大多數例子都可以輕易透過傳統的條形圖、面積圖或線形圖來傳達，然而用圓形配置取而代之的做法，是要展現出特定測量數值的消長與波動，通常是在內部（較靠近核心）向外部（較靠近外圍）的形式中移動。相較於標準的水平對應來說，這種結構比較難解釋垂直維度；然而，它卻能成功與常見圓形圖案競爭。這類圓形圖有時會讓人想起人類眼睛的虹膜、發出刺眼陽光的太陽或是花心等自然圖案，有些圖案如極地圖、雷達圖或出生圖表等，會採用傳統的製圖方法，其他則涉及更多古怪的意義層次與聯想。（圖4）

圖 5

常見的形狀和界線模式。由
左到右：(A) 圓形界線內大小
不一的圓形配置；(B) 目的在
於將圓形容器內可用空間最
大化的典型圓形包裝圖案；(C)
展現數個層次結構的圓形樹
狀圖；(D) 簡單的沃羅諾伊圖，
常見於自然界，用於描述數
據量；(E) 展現三個層級的沃
羅諾伊樹狀圖。

Family 5

形狀和界線

（第 175 至 199 頁）

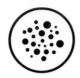
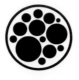
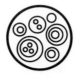
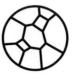

A　　　B　　　C　　　D　　　E

　　第五類的前兩種模式，探究的是圓中有圓這種吸引力十足的圖像。第一種模式說
明了圓形圖多元的可能性，利用較小內部圓形的大小與位置來表達一系列的數據點，
可以是靜態插圖或模擬行星運動的形式，是一種用來理解複雜關係的隱喻。第二種原
型運用的是圓形填充的手法——這是一種二維技巧，目的是要將圓形安排在一個特定
的幾何形狀中（在此種情況下為圓形），兩兩之間不互相重疊，而且每個內圓都和鄰
近的圓形相鄰。有些例子會進一步根據層級將內圓又分成更小的圓，通常被稱為圓形
樹狀圖。這類的最後一種模式是迷人的沃羅諾伊圖（Voronoi），這是一種在自然界
中處處可見的分區方式，它演變成將一個特定圓形切割成不同幾何形狀的圖形方法，
有時可以表達出樹狀結構的層級。這些分區的大小與顏色可以用來表達不同的數據值
（圖 5）。

圖 6

藍圖和地圖舉隅。由左到右：
(A) 抽象的建築藍圖；(B) 公
元前六世紀左右的巴比倫世
界地圖輪廓（見第 38 頁），
陸地被海洋包圍，爲幼發拉
底河穿過，並標明亞述與德
爾等許多地區（內圈）；(C)
簡單的圓形城市地圖輪廓；(D)
中世紀的地區或世界地圖的
典型輪廓；(E) 特定區域的小
世界視圖；通常位於球體的
中心。

Family 6

地圖和藍圖

（第 201 至 227 頁）

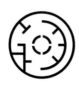
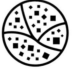
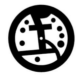
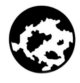

A　　　B　　　C　　　D　　　E

　　就如我們在引言所述，圓形是地圖學數千年來不停重複出現的框架，最早至少可
以回溯到公元前六世紀。我們住在一個由圓形地平線界定的球體上，以及被其他球形
天體圍繞的事實，可能已經說明了圓形在地圖繪製方面為什麼一直是一個相當吸引人
的形狀。第六類視覺原型廣泛包括了各種製圖方法，從抽象圖表到建築藍圖，到更複

雜仔細的特定區域地圖。這類的最後一種模式，清楚表現了「小小世界」的手法——充分利用了球體的非歐里得幾何來凸顯特定的核心實體並降低邊緣元素的重要性。在講到這種模式時，幾乎馬上就會想到安東尼‧迪‧聖 - 修伯里（Antoine de Saint-Exupéry）的作品《小王子》（*The Little Prince*）中出現的圖像（圖6）。

圖 7

放射樹狀圖與網絡圖。從左到右：(A) 抽象的放射樹狀圖；(B) 更詳盡的放射樹狀圖，通常用於分類學的系統樹狀圖；(C) 輻向匯聚圖，所有節點都沿著主引導圓來繪製；(D) 部分結點連接的網絡，典型的平面天體圖；(E) 緊密連接的網絡圖，更加強調邊緣（或鏈接）。

Family 7
節點和連結
（第 229 至 255 頁）

A B C D E

在最後一類圓形圖中，圓形是用來表達實體間連通性的媒介。由節點（頂點）和鏈接（邊）構成的傳統圖形，在圓形以外的其他形式中都會出現，在過去幾個世紀中發展出一系列令人印象深刻的視覺配置，這一點只要稍事瀏覽我之前的著作便可輕鬆證明。然而，圓形已經普遍成為繪製樹狀圖和網絡圖的支架，可以透過放射樹狀圖來傳達特定的層級結構（如本類第一個模式所示），或是沿著引導圓的邊緣繪製出特定網絡的所有節點（可見於第二種原型）。這類的最後一種模式，可以說是整本書裡最複雜的一種，它是對於網路作為新興文化與科學迷因的一種表達，見證了我在第一本著作《視覺繁美：資訊視覺化方法與案例解析》中標記為「網路主義」的這種當代運動（圖7）。

1 Brinton, *Graphic Methods*, 3.
2 Dondis, *Primer of Visual Literacy*, 39.
3 Staley, *Computers, Visualization, and History*, 47.
4 Changizi, *Vision Revolution*, 243.
5 Quoted in Gordon, *Esthetics*, 170.

圓圈和螺旋

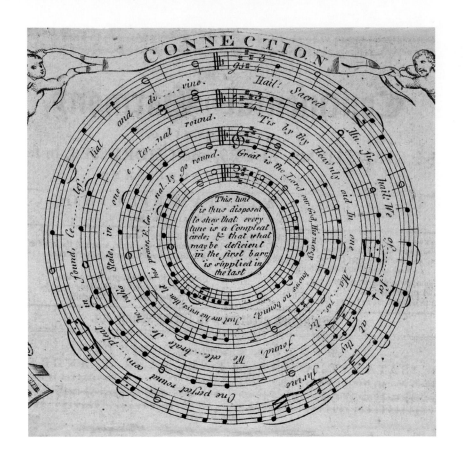

威廉・畢林斯 William Billings
**作品〈連結〉（*Connection*）
的樂譜**
1794 年

畢林斯作品《大陸和諧》（*The
Continental Harmony*，1794
年）的卷首插畫，該書收羅了
數十首聖詩、讚美詩與聖歌。
畢林斯是一位傑出的早期美國
合唱作曲家。這張插圖是〈連
結〉一曲的樂譜，共有四行，
呈圓形，從最外圈的最上方為
始往中心演奏。

馬丁・克利茲溫斯基
Martin Krzywinski
Circos 軟體繪圖
2009 年

以一組彩色同心圓繪製而成的
人類第一條染色體圖。這些同
心圓展現出 Circos 軟體無數可
能配置的其中之一，該軟體是
一種利用圓形配置來表現數據
與資訊視覺化的軟體套件。這
個軟體在科學界是相當有影響
力的工具，特別在繪製基因組
數據方面。用 Circos 建構的圖
像已經出現在許多出版品中，
例如《紐約時報》、《科學》
期刊、《自然》期刊、《美國
科學家》雜誌和《生物資訊學》
期刊。

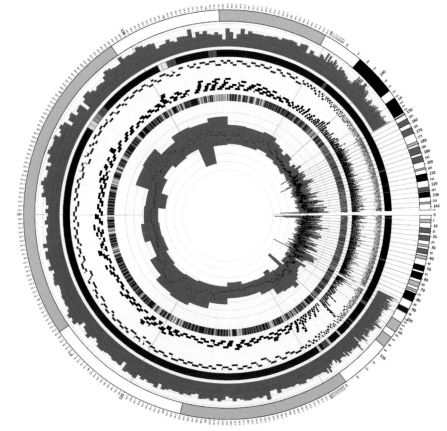

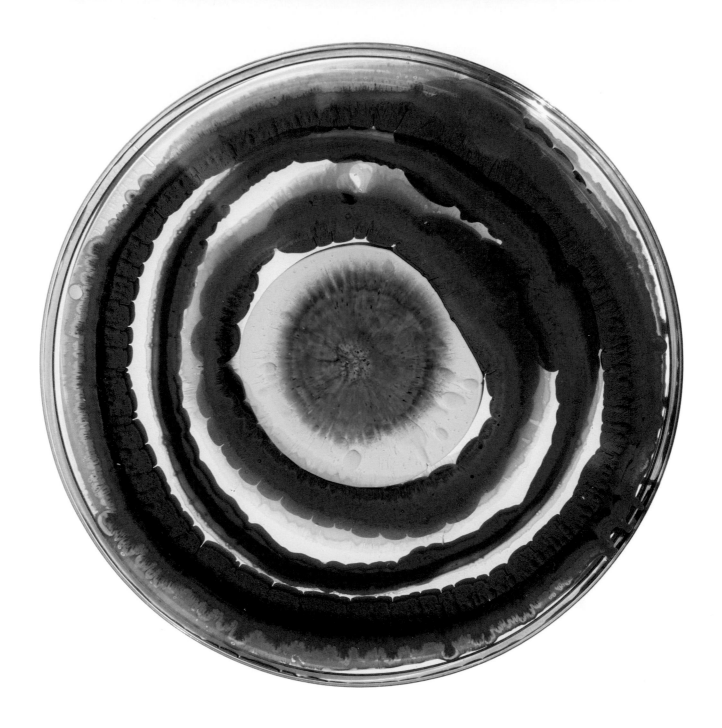

克拉麗 · 萊斯 Klari Reis
培養皿畫的細節
Petri Projects
2009 年迄今

舊金山藝術家克拉麗 · 萊斯的作品。萊斯受到顯微有機細胞圖像和自然反應的啓發，創作各種圖像，藉以探討我們和當今生物技術產業的複雜關係。這張圖是用環氧樹脂手繪的大型培養皿，環氧樹脂是用於地板的工業塑料。這個培養皿屬於一項裝置藝術，整組作品由許多個用鋼棒吊掛在牆壁上的培養皿畫構成，兩兩培養皿之間的距離不一。

李奧納多・達提 Leonardo Dati

地球與四元素
十五世紀

出自義大利修道士暨人文主義者李奧納多・達提著作《球體》（*La Sphera*）的水彩畫，這本書收錄了與天文學、地理學、詩歌、數學和算命相關的文章。這幅畫描繪的是恆久不衰的地心說宇宙模型，表現出古典元素，其中以最重的「地」在中央，周圍依序是水、空氣、火，以及最外圈的以太。

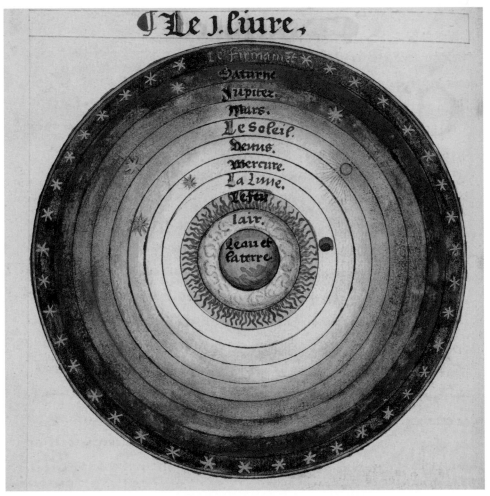

歐宏斯・菲內 Oronce Finé

地心說模型
1549 年

這張圖出自法國著名數學家歐宏斯・菲內的天文學名著《世界的球體》（*Le Sphere du Monde*），該書極具權威性，手稿的圖解副本甚至被呈給法國國王亨利二世。它顯示了一個以地心為中心的宇宙模型，其中四元素的兩個（水與地）被放在中央，其餘元素、月亮、行星和太陽則依序向外排列。最外圈為蒼穹，也就是包含固定恆星，將地球世界與天堂分開的球體。

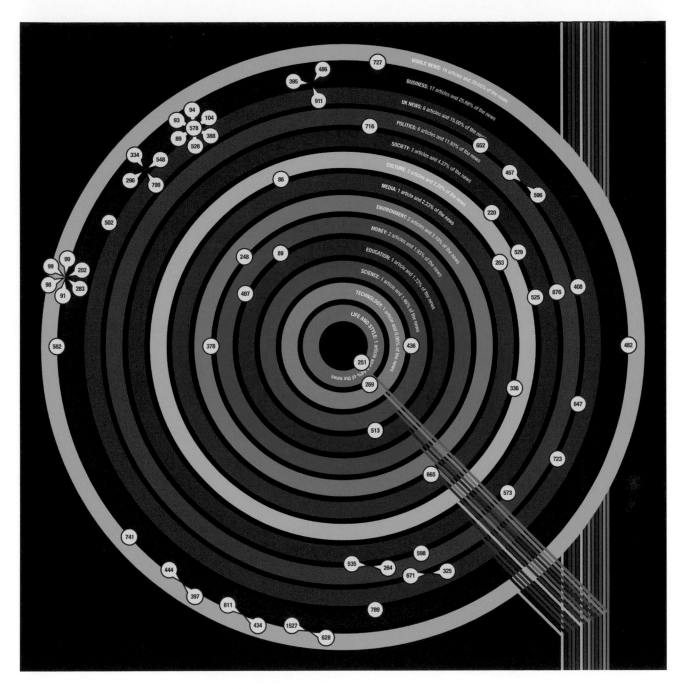

WORLD NEWS: 18 articles and 29.65% of the news
BUSINESS: 17 articles and 25.68% of the news
UK NEWS: 8 articles and 15.00% of the news
POLITICS: 6 articles and 11.93% of the news
SOCIETY: 3 articles and 4.27% of the news
CULTURE: 3 articles and 2.28% of the news
MEDIA: 1 article and 2.23% of the news
ENVIRONMENT: 2 articles and 2.10% of the news
MONEY: 2 articles and 1.93% of the news
EDUCATION: 1 article and 1.72% of the news
SCIENCE: 1 article and 1.46% of the news
TECHNOLOGY: 1 article and 0.90% of the news
LIFE AND STYLE: 1 article and 0.42% of the news

戴夫・鮑克 Dave Bowker
《衛報》一週：週三
2008 年

這張圖是一個系列實驗的一部分，這個系列探討的是如何以具有藝術性又引人入勝的方式將《衛報》內容視覺化的方法，

該圖表現的是 54 篇新聞報導的受歡迎程度。同心圓將文章分成以顏色編碼的類別（例如生活風格為橘色、科技為青綠色、科學為藍色等），其中最不受歡迎的類別位於中央。每篇報導的字數顯示在對話框裡。

卡洛斯・辛普森 Carlos Simpson
網際網路幾歲了?
2013 年

這張圖模仿樹的年輪,展現出
網際網路在過去三十年的發展。
網際網路的起點位於圖的中心,
往外的每一環代表一年。各科
技公司的標誌也放在該公司的
創始年,讓人感覺到過去十年
活動激增的情形。從圓圈拉出
來的彩色線條,代表各種規範
網際網路的法律和其他關鍵的
商業里程碑;例如,橘線代表
阿帕網路(網際網路前身)採
用電子郵件,灰線代表 1993 年
網頁瀏覽器 Mosaic 的發展。

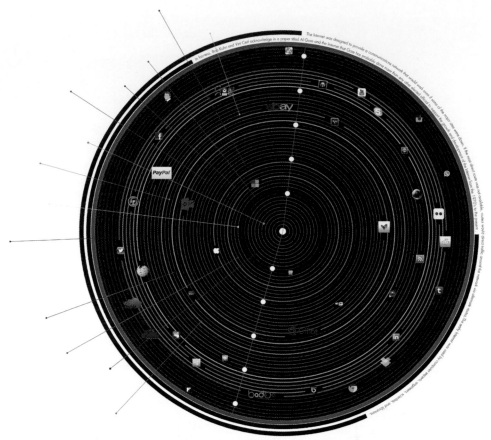

瓦倫蒂娜・德菲利普
Valentina D'Efilippo
《鬼店》——視覺解構
2009 年

德菲利普從時間、動作與色彩
的層面對史丹利・庫柏力克
(Stanley Kubrick)的電影《鬼
店》(*The Shining*)進行視覺
解構。她從原電影中擷取畫面,
然後將這些畫面分割分離,建
立節奏樣式圖,表現出電影剪
輯節奏的整體觀。

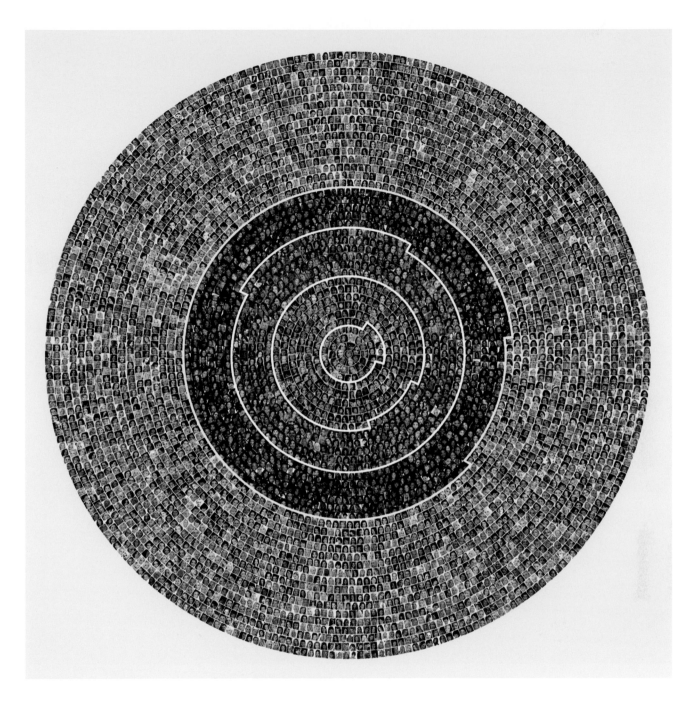

強・密爾瓦德 Jon Millward
在深處：對 10,000 名色情片明星與其職業生涯的研究
2013 年

聚焦於種族特點的圖表，出自英國記者強・密爾瓦德對於 10,000 名成人電影表演者之

人口統計紀錄的分析（統計紀錄摘自網際網路成人電影資料庫）。五個同心圓充滿了成人電影表演者的頭像，每環代表不同的種族背景，由外到內分別是：白種人（70.5%）、黑人（14%）、拉丁人（9.3%）、亞洲人（5.2%）與其他（1%）。

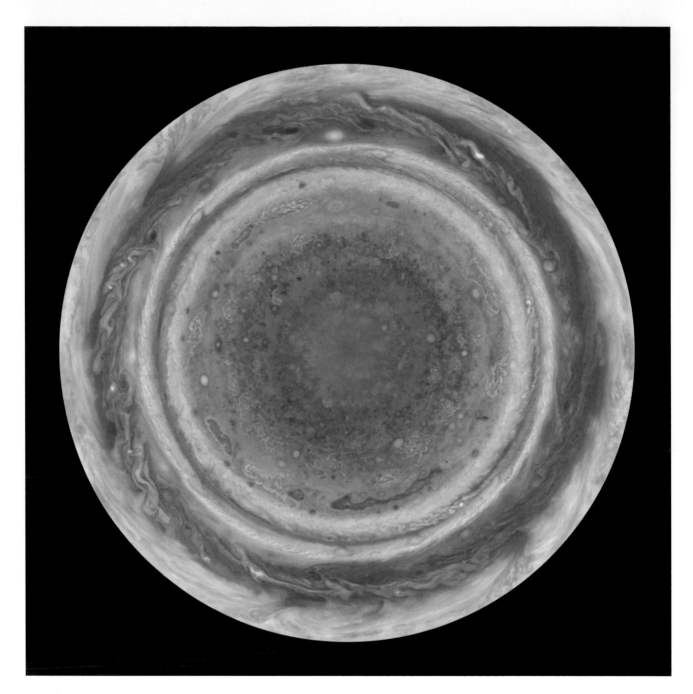

卡西尼成像小組
Cassini Imaging Team
木星的北極
2000 年

這張圖是利用美國國家航空暨太空總署（NASA）卡西尼號太空船於 2000 年拍攝的照片所合成的木星，是有史以來最詳盡的木星全域色調映射圖。它顯示出各種雲的特徵（也就是圖中相互平行的紅棕色與白色帶狀）、多葉的混沌地形、白斑與許多小漩渦。

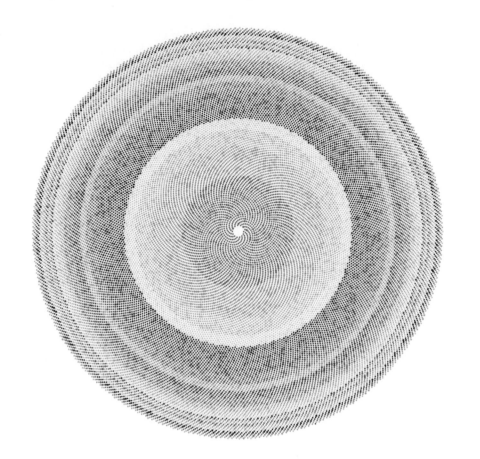

艾咪·基林 Amy Keeling
轉變：《紐約時報》30 年
(1981-2012)
2012 年

此爲一互動計畫，使用者可以選擇來自蓋洛普趨勢的 24 個不同主題。接下來，這個主題會拿來與《紐約時報》三十年來的文章相比對，形成數據圈以展現趨勢並探討我們社會的態度和價值觀如何隨著時間而改變。每一個點代表一篇新聞，顏色按發表年度而異。較早的文章（1980 年代與 1990 年代早期）以較冷的顏色表示，較近期的文章則以較暖的顏色表示。單色寬帶顯示出特定時期的強烈興趣。在這裡，被選擇的主題是石油與天然氣；圖表顯示，人們在過去四十年來對於該主題始終都有相當的興趣。

賈克斯·德萊昂 Jax de León
伊利諾斯：音樂視覺化
2009 年

這張圖出自一個分析美國創作歌手蘇揚·史蒂文斯（Sufjan Stevens）的專輯《伊利諾斯》（*Illinois*）所使用語彙的專案計畫。每個同心圓對應到〈帕利塞茲的虎頭蜂衝著我們來了！〉（*The Predatory Wasp of the Palisades Is Out to Get Us!*）一曲中使用的詞彙。圓的厚度與每個字被使用到的次數有關，最常用的字位於最外圈，最少用的字位於中心。

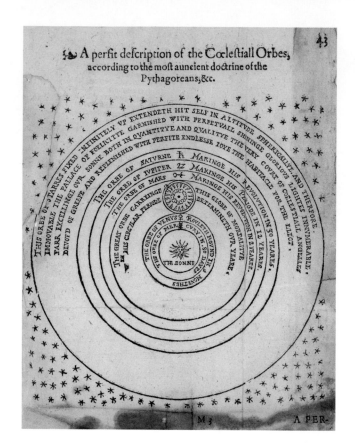

托馬斯・迪格斯
Thomas Digges
天體軌道的完美描繪
1605 年

天體軌道圖。在這幅哥白尼行星系統圖中，數學家暨天文學家托馬斯・迪格斯將太陽放在宇宙的中心，周圍環繞著水星、金星、地球（有四元素與月球）、火星、木星與土星。最後一環顯示出天堂——被放置在繁星遍布的天空中，這是早期對無限而非數量固定的星星所做出的示意描繪。

亞歷克斯・莫瑞爾 Alex Murrell
歐洲失業率
2011 年

這張圖表是根據 2011 年九月歐盟統計局的數據來製作，左半圓表示歐洲國家失業狀態（15 至 74 歲），右半圓表示歐洲青年失業狀態（15 至 24 歲）。每個國家以個別條形圖表示，按區域來組織，由中心向外依次為：西歐（黃色）、南歐（綠色）、東歐（紅色）與北歐（藍色）。條形圖的長度對應到失業率，中間為零，朝逆時針方向（全國）或順時針方向（青年）增長。

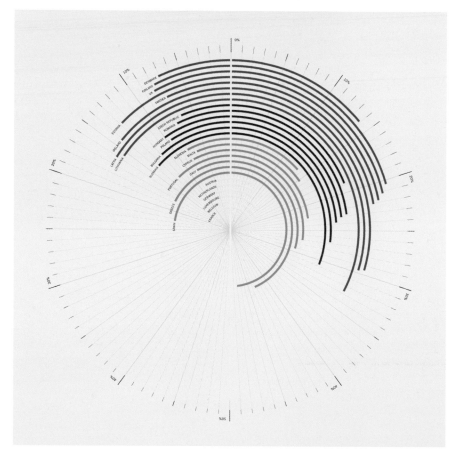

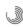

欧米德・卡尚 Omid Kashan
瀏覽器歷史
2011 年

1991 年（右上方）至 2013 年
（左上方）所有主要的瀏覽器，
以放射狀時間線排列。不同的
瀏覽器以不同的環來表示，顏
色則根據瀏覽器的平面設計而
定（例如 Gecko 爲深綠色，
Presto 爲紫色，微軟的 Trident
爲綠色）。瀏覽器之間的重要
關係以一個小圓圈和一條線來
表示。這張圖的最外圈也納入
了網路歷史上的幾個重大事件
參照。

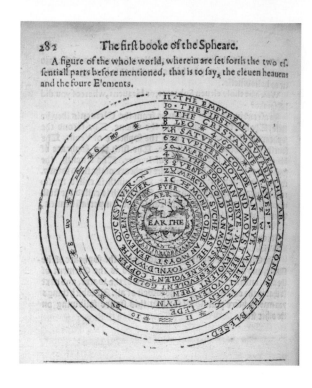

湯瑪斯・布倫德維爾
Thomas Blundeville
世界的形象
約 1613 年

出自《布倫德維爾先生：他的練習》（*M. Blundeuile: His Exercises*，1613 年）。英國數學家湯瑪斯・布倫德維爾以其在邏輯、天文學、教育與馬術方面的工作，以及發明量角器而聞名於世。就如中世紀的宇宙觀，地球出現在這張圖的中心，也就是宇宙的中心，被套在四元素之間，然後是 11 個「天體」（如水星、金星與火星等行星，以及恆星和受祝福的國度）。

IIB 工作室
剩餘資源清點
2011 年

這張圖顯示出各種自然資源還有多少年會耗盡。自然資源以不同顏色標示，被分類成生態系統（黃色）、化石燃料（藍色）和礦物（紅色）；每一類別都以單一條狀圖表現，沿著百年跨度矩陣順時鐘分布，每個象限各代表 25 年。每種自然資源的剩餘年份顯示在條狀圖末端的圓圈內。

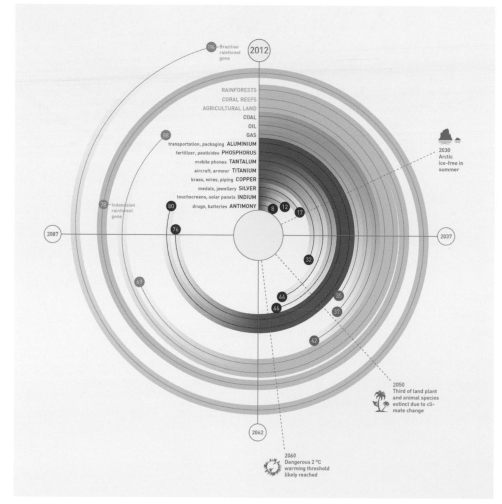

麥特‧戴爾比
Matt Dalby
羅比‧奧姆羅德
Robbie Ormrod
剩餘資源清點
2011 年

這張圖描繪的是地球上最寶貴
的自然資源即將耗盡的時間。

這個計畫入圍 2011 年資訊之
美 獎（Information Is Beautiful
Awards），該獎項是一個視覺
化競賽，當年比賽提出的第一
個挑戰，要求參賽者「將世界
上不可再生資源的數據加以視
覺化」。圖中的每一個圖塊代
表一年，不同顏色的環代表不
同資源。顏色用來表示兩個層

次的資訊：深色顯示若生產按
目前速度繼續增長，自然資源
剩餘的可用年數；淺色顯示在
維持穩定生產速度的狀況下，
自然資源剩餘的可用年數。這
張圖也概述了過去十年中這些
資源生產速度的變化。

皮耶羅・札加米 Piero Zagami
聯合國安全理事會決議
UNSC/R
2008 年

這張圖描繪的是聯合國安全理事會通過的大量決議案。自1946 年以來，通過的決議案超過 1,700 個，印刷頁數達 4,000頁。每一環代表一年，每個色塊代表一個決議案。顏色範圍區分出理事會多年來的活動。每年的最後一個決議案以黑色表示，之前的決議案則按照同樣的顏色漸層表現（黑色到白色到黃色到紅色再到藍色）。顏色變化最大的年份是通過的決議案數最高的年份。

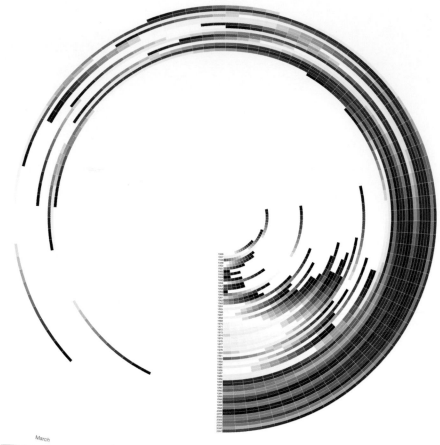

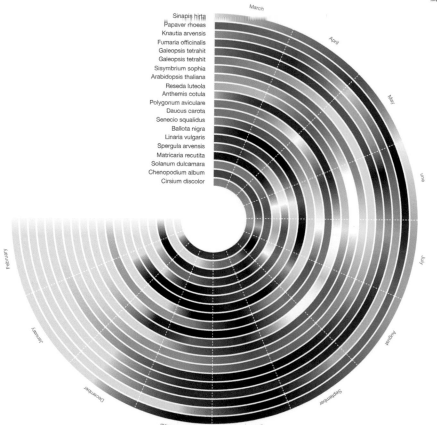

弗拉基米爾・古庫拉克（荒地）
Vladimir Guculak
（Terrain Vague）
景觀視覺評估
2012 年

英格蘭肯特郡胡半島自然景觀評估的其中一張研究圖表，顯示出在一年跨度內景觀色彩的演變，並凸顯出特定植物的開花期與生長季節。圖中顯示出20 個關鍵物種，每一物種都以獨立的環來表現。月份以順時針方向呈放射狀排列，從春季三月開始。

卡洛琳納・安德雷歐利
Carolina Andreoli
56 天的食物
2010 年

2010 年 2 月 1 日至 3 月 31 日
期間設計師卡洛琳納・安德雷
歐利的食物消耗詳細研究。每
一圈代表她每天吃的食物，並
按主要營養成分加以分解（碳
水化合物以粉紅色表示，脂肪
爲藍色，蛋白質爲淺綠色，糖
爲深綠色，纖維爲橘色）。

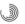

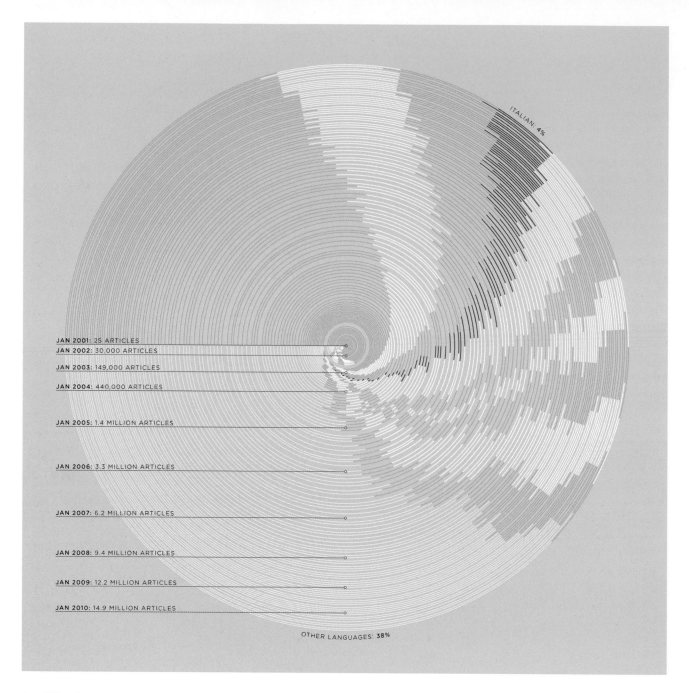

JAN 2001: 25 ARTICLES
JAN 2002: 30,000 ARTICLES
JAN 2003: 149,000 ARTICLES
JAN 2004: 440,000 ARTICLES
JAN 2005: 1.4 MILLION ARTICLES
JAN 2006: 3.3 MILLION ARTICLES
JAN 2007: 6.2 MILLION ARTICLES
JAN 2008: 9.4 MILLION ARTICLES
JAN 2009: 12.2 MILLION ARTICLES
JAN 2010: 14.9 MILLION ARTICLES

ITALIAN: 4%

OTHER LANGUAGES: 38%

尼可拉斯・費爾頓
Nicholas Felton
10 歲的維基百科
2011 年

這張圖說明的是維基百科自
2001 年（圓圈中央）開始至
2010 年 9 月（最外圈）之間的
文章數量與語言分布。每環的
長度取決於該年度撰寫的文章
數，文章所使用的語言用顏色
加以區分。從左上方四分之一
沿著順時鐘方向：英文（青色：
21%）、德文（白色：7%）、
法文（青色：6%）、義大利文
（灰色：4%）。其他語言則在
最後的黃色區段，所占比例爲
38%。

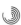

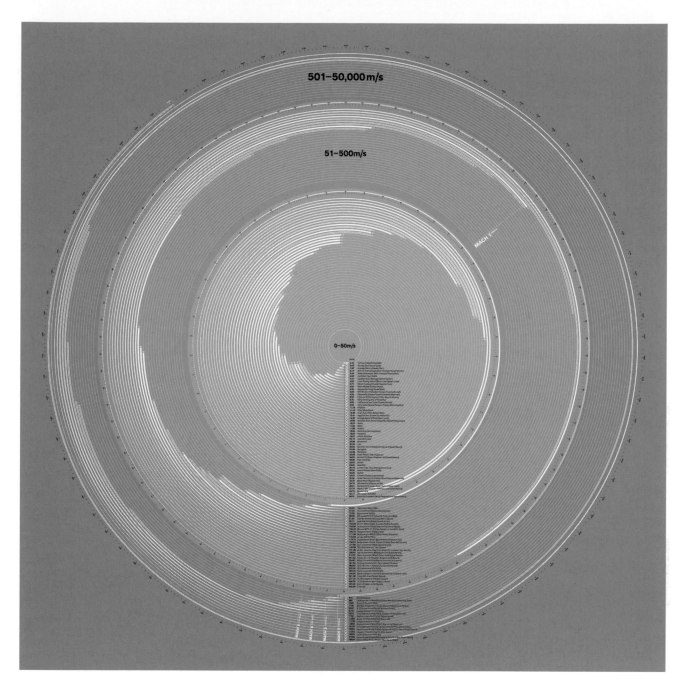

羅伯特・威爾森（訊號雜訊）
Robert Wilson（Signal Noise）
一秒鐘速度圖
2013 年

這張圖顯示特定動物、人物、車輛與物品的速度。每個環內的白線表示每秒行進的距離，單位為公尺。最慢者如陸龜與雌巨型家隅蛛等被放置在圖表的中心，速度較快者（如太陽神 2 號探測器）則位於外緣。三條色帶（三種深淺不一的橘色）代表不同的速度水平；每個名稱旁邊列出的數字為其確切的速度。

 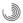

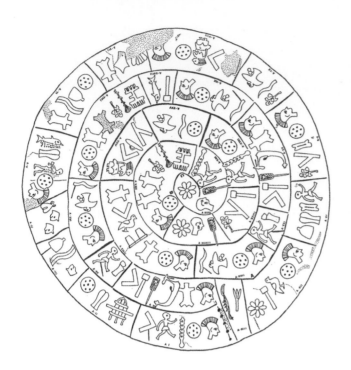

作者不詳
斐斯托斯圓盤 Phaistos disk
約公元前 1700 年

1908 年，義大利考古學家路易吉·佩涅爾（Luigi Pernier）在克里特島斐斯托斯的米諾宮發現了這個亞瑟·埃文斯爵士（Sir Arthur Evans）繪製的圓形印章。這是古代最引人注目的一件文物，黏土燒製的印章雙面都刻有按照螺旋順序排列的不同符號，共有 241 個印記與 45 個象形符號。這些符號被認為是某種原始文字系統，其中大多數表意文字的意義至今仍然無法解釋。

羅斯·拉辛 Ross Racine
（右頁）

綠野湖 Greenfield Lakes
2008 年

紙上噴墨印刷，80 X 60 公分。描繪虛構螺旋狀都市景觀的數位圖像。

《紐約世界報》
（*New York World*）
世界報的環球旅行
1890 年

《紐約世界報》以 1889-90 年美國記者妮莉·布萊（Nellie Bly）的破紀錄之旅為基礎發行的桌遊。布萊想重現朱爾·凡爾納（Jules Verne）1873 年的小說《環遊世界 80 天》（*Around the World in 80 Days*）描述的旅程。圖中按螺旋形分布的每一個方格都代表她那次 73 天旅行的每一天，並用旅行中的一幅圖像來加以說明。

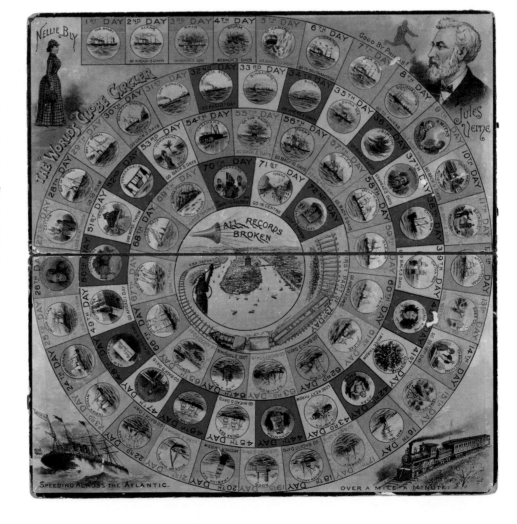

圓圈和螺旋

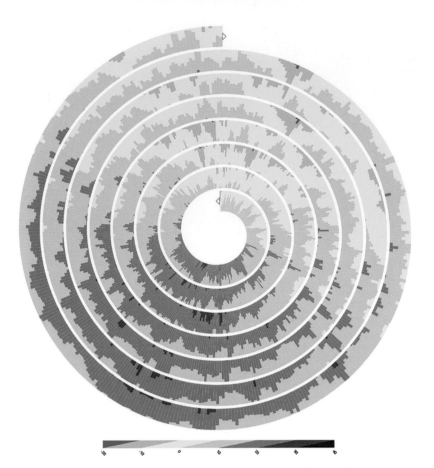

克里斯提安・托明斯基
Cristian Tominski
海德倫・舒曼
Heidrun Schumann

加強版互動式螺旋顯示器
2008 年

這幅互動式螺旋圖顯示德國羅斯托克市在 2008 年（螺旋起點）至 2014 年間的溫度變動。顏色範圍從深藍色（攝氏零下 20 度）到深紅色（攝氏 40 度）。使用者可以控制螺旋的結構布局（寬度、中心偏移與每週期的分段數）和顏色範圍。

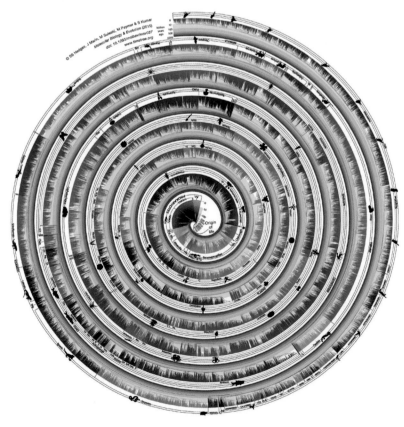

馬林、蘇雷斯基、培莫和庫馬
Julie Marin, Michael Suleski,
Madeline Paymer, Sudhir Kumar

螺旋生命樹 Spiral Tree of Life
2015 年

集結 2,274 項研究 50,632 個物種的演化樹。螺旋圖的核心是生命的共同起源，時間跨度為數十億年，以對數尺度從中心（灰色）向外延伸。重要的分類群沿著螺旋被標記出來，並以顏色區分分類單元。

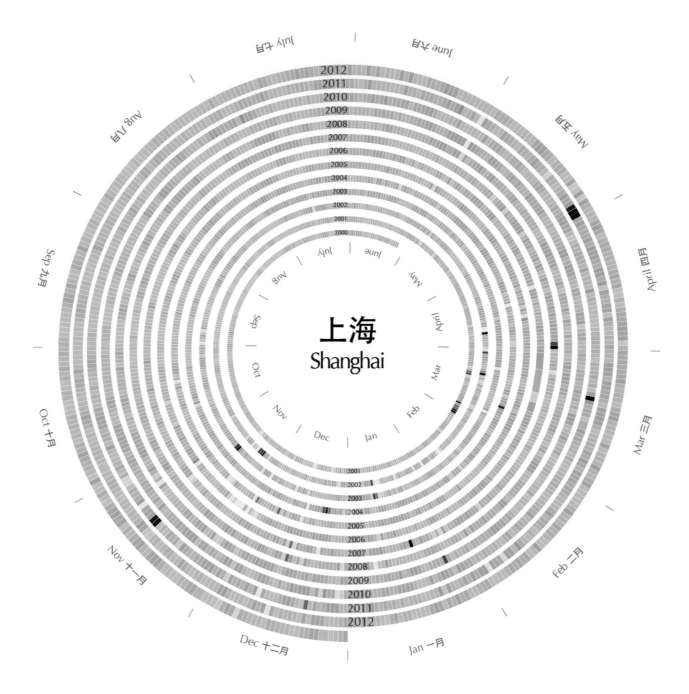

陳曉霽
中國城市的天空顏色
2013 年

這張圖描繪的是上海市的空氣
污染。陳曉霽利用中華人民共
和國生態環境部發布的空氣污
染指數數據,製作了一系列螺

旋狀的視覺化圖像,顯示中國
主要城市自 2000 年至 2013
年間的空氣品質。藍色表示空氣
污染量最低,紅色與黑色表示
最高。每個圖塊代表一天,螺
旋的每一圈代表一年,12 個月
份按逆時鐘方向排列。

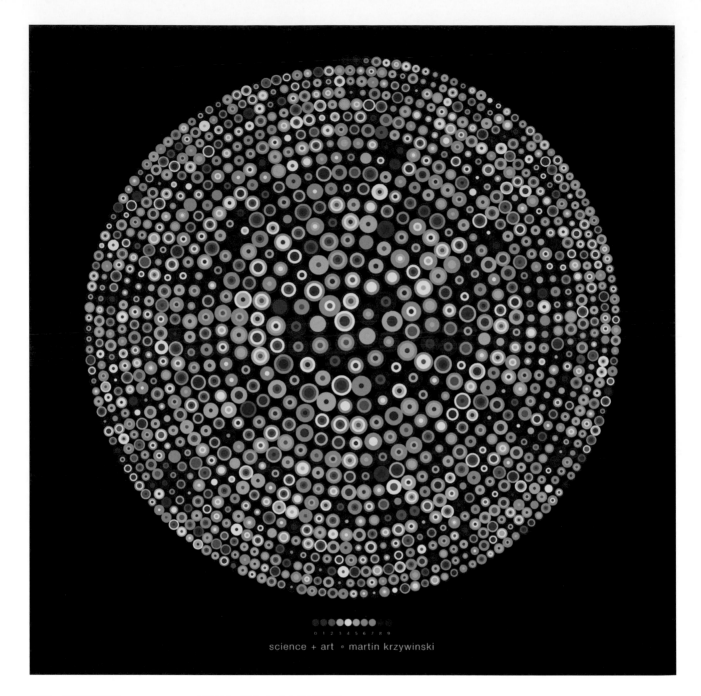

馬丁・克利茲溫斯基
Martin Krzywinski
2014 年圓周率日海報
Pi Day 2014 poster
2014 年

爲慶祝圓周率日製作的圖像。
這張圖以阿基米德螺線爲基礎，以四個一組的方式來描繪圓周率的 **4,988** 位數字，每一組以一個四環的小圓表示。從零到九的每個數字都有各自的代表色，每環的寬度與特定數字出現的次數成正比。

麥特・德洛里耶
Matt DesLauriers
極音調 Polartone
2015 年

海登・詹姆斯（Hayden
James）SoundCloud 音軌《關
於你的事》（*Something About
You*）的即時繪圖。德洛里耶的
《極音調》計畫將極座標系運
用在聲波波形上，並沿著螺旋
形狀繪圖。這個音軌的視覺化
圖像從圓形的最外圈開始朝內
進行。

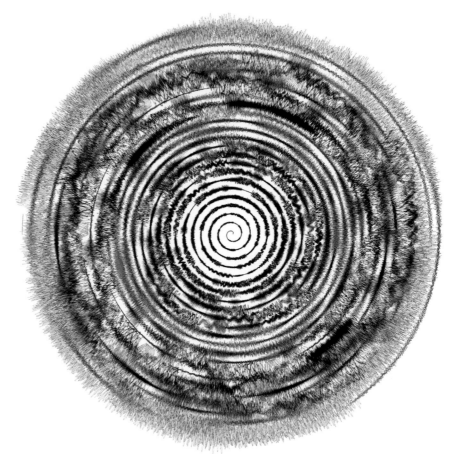

尼可拉斯・魯熱
Nicholas Rougeux
字裡行間 Between the Words
2016 年

路易斯・卡羅（Lewis Carroll）
的《愛麗絲夢遊仙境》（*Alice's
Adventures in Wonderland*）
（1865 年出版）標點符號分析
圖，圖中分別標記出第一章（最
外緣）至第十二章（中心）。
魯熱將所有字母、數字、空格
與換行符號從文本中移除，製
造出連續的標點符號行，藉此
探討知名文學作品中標點符號
的視覺節奏。

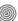

麥特・德洛里耶
Matt DesLauriers
極音調 Polartone
2015 年

海登・詹姆斯（Hayden James）SoundCloud 音軌《關於你的事》（*Something About You*）的即時繪圖。德洛里耶的《極音調》計畫將極座標系運用在聲波波形上，並沿著螺旋形狀繪圖。這個音軌的視覺化圖像從圓形的最外圈開始朝內進行。

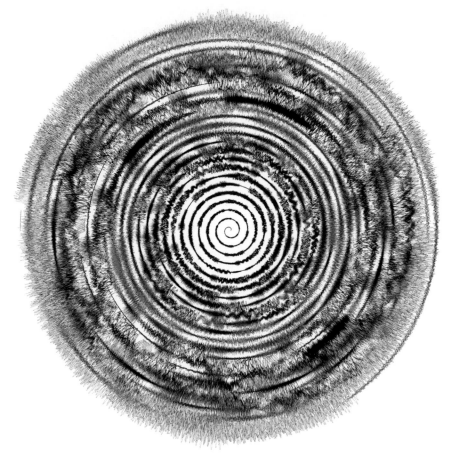

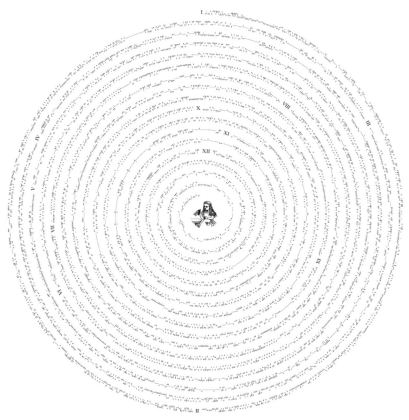

尼可拉斯・魯熱
Nicholas Rougeux
字裡行間 Between the Words
2016 年

路易斯・卡羅（Lewis Carroll）的《愛麗絲夢遊仙境》（*Alice's Adventures in Wonderland*）（1865 年出版）標點符號分析圖，圖中分別標記出第一章（最外緣）至第十二章（中心）。魯熱將所有字母、數字、空格與換行符號從文本中移除，製造出連續的標點符號行，藉此探討知名文學作品中標點符號的視覺節奏。

抗議的奢侈
The Luxury of Protest
彼得·克倫諾克拉克
Peter Crnokrak
數學夢見宇宙
Maths Dreamed Universe
2009 年

數字 0 至 100,001 的對數螺旋線圖，用客製的生成過程（使用編程語言 Python 寫成）製作。對許多自然結構如貝殼和星系等來說，對數螺旋是視覺模式的基礎，其定義是曲線的半徑隨角度成指數增長。數字依序

從中心（0）到外緣（100,001）分布。點的大小代表質數因子的出現與頻率。

流行圖實驗室 Pop Chart Lab
任天堂遊戲星雲
The Nebula of NES Games
2013 年

這 張 圖 展 現 出 自 1984 年 至
1993 年間在美國發行的七百款

任天堂娛樂系統遊戲。排列從
中間開始，按照時間順序，每
個遊戲類型都有獨立的螺旋。
圓圈顯示每個遊戲的發行日期，
較著名的遊戲如《忍者蛙》與
《Tecmo 超級碗大賽》等則帶
有插圖。

輪和派

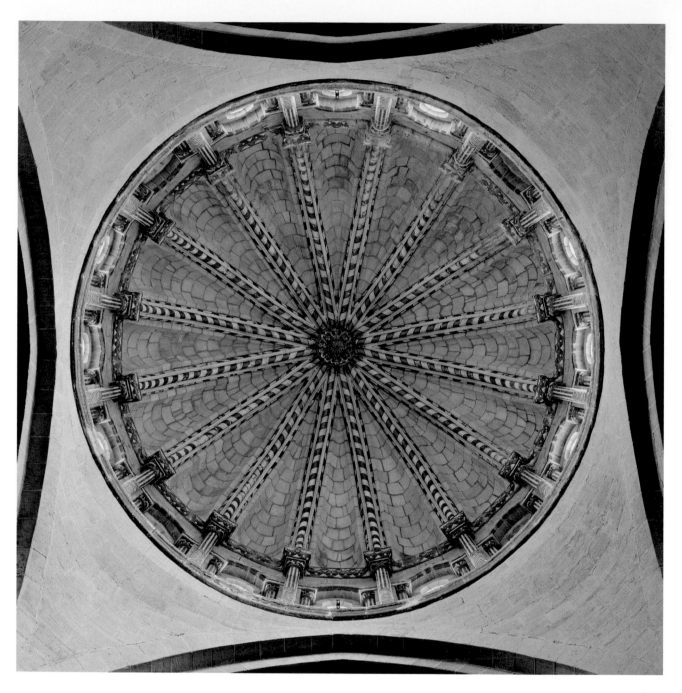

西班牙薩莫拉大教堂的圓頂
**Dome of the Cathedral of
Zamora, Spain**
約 1151-74 年

大衛・史蒂芬森（David
Stephenson）攝影，出自
《天堂異象》（*Visions of
Heaven*）。

F/A-18 戰鬥機進氣口耙上的髒探針
1994 年

吉姆・羅斯（Jim Ross，隸屬美國國家航空暨太空總署）攝影。為了測試不同攻擊角度之下的壓力點，美國國家航空暨太空總署在高攻角實驗機的進氣口耙引入了 40 個用於低頻與高頻壓力測試的端口。高攻角實驗機由麥克唐納－道格拉斯 F/A-18 大黃蜂式戰鬥攻擊機改良，美國國家航空暨太空總署用它來研究受控飛行。這張圖顯示出耙一體成型的貨車車輪八角式設計。

讓・文森・菲利克斯・拉莫魯
Jean Vincent Félix Lamouroux
棘冠海星 Asteria echinites
1821 年

維多利亞時期的一幅棘冠海星石版畫，出自《珊瑚蟲母體的系統闡述》（*Exposition méthodique des genres de l'ordre des polypiers*）。法國生物學家讓・文森・菲利克斯・拉莫魯的這本書爲查爾斯・達爾文圖書館收藏。

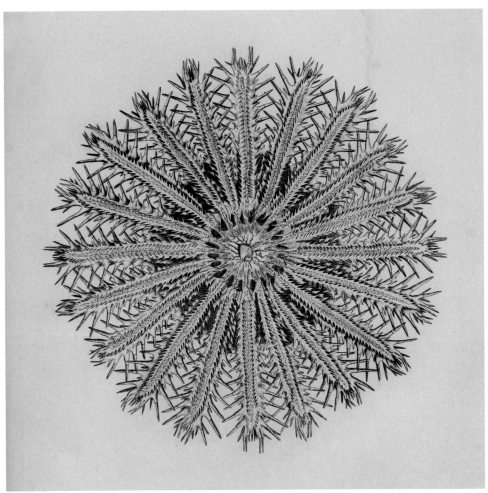

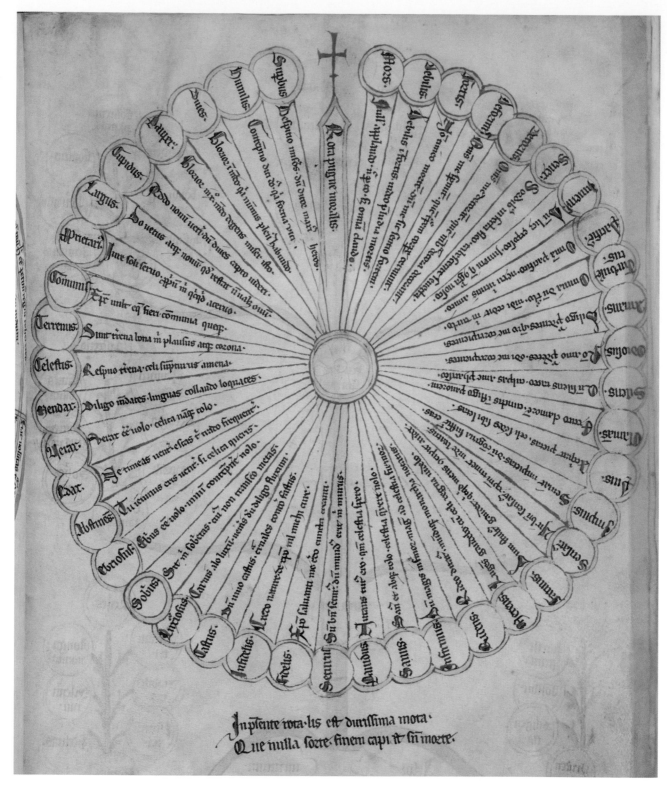

作者不詳

道德鬥爭之輪

The wheel of moral struggle

約十三世紀

這張輪圖顯示出 21 組美德和惡習，出自《神學明鏡》（*Speculum theologiae*）。這本書於十三世紀末在德國出版，

書中有許多插圖，旨在幫助讀者記住更多道德原則。這張圖與手稿中的其他插圖不同，因為目標讀者似乎同時設定為一

般信徒與神職人員。最上方有一條代表死亡的不成對輻條，提醒讀者人類必將面臨死亡。

卡拉・巴勒 Cara Barer
兩個夢
2007 年

這張照片出自卡拉・巴勒的《成為神話》（*Becoming a Myth*）系列，她藉著這個系列進行實驗，「替不再有存在理由的書籍重新尋找定位」。巴勒藉由雕塑與染色的方式將這些書籍加以轉化，再把它們的新狀態拍攝下來。巴勒解釋道，在二十一世紀的數位脈絡中，她希望「人們會思考我們選擇獲取知識的短暫方式，以及書籍的未來」。

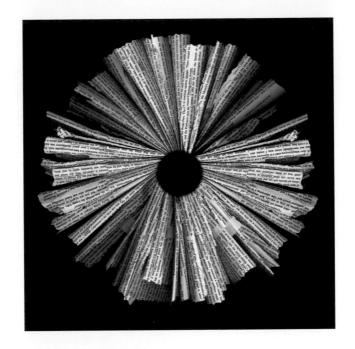

克里斯蒂安・伊利斯・瓦西里
Cristian Ilies Vasile
作為點的圓周率 Pi as Dots
2012 年

這張圖以數據視覺化軟體 Circos 製作，顯示圓周率前 10,000 位數字的數列與鄰接。從 0 到 9 的每個數字都以內圓上的彩色區段表示。接下來，再用這個系統替數列上色與界定顏色：例如，假使數字 5 後面為數字 9，則在第五區（楔形）的第五位置（中心－外圍）上放置一個點，並採用第九區的顏色。藉這個方法，就能看出圓周率中數字的均勻分布：沒有任何數字有較高的出現頻率。

布魯克黑文國家實驗室
STAR 探測器中金離子碰撞的端視圖
2000 年

相對論重離子對撞機的螺旋管追蹤器 STAR（Solenoidal Tracker at RHIC）探測器內拍攝的照片，這個探測器位於布魯克黑文國家實驗室，其建造是為了追蹤相對論重離子對撞機（RHIC）中每一次離子碰撞產生的數千個粒子。對撞機重新創造了早期宇宙的環境，以便科學家更加了解大爆炸之後的瞬間。碰撞產生一個火球，夸克膠子電漿（夸克與膠子結合形成單一實體的物質）在那個瞬間可以被觀察到。這張照片重建了 STAR 探測器的時間投影室內捕捉到的粒子軌跡，以證明夸克膠子電漿的存在，而在此之前夸克膠子電漿的存在只是理論上的。

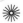

瓦雷里奧・佩萊格里尼
Valerio Pellegrini
週六夜狂熱
La febbre del Sabato sera
2014 年

這張圖顯示出 2009 年至 2014
年間每個義大利地區內最受歡
迎的流行歌手。每個圓環代表
一年，每個軸代表一個區域；
每對圓圈代表該地區最受歡迎
的流行歌手（顏色和相對應的
代表人物參考左下角說明）與
第二受歡迎的流行歌手（灰色，
相對應的代表人物參考右下角
說明）。若一位歌手多年來在
特定地區出現多次，相關的圓
圈會互相連結，以凸顯出重複
出現的情形。

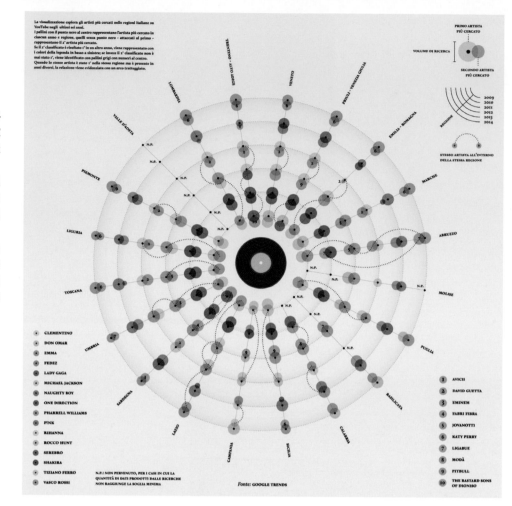

瓦雷里奧・佩萊格里尼
非洲──大變革／大契機
AFRICA──Big Change／
Big Chance
2014 年

佩萊格里尼藉此探討 2008 年至
2013 年期間非洲各國在石油生
產方面相對一致的貢獻。每個
國家由一個單獨的軸代表，非
洲的總產量顯示在最上方。每
國國名旁邊的數字代表 2013 年
每天平均生產的桶數。沿著軸
線的圓圈表示每日生產桶數，
從十萬桶（最小半徑）至一千
萬桶（最大半徑）。每環代表
一年，時間跨度為 2008 年（內
環）至 2013 年（外環）。

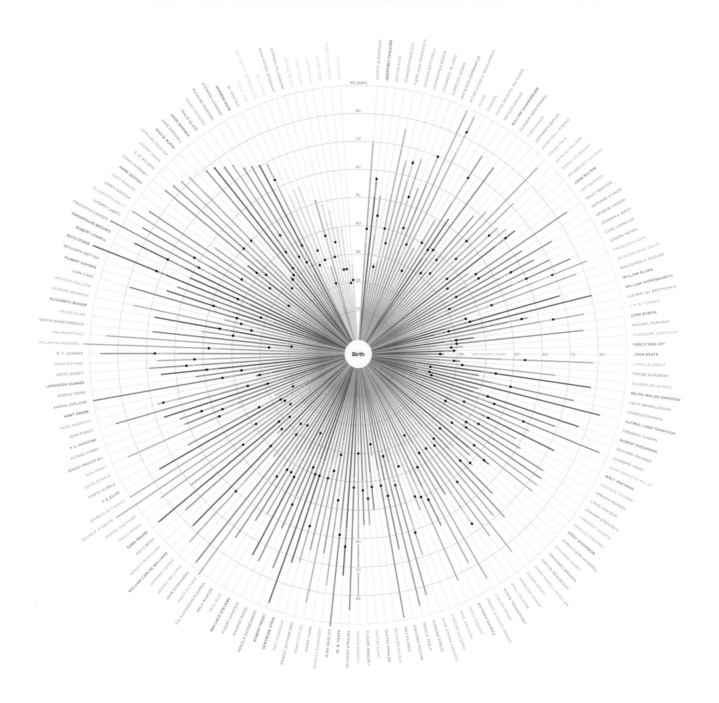

奧立佛・烏貝提 Oliver Uberti
生命線 Lifelines
2013 年

這張圖描繪超過 170 位思想家
的壽命，每一個軸代表一個人。
時間以下面的同心圓表示，中
心為出生，最外環為 90 歲。藝
術家以橘色表示，作曲家為紫
色，詩人為紅色，科學家為綠
色，軟體開發人員為藍色。每
個人最著名作品（由烏貝提選
擇）的創作時間以黑點表示。
創造力巔峰似乎發生在三十多
歲的時候，對藝術家或科學家
尤其如此。

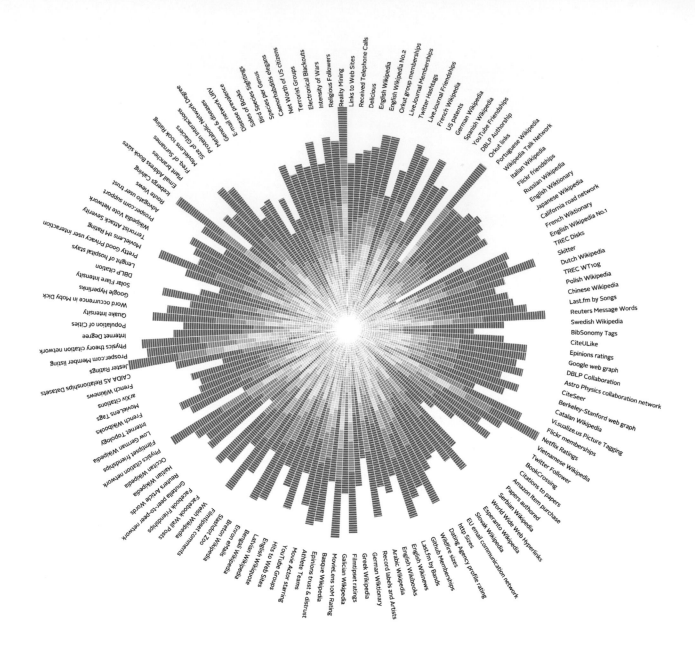

金‧阿布雷希特 Kim Albrecht
異常值 n>1
2012 年

這張圖顯示出 140 種自然、科技和社會現象的相似性與差異，這些現象的發生遵循冪定律比（power-law ratio），出自一系列題爲《冪定律圖集》（*Atlas of Powerlaws*，2012 年）的圖表。冪定律是一種概率函數，其中絕大部分的效應是由小部分的變量來驅動，網際網路的結構、機場連接系統與細胞代謝網絡都是很好的例子。每種現象都沿著一個軸映射；顏色用來表示由少數用戶驅動的效應百分比（紅色代表 90%，橙色爲 80%，黃色爲 70%）。

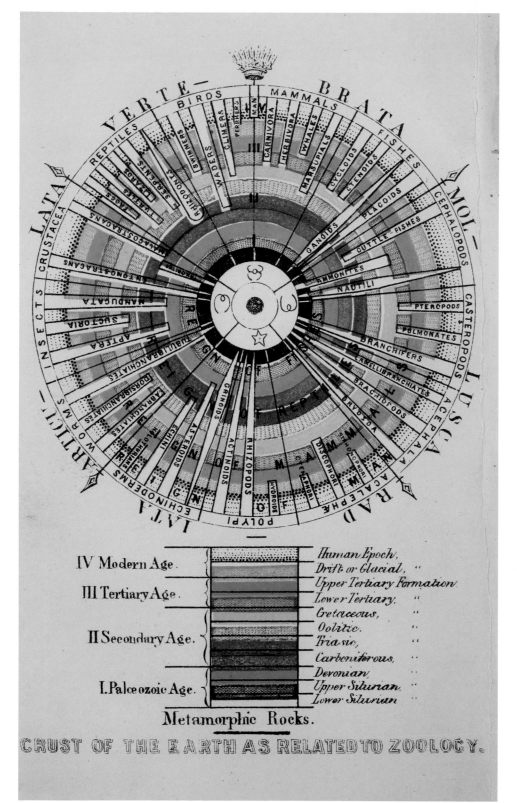

路易士・阿格西 Louis Agassiz
與動物學有關的地殼
1851 年

這張圖是瑞士生物學家路易士・阿格西著作《比較生理學概述：現存與滅絕動物種族的結構與發展》（*Outlines of Comparative Physiology Touching the Structure and Development of the Races of Animals, Living and Extinct*）的彩色卷首插圖。放射圖的中心是變質岩（黑色），不同顏色代表的地質時期分成四個主要時代，從內層到外層分別是古生代、第二時代、第三時代與現代。圖中的各個輻條（白色）代表各個物種如鯨魚、有袋動物與蛇等，在最外環按綱分組。不同物種的輻條長度不一，取決於各物種估計的起源，其中有一些可以回溯到古生代，或是五億多年前。

彼得魯斯・阿皮亞努斯
Peter Apian
世界地圖
約十六世紀

這張地圖出自德國製圖家暨數學家彼得魯斯・阿皮亞努斯撰寫的《宇宙誌》（*Cosmographia*），這本書在天文學與航海領域備受推崇。《宇宙誌》以十四種語言重印了三十多次。這張地圖有幾分正確地描繪出歐洲、中東與非洲，反映出當時人們對地理探險的興趣與日俱增。但它對地球周長與直徑的估計（寫在將地圖一分為四的條形圖中），則較不準確。

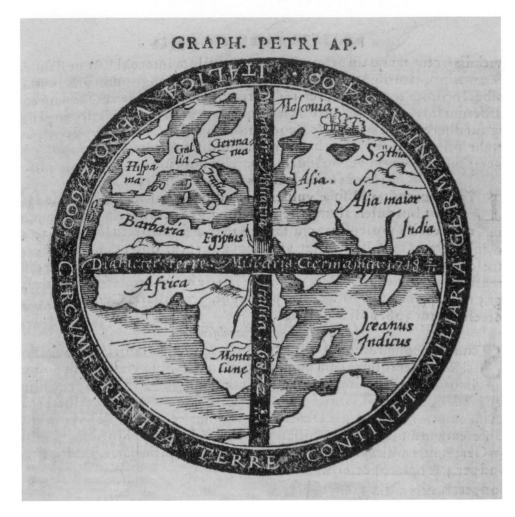

威廉・伯恩 William Bourne
托馬斯・胡德 Thomas Hood
北極星圖
1601 年

這張圖呈現的是在航行時如何尋找並定位北極星的方法。托馬斯・胡德為威廉・伯恩極受歡迎的航海主題著作《海上軍團》（*A Regiment for the Sea*）補充最新資訊時，胡德納入了以「天體赤緯」為題的圖表，讓水手再也不用費勁地尋找恆星的位置。

尼可拉斯・費爾頓
Nicholas Felton
費爾特隆 2007 年年度報告
2008 年

這張圓餅圖展現出作者平日生活的統計數字，描繪著各種數據如發送的電子郵件數目、跑步的距離或喝了幾杯咖啡等。在 2005 年至 2015 年間，資訊設計師尼可拉斯・費爾頓鉅細靡遺地記錄下自己每天的活動，以製作他的個人年度報告，彙整資訊圖表，以公司報告的方式列出每年的概觀。這個計畫探討了以圖像方式概述一整年活動的方法，以及如何從快速改變的技術中蒐集數據。

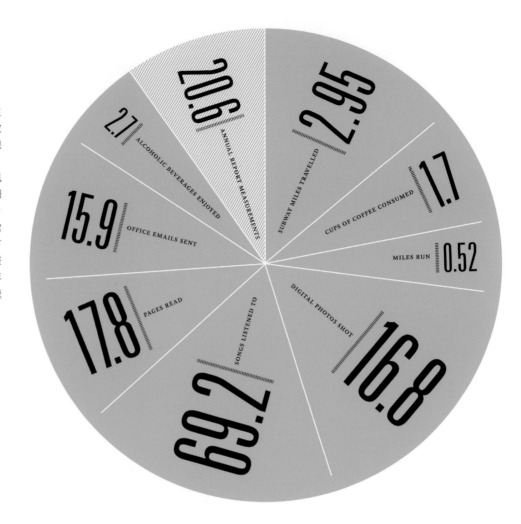

湯瑪斯・布倫德維爾
Thomas Blundeville
風圖
1613 年

這張圖描繪的是 12 個方向的風，取自早期教科書《布倫德維爾先生：他的練習》（*M. Blundeuile: His Exercises*）的其中一節。這本書出自英國數學家湯瑪斯・布倫德維爾之手，內容概述了一位年輕紳士所該具備的知識。風的英文名稱寫在圓圈的外側；圓圈內，每條風線的一側爲希臘文名稱，另一側爲拉丁文名稱。

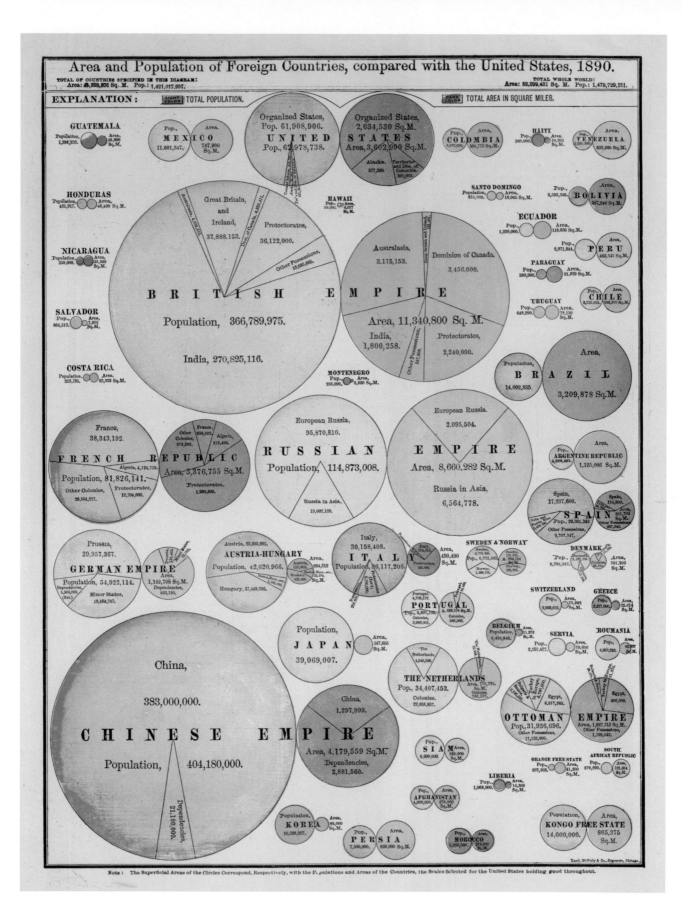

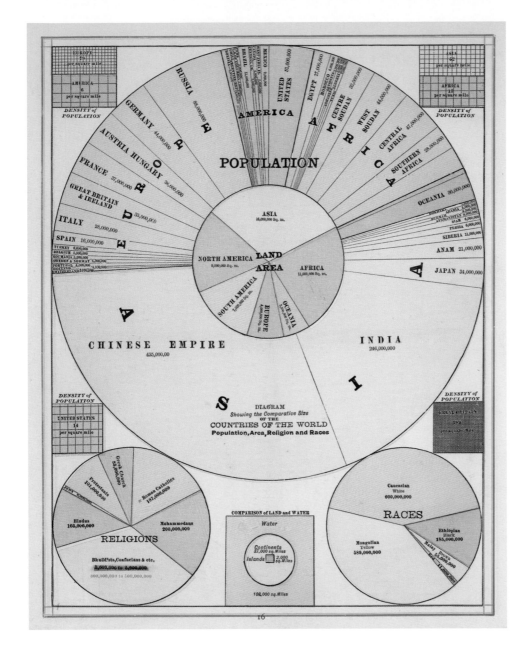

維多利亞時期的一種圖表，使
用不同的圓餅圖來展現世界各
國在人口（中心圓餅圖）、面
積（內圈中央餅圖）、宗敎（左
下角）與種族（右下角）等方
面的規模比較。

蘭德麥克納利公司
Rand Mcnally and Company
（左頁）
**1890 年美國和外國的面積與
人口比較圖**
1897 年

這張圖用兩個並列的圓來代表
每個國家或帝國，其中一個圓
爲總人口（左），另一是以平
方英里爲單位的總面積（右）。
當一個政權之下包含多個區域
（例如大英帝國），就會用圓
餅圖來表現個別區域的相對應
細分。所有的圓形與圓餅圖都
根據總人口或總面積來按比例
繪製。

亨利・甘內特 Henry Gannett

1890 年美國各州與地區的教會成員組成

1898 年

這張圖爲美國統計圖集的一部分，根據 1890 年美國第 11 次人口普查的資訊製作。每個圓代表該州的所有教會成員，不同的分割部分按比例代表各個教派的人數。

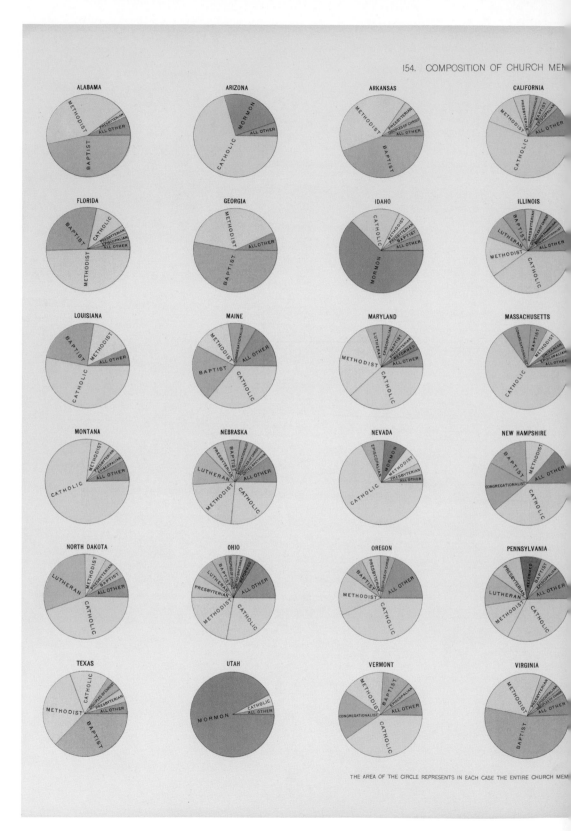

THE AREA OF THE CIRCLE REPRESENTS IN EACH CASE THE ENTIRE CHURCH MEM

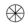

PLATE 35.

COLORADO

CONNECTICUT

DELAWARE

DISTRICT OF COLUMBIA

INDIANA

IOWA

KANSAS

KENTUCKY

MICHIGAN

MINNESOTA

MISSISSIPPI

MISSOURI

NEW JERSEY

NEW MEXICO

NEW YORK

NORTH CAROLINA

RHODE ISLAND

SOUTH CAROLINA

SOUTH DAKOTA

TENNESSEE

WASHINGTON

WEST VIRGINIA

WISCONSIN

WYOMING

TORS REPRESENT, PROPORTIONALLY, THE STRENGTH OF EACH DENOMINATION.

JULIUS BIEN & CO. LITH. N.Y.

輪和派

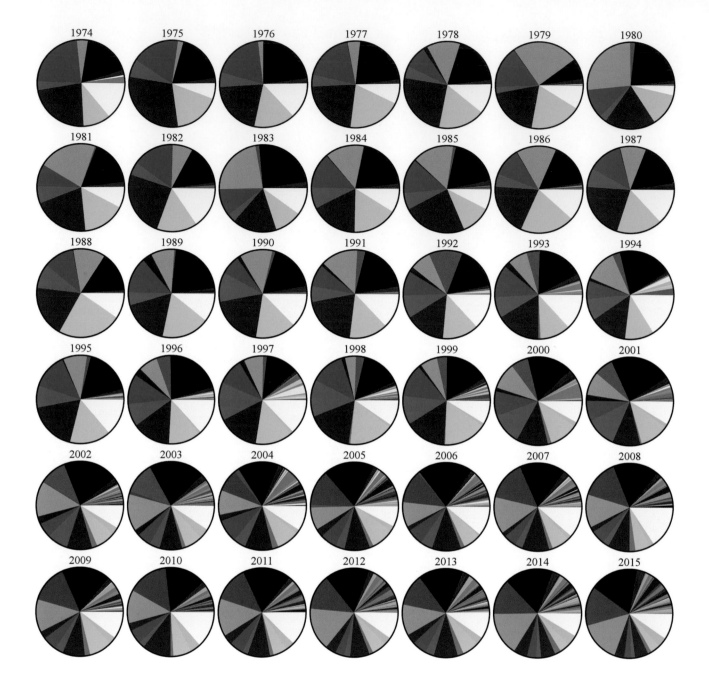

大衛・伊頓 David Eaton
樂高顏色的演變
2015 年

這裡集結了用電腦軟體伊頓（Eaton）生成的圓餅圖，這個軟體主要用來分析過去三十五年來樂高玩具的顏色變化。軟體根據網站 BrickLink.com 與 Peeron.com 的數據製圖，顯示出自 1993 年開始，樂高玩具提供的顏色總數逐漸增加的情形。在 1970 年代，原色（紅、黃、藍）占了色譜的一半以上，不過現在我們可以看到更多樣化的顏色範圍，目前以黑色與灰色調為主。

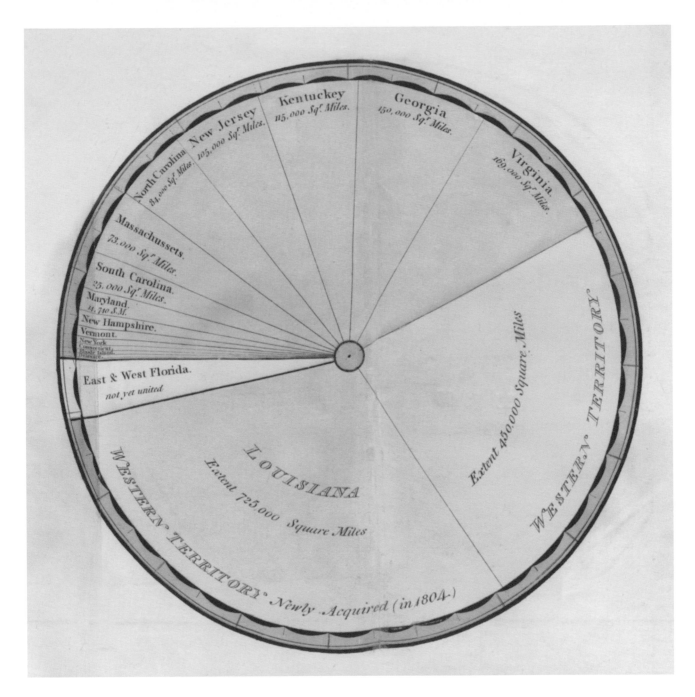

威廉・普萊菲 William Playfair
美國的統計表現
1805 年

這是現代圓餅圖最早的應用之一，為蘇格蘭工程師威廉・普萊菲發明的視覺化模型。這張圖出自《美國統計會計》（*Statistical Account of the United States of America*），表現的是 1805 年美國平方英里的明細。西部地區（淺綠色）的優勢，尤其是新取得的路易斯安那州（1804 年）在圖表中尤其明顯。圓餅圖下方有一行字：「這個新發明的方法旨在能顯著展現出各分區之間的比例。」

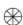

安娜・菲利波娃 Anna Filipova
聖經中罪的世系
Lineage of Sin in the Bible
2009 年

這張圖透過罪來測量時間，就如《聖經》所述，顯示出長壽和罪之間的反比關係。從亞當（第一個人）到摩西，人的壽命愈來愈短，而同時罪也在增加。最外環按逆時針方向，依序標示出舊約聖經的重要事件。能揭示某人年齡的相關聖經經文也被引用出來，一個時代的平均年齡則顯示在下方（彩色環）。

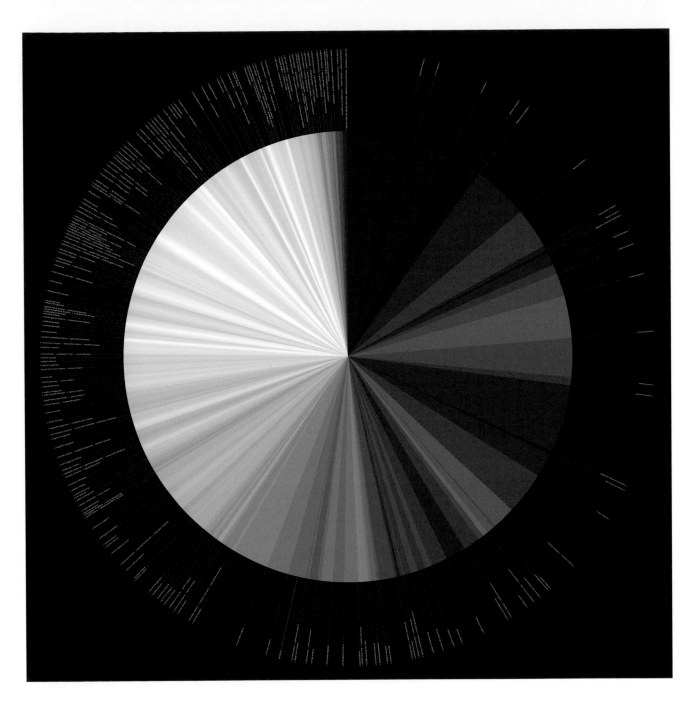
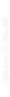

抗議的奢侈
The Luxury of Protest
彼得・克倫諾克拉克
Peter Crnokrak
**自公元前 2334 年至今的所有
已知帝國、殖民地與領土占領
Never Forever Never for Now**
2011 年

這幅視覺化圖像展現的是從公元前 2334 年至今的所有已知帝國、殖民地與領土占領。每個帝國都占據著圓餅圖的一部分，並有已知的建國與亡國時間。每個部分都設定了 10% 的透明度，讓同時存在的大國在視覺上能表現出來：歷史上同個時期出現愈多帝國，該時期代表的部分就會愈白。

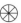

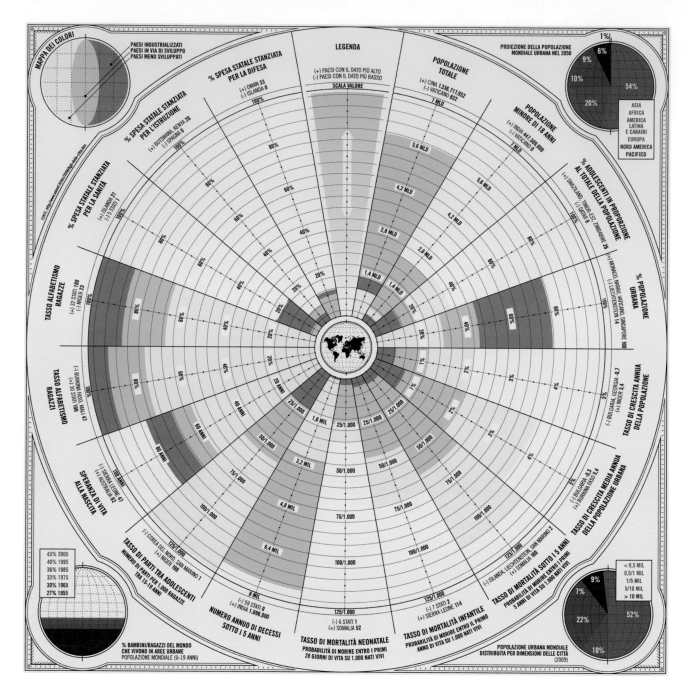

未來？四億五千萬的小印度人
2012 年

安德烈亞·柯多羅
Andrea Codolo
賈科莫·柯瓦西奇
Giacomo Covacich
未來？四億五千萬的小印度人
2012 年

這是使用 2012 年聯合國兒童基金會的研究數據爲義大利《信報》（*La Lettura*）製作的圖表，旨在表現亞洲國家大量青年人口所帶來的衝擊。圖表最外環的各個部分顯示出不同指標（例如國家教育支出、出生時的預期壽命、每年 15 歲以下兒童的死亡人數等）。從中央（零）往外，圓環顯示出相關指標的百分比或數量。每個指標下方的國家是該統計值數字最高者；下面則是數字最低者。色標表示每個國家的發展水平：黃色爲工業化國家，淺綠色爲新興國家，深綠色爲開發中國家。

City of New York
(1960 - 2000)

FX 軟體產品管理團隊用於 WPF
的 FX 圖表
風圖 Wind chart
2011 年

這幅玫瑰圖顯示紐約市自 1960
年至 2000 年以來的風向與風
速。圖中數據沿著與風相對
應的軸聚集和分布。顏色代表
風速範圍：1-4 節為紅色，4-7
節為橘色，7-12 節為黃色，
12-19 節為綠色，19-25 節為藍
色，超過 25 節為紫色。

艾瑞克・傑可柏森
Erik Jacobsen
（Threestory 工作室）
彼得・庫克 Peter Cook
沿海漁業成功因素
2014 年

這個互動式圖表綜合了 20 個有
助於開發中國家漁業成功且相
互關聯的因素（顯示在最外環
邊緣）。使用者可以選擇不同
的利益相關者，了解他們如何
確定這些因素的優先次序，以
及他們的優先次序如何與其他
利益相關者的優先次序相重疊
（或無法重疊）。每個因素的
半徑都與選定利益相關者可能
對該因素的重視程度成正比。
這個版本顯示的是環保主義者
（綠色）與漁民（藍色）的利益。

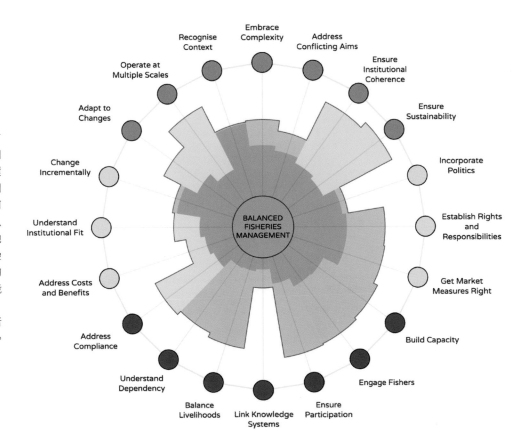

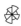

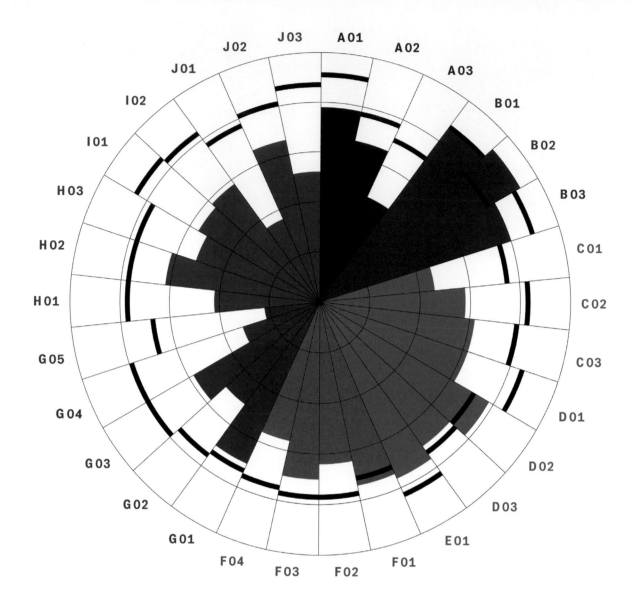

芭芭拉・海恩
Barbara Hahn
克莉絲汀・齊瑪曼
Christine Zimmermann
（海恩齊瑪曼工作室）
團隊診隊調查
Team Diagnostic Survey
2008 年

這張圖的製作，是按照一項以
多學科團隊的工作與運作為題
的科學研究的成果，受試者對
團隊績效的 30 個層面進行了 1
到 5 分的評估。團隊平均值以
彩色圓餅圖的不同部分來表示，
可與瑞士平均值（以黑色條狀
圖標記）進行比較。

芭芭拉・海恩
克莉絲汀・齊瑪曼
（海恩齊瑪曼工作室）（右圖）
網際網路經濟
Internet Economy
2013 年

這張玫瑰圖描繪了 2009 年至
2016 年的德國網際網路經濟，
並與各部門的成長相比。每年
的楔形按顏色分割成不同的部
分，包括：基礎設施／操作（紫
色）、服務／應用（橙色）、
聚集／交易（綠色）、付費內
容（粉紅色）與諮詢服務（青
色）。

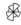

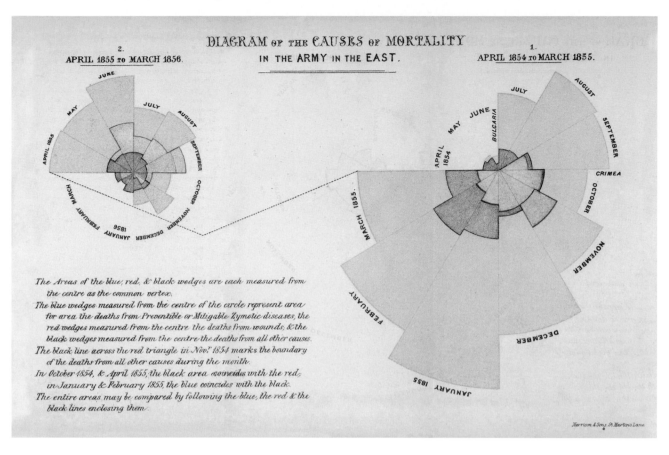

DIAGRAM ᴏꜰ ᴛʜᴇ CAUSES ᴏꜰ MORTALITY
IN THE ARMY IN THE EAST.

2.
APRIL 1855 ᴛᴏ MARCH 1856.

1.
APRIL 1854 ᴛᴏ MARCH 1855.

The Areas of the blue, red, & black wedges are each measured from the centre as the common vertex.

The blue wedges measured from the centre of the circle represent area for area the deaths from Preventible or Mitigable Zymotic diseases, the red wedges measured from the centre the deaths from wounds, & the black wedges measured from the centre the deaths from all other causes.

The black line across the red triangle in Nov.ʳ 1854 marks the boundary of the deaths from all other causes during the month.

In October 1854, & April 1855, the black area coincides with the red; in January & February 1855, the blue coincides with the black.

The entire areas may be compared by following the blue, the red & the black lines enclosing them.

Harrison & Sons, St. Martin's Lane.

佛蘿倫絲 · 南丁格爾
Florence Nightingale
東部軍隊死亡原因圖
1858 年

這張具有開創性的圖表顯示出 1855 年 3 月至 1856 年 3 月期間參加克里米亞戰爭的英國軍隊的死亡原因。佛蘿倫絲 · 南丁格爾是英國著名的社會改革者，也是現代護理的創始人之一。這張視覺化圖形顯示，大多數在戰爭中喪生的英國士兵死於疾病（以藍色表示），而不是受傷或其他原因（以紅色或黑色表示）。圖的右半部也顯示，在改善士兵的治療方式來減少染病之前，戰爭第一年的死亡率較高。

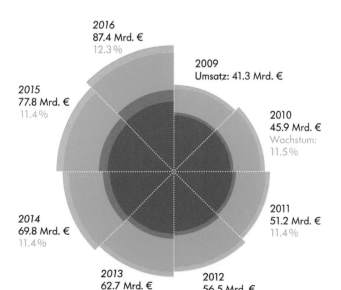

2016
87.4 Mrd. €
12.3%

2009
Umsatz: 41.3 Mrd. €

2015
77.8 Mrd. €
11.4%

2010
45.9 Mrd. €
Wachstum:
11.5%

2014
69.8 Mrd. €
11.4%

2011
51.2 Mrd. €
11.4%

2013
62.7 Mrd. €
10.9%

2012
56.5 Mrd. €
10.4%

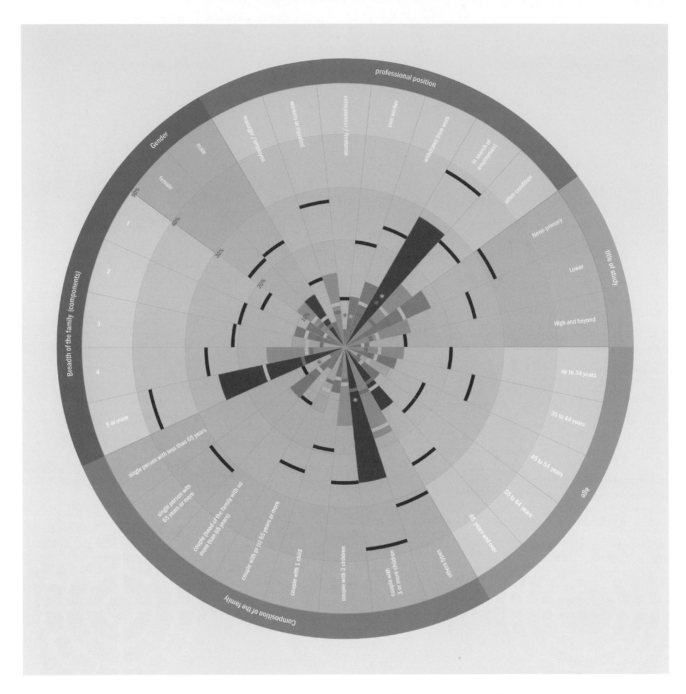

黛博拉‧諾蓋拉‧德‧弗蘭薩
‧桑托斯
Débora Nogueira de França
Santos
義大利的貧窮概況
The Profile of Italian Poverty
2008 年

這張資訊圖表顯示義大利的貧
困與各種社會經濟指標之間的
密切關係。根據義大利統計局
的 資 料，2008 年，義大利有
八百多萬人生活在貧困之中，
占整個義大利人口將近 13%。
這張圖按年齡、教育程度、性
別、家庭組成與勞力市場參與

程度來將人口進行細分。內環
表示符合不同標準的百分比，
從中心的 0% 一直到最外緣的
50%。顏色表示該國的不同地
區（紅色表示南部，黃色爲中
部，綠色爲北部），顯示出貧
困人口集中在義大利南部地區。

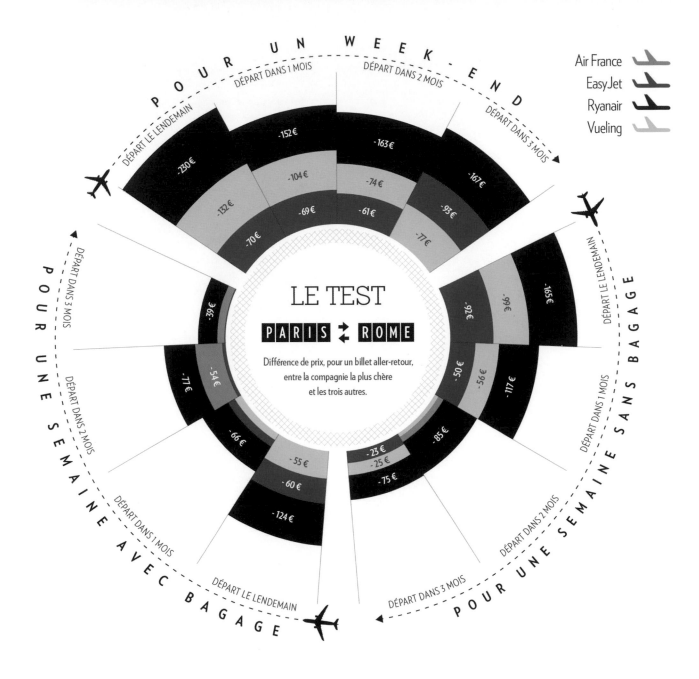

POUR UN WEEK-END

DÉPART LE LENDEMAIN · DÉPART DANS 1 MOIS · DÉPART DANS 2 MOIS · DÉPART DANS 3 MOIS

POUR UNE SEMAINE SANS BAGAGE

DÉPART LE LENDEMAIN · DÉPART DANS 1 MOIS · DÉPART DANS 2 MOIS · DÉPART DANS 3 MOIS

POUR UNE SEMAINE AVEC BAGAGE

DÉPART LE LENDEMAIN · DÉPART DANS 1 MOIS · DÉPART DANS 2 MOIS · DÉPART DANS 3 MOIS

Air France
EasyJet
Ryanair
Vueling

LE TEST
PARIS ⇄ ROME

Différence de prix, pour un billet aller-retour,
entre la compagnie la plus chère
et les trois autres.

-230 € · -152 € · -163 € · -167 €
-132 € · -104 € · -74 € · -93 €
-70 € · -69 € · -61 € · -77 €
-39 € · -92 € · -99 € · -165 €
-54 € · -50 € · -56 € · -117 €
-77 € · -23 € · -85 €
-66 € · -25 €
-55 € · -75 €
-60 €
-124 €

詢問媒體設計公司 Ask Media
廉價航空 Low Cost
2013 年

法國詢問媒體設計公司製圖，調查廉價航空是否真的比傳統航空公司便宜。調查比較了三家廉價航空公司（瑞安航空〔Ryanair〕、易捷航空〔easyJet〕和伏林航空〔Vueling〕），以及一家傳統航空公司（法國航空〔Air France〕）在不同時間（出發前一天、出發前一個月、出發前兩個月與出發前三個月）預定巴黎至羅馬的機票價格。這張圖按行程長度分成三個部分：度週末、一週不帶行李，以及一週帶行李。不同公司的價格差異顯示在每個楔形區域內，並以顏色來代表不同航空公司。

理查・蓋里森
Richard Garrison
**圓形配色方案：目標，2010年
6月27日至7月3日，第1頁，
「用節約來包裝你的冷藏箱」**

水彩、水粉與石墨畫，紙張大
小爲 63.5 x 63.5 公分。圓形配
色方案（2008-15 年）是美國藝
術家理查・蓋里森從廣告傳單
中擷取的一系列圖畫。蓋里森
測量了這些傳單上物體所占據
的空間，然後用數學方法將這
些空間量轉換成圓形網格中按
比例縮放的彩色楔形。最後，
他按照原來傳單所使用的顏色
畫了這幅畫，藉此展現美國消
費主義的主要色彩與設計。

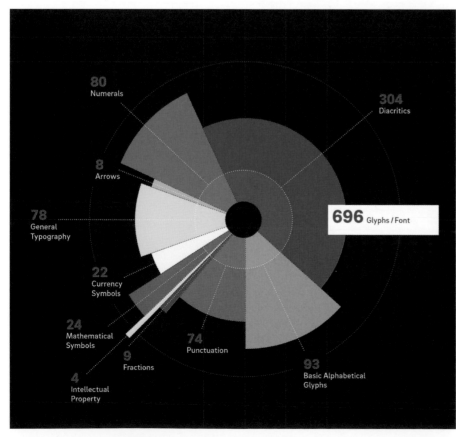

80
Numerals

304
Diacritics

8
Arrows

78
General
Typography

696 Glyphs / Font

22
Currency
Symbols

24
Mathematical
Symbols

9
Fractions

74
Punctuation

4
Intellectual
Property

93
Basic Alphabetical
Glyphs

漢內斯・馮・道林
Hannes von Döhren
利維烏斯・迪澤爾
Livius Dietzel
（HvD 字型公司）
Brix Sans 字型族
2014 年

這張圖概述了德國平面設計師
漢內斯・馮・道林和利維烏斯
・迪澤爾設計的 Brix Sans 字型
族，將組成這個無襯線字型族
的 696 個字符分成多個類別（例
如貨幣符號、數字、箭頭，以
及數學符號）。數字表示每個
功能類別所具有的字符數量。

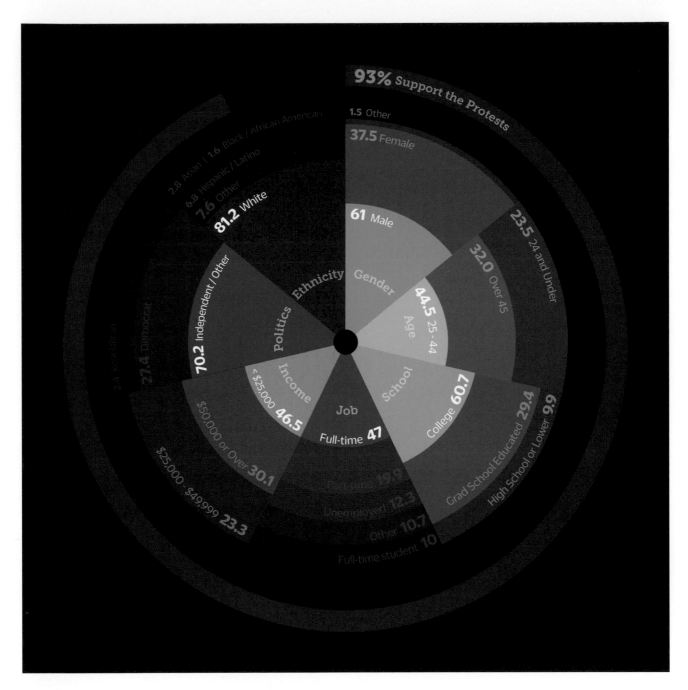

Jess3 創意公司
誰占領華爾街？
Who Is Occupy Wall Street?
2011 年

按性別、年齡、教育程度、就
業狀況、薪資和政治傾向等類
別，將占領華爾街運動的人口
統計數據解構後製成的圖表。

以哈里森‧舒爾茲（Harrison
Schultz）和海特‧柯爾德羅－
古茲曼（Héctor R. Cordero-
Guzman）蒐集的 5,006 項調查
分析為基礎。舒爾茲曾協助開
發 occupywallst.org 網站，柯爾
德羅－古茲曼來自紐約市立大
學柏魯克分校公共事務學院。

網柵和網格

李學川
井滎腧原經（陽脈穴道）
1817 年

出現在《針灸逢源》（針灸與
艾灸的參考資料）的中文木刻
印刷圖。這系列圓形圖描繪干
子午（中國傳統天干地支曆）
陽經的針灸位置。其中記錄的
穴位包括三焦、少陽（手經）、
陽明（手大腸經）、太陽（足
膀胱經）、陽明（足胃經），
以及少陽（足膀胱經）。

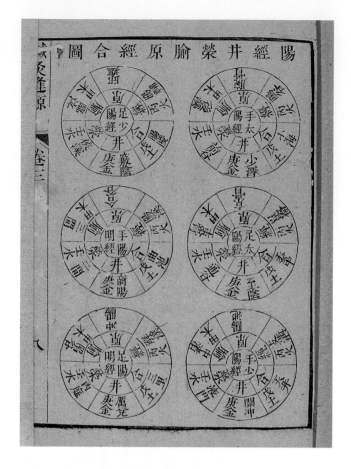

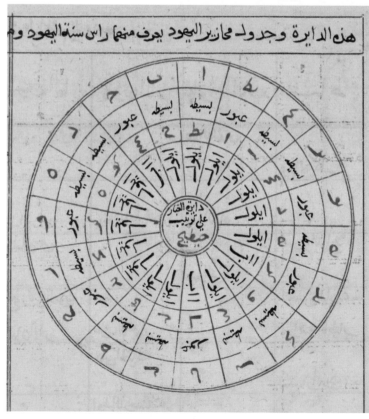

亞米斯特・魯米 Jamist al-Rumi
群星之光
The Lights of the Stars
十七世紀

根據《新天文表》（*Al-zīj al-
jadīd*）製作的圖，出自十四世
紀傑出穆斯林天文學家阿里・伊
本・易卜拉欣・伊本・沙提爾（Alī
ibn Ibrāhīm Ibn al-Shātir）之手，
他的思想背離了中世紀歐洲盛
行的傳統托勒密天文學模型。
沙提爾使用的數學方程式與哥
白尼在兩百年後用來解釋同一
現象的方程式幾乎一樣。這張
圖的中央為四元素（土、風、
火和水），被黃道十二宮圍繞。

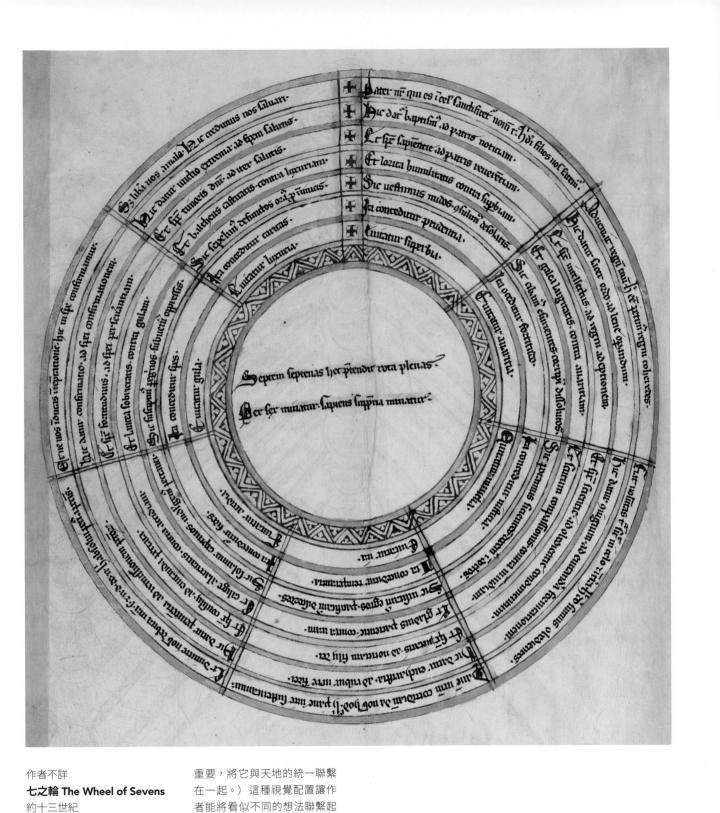

作者不詳
七之輪 The Wheel of Sevens
約十三世紀

這張圖出自《神學明鏡》，探討基督教的神學概念。七個同心圓被分成七個放射狀的區段。（聖奧古斯丁認為數字七非常重要，將它與天地的統一聯繫在一起。）這種視覺配置讓作者能將看似不同的想法聯繫起來。輪狀圖可以繞著同心圓從水平方向解讀（每個同心圓代表一個不同的教會聖禮），或是按區段從垂直方向解讀（表示透過重複來加強的主題）。

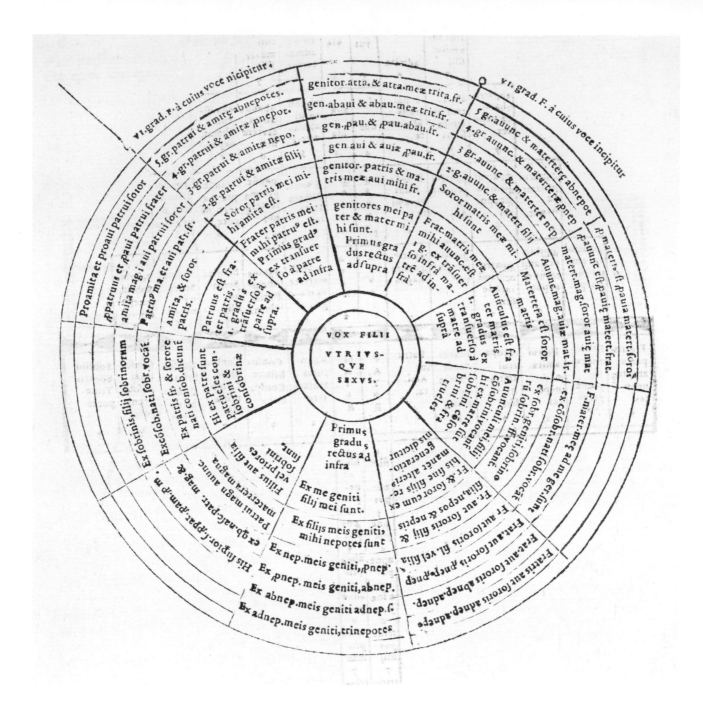

聖依西多祿 Isidore of Seville
人類譜系
Stemmata Stirpis Humanae
1577 年

這是出自聖依西多祿著作《詞源》（*Etymologiae*）1577 年再版版本的插圖，《詞源》是總結整理數百篇古典文獻的概要。聖依西多祿是塞維爾大主教，被廣泛認為是古代的最後一位學者。這張圖顯示出各世代之間的各種關係。在中心為自己，每個向外放射的圓代表另一個世代。區段則顯示不同類型的親屬關係（例如兒子與堂兄弟姊妹）。

亨利·道森·李
Henry Dawson Lea
弗雷德里克·霍克利
Frederick Hockley
智慧之輪
The Wheel of Wisdom
1843-69 年

這張插圖出自《關於魔法的五個論述》（*Five Treatises upon Magic*，1843-69 年）。弗雷德里克·霍克利與亨利·道森·李是十九世紀英國神祕主義者，他們會進行「水晶球占卜」，也就是利用水晶來召喚靈魂以和其交流。這張圖表現的是神祕的等級制度，主要用於「魔法操作」。輪圖內寫的是天使的名字、聖蹟、植物，以及星期幾。

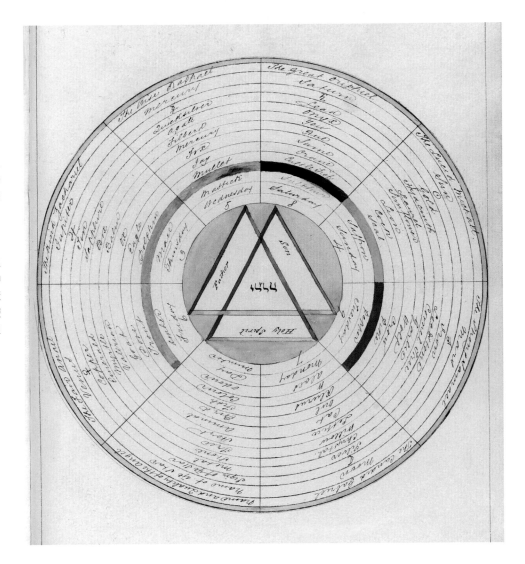

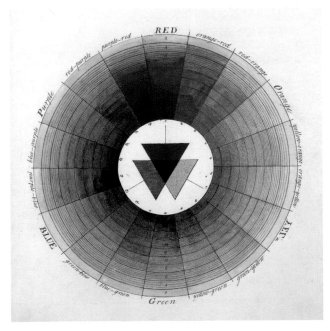

莫塞斯·哈里斯 Moses Harris
稜鏡色輪
Prismatic color wheel
1785 年

這張圖出自英國昆蟲學家暨雕刻家莫塞斯·哈里斯的《自然的色彩系統》（*Natural System of Colors*）。這本書初版於 1769 年至 1776 年間，檢驗了艾薩克·牛頓的科學；雖然只有 10 頁，卻對視覺文化產生了深遠的影響。哈里斯與專注於色光的牛頓不同，他想要揭露不同顏色在物質世界中的相互關聯性。這個色輪顯示出如何用紅色、黃色與藍色創造出新顏色的方法，是減法混合的第一個解釋範例：三原色疊加的中央三角形處會變成黑色。

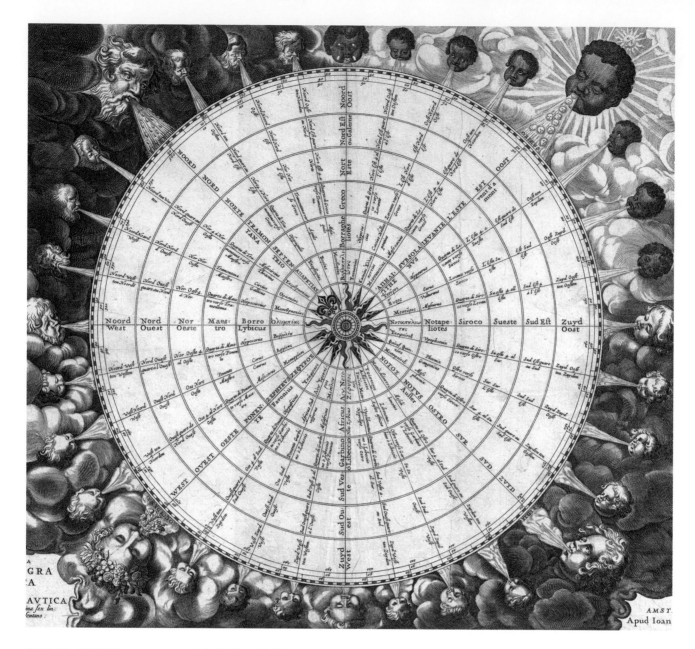

約翰內斯・揚松紐斯

Jan Janssonius

風的地圖

Tabula Anemographica seu Pyxis

1650 年

風速圖，或稱風向玫瑰圖。幾世紀以來，不同的風向系統被創造出來，並以不同的名稱爲人們所熟知。荷蘭製圖家揚松紐斯試圖用這張美麗的圖表來釐清並組織這些相互競爭的分類系統。32 個方向顯示在相關的羅盤點與度數系統上，並以希臘文、拉丁文、法文和荷蘭文來標記出方向名稱。在球體的外圍，每種風都用其代表區域相關的人形將之擬人化。

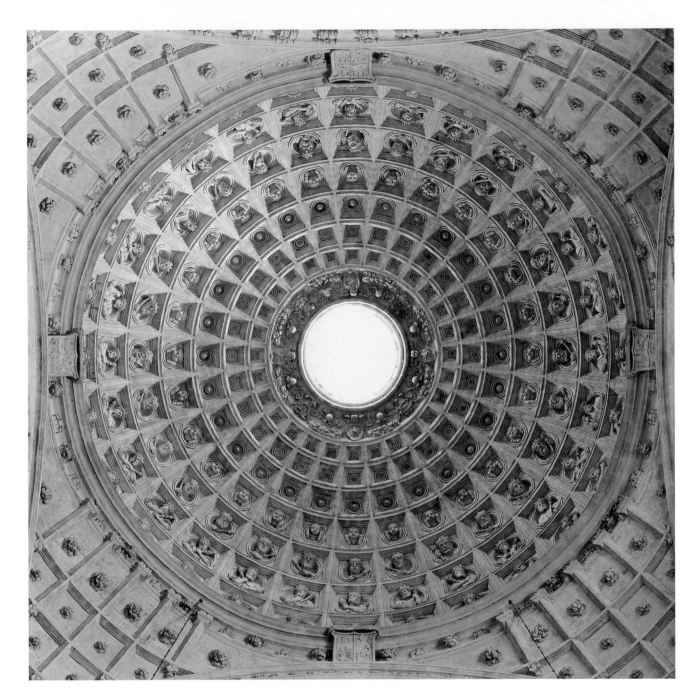

西班牙的塞維爾薩格拉里奧大教堂的圓頂
Dome of the Cathedral of the Sagrario, Seville, Spain
十七世紀

大衛·史蒂芬森（David Stephenson）攝影，出自《天堂異象》（*Visions of Heaven*）。

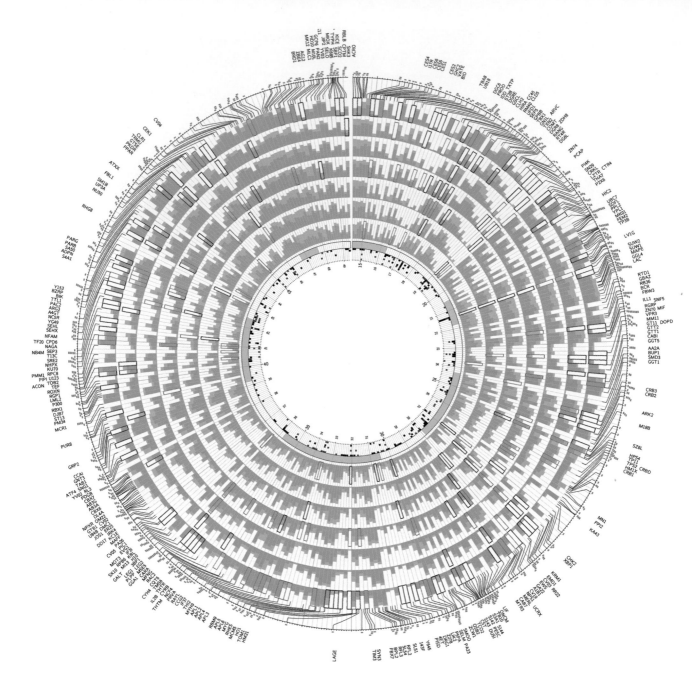

馬丁・克利茲溫斯基
Martin Krzywinski
繪製表觀基因組
Charting the Epigenome
2008 年

利用 Circos 軟體製作的圓形圖表。表觀基因組包括各種調節基因組活性的化合物。這張圖描繪了許多這樣的化合物，它們被稱爲甲基，通常附著在第 22 對染色體的片段上（第 22 對染色體是人類基因組 23 對染色體中的一對）。每個條狀圖構成的同心圓描繪的是七種人體組織的其中之一，在這些組織中可以發現這樣的小分子，從精子細胞（內環）到肌肉細胞（外環）都包括在內。每個條狀圖的高度代表每個甲基組中甲基化的量（甲基化是烷基化的一種形式）。

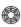

大衛 · 法雷爾 David Farrell
投機國度 SpecuNations
2011 年

以賭博為隱喻,將歐洲隊金融危機的政治反應加以視覺化的呈現。經濟指標被拿來與歐洲平均值相較,以便進行跨國比較。每個環代表不同指標(債務、赤字、十年期債券收益率、失業率)。第一個部分顯示歐洲平均值;每個接續的部分代表一個不同的歐盟國家。每個方格以顏色來編碼:綠色代表歐盟平均值,黑色為高於歐盟平均值的數字,紅色為低於歐盟平均值的數字。

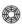

Dead reckoning

Cardiovascular disease claims three out of 10 people as the world's leading cause of death. In wealthy countries, seven people in 10 die aged 70 or over, mainly through chronic diseases. In low-income countries, the predominant cause of death is from infectious disease, where about four in 10 deaths are children under 15 years old

the **20 poorest countries** in the world

the **20 richest countries** in the world

Top 6 causes of death in **low-income countries**

LRI IHD Stroke Diarrhoea HIV/AIDS NN preterm

Top 6 causes of death in **high-income countries**

IHD Stroke Lung C Self harm Alzheimer's Cirrhosis

Ranking of causes of death

Ranking	
Main cause	
2nd	
3rd	
4th	
5th	
6th	
7th	
8th	
9th	
10th	
Country	

Where are these low-income countries?

Oceania: Kiribati, Vanuatu, Marshall Islands, Micronesia, Tonga, Samoa, Solomon Islands
Caribbean: Dominica, Saint Lucia, Saint Vincent and Grenadines, Grenada, Antigua and Barbuda, Belize
Western sub-Saharan Africa: Guinea-Bissau, Gambia, Sao Tome and Principe
Eastern sub-Saharan Africa: Comoros, Seychelles, Djibouti

Meaning of abbreviations

IHD=ischaemic heart disease
LRI=lower respiratory infections
CKD=chronic kidney disease
PEM=protein-energy malnutrition
NN encephalitis= neonatal encephalitis
NN preterm=preterm birth complications
C=cancer. **HTN HD**= hypertensive heart disease
TB=tuberculosis **CMP**=cardiomyopathies
COPD=chronic obstructive pulmonary disease
NN sepsis=neonatal sepsis **Congenital**=congenital disorders

阿貝爾托・盧卡斯・羅培茲
Alberto Lucas López
死亡估算
2015 年

世界主要死因分析。圖表右側為全球最富裕的 20 個國家，左側為最貧窮的 20 個國家。死亡原因可以在顏色編碼的方格中按垂直方向讀出（中心為發生率最高者，外圍為發生率最低者）。缺血性心臟病以紅色標示在內環，是大部分國家的主要死亡原因。

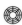

克里斯托夫·維格爾

Christoph Weigel

歐洲所有皇帝與國王的時序盤

1730 年

這張圖解釋了義大利自公元元年至 1800 年最重要公國與王國之統治階級的年表,出自德國雕刻家、藝術經理人暨出版商克里斯托夫·維格爾之手。這張圖的讀法是從左半圓中間開始按逆時針方向遵循時間順序來閱讀。每個 20 度的楔形代表一個世紀,14 個不同國家的貴族名則出現在相應的同心圓上。附著在中心的紙指針提供了有關各個家族的線索,讓觀者很容易就能讀懂哪個人在何時與哪個國家當權。

王惟一 （下圖）

避忌人神之圖

1443 年

出自《銅人腧穴針灸圖經》的木刻版畫。王惟一是十一世紀中醫，受政府指派重新修訂針灸教材。這張圖由四個同心圓構成，以圖像方式表現出針灸的避忌。這些避忌由一複雜的組合系統構成，該系統的建構乃按照月球的相位，就如地支中所觀察者（地支是以木星軌道爲依據的中國計時系統）。

拉蒙・柳利 Ramon Llull（上圖）

紙機器 Paper machine

約 1450 年

這張圖是拉蒙・柳利在《鴻篇》（Ars Magna）一書中發展的視覺記憶系統典型。《鴻篇》初版於 1305 年，描述的是一種整合了不同哲學與宗教概念的新方法，並以此發展出好幾種視覺工具與如本圖般的「紙機器」。柳利出生於馬約卡島，是一位非常有影響力的哲學家，曾經翻譯許多有關鍊金術的阿拉伯文資料。本圖的同心圓藉由偏移創造出不同的字母組合，其中也有些變體，讓每個環都能像轉盤一樣旋轉。它們被用來創造單詞、短語或序列，以幫助記憶鍊金術文本，此後的鍊金術教科書也大量採用了這樣的概念。

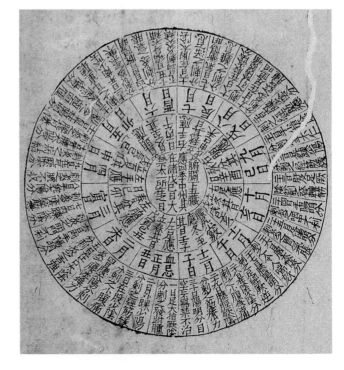

歐宏斯・菲內 Oronce Finé
占星曆
1549 年

這張圓形占星曆出自法國數學家歐宏斯・菲內的著名天文學教科書《世界的球體》（*Le Sphere du Monde*）。在那個時期，決疑占星術（Judicial astrology），或是藉由計算行星與恆星和地球之間的關係來預測事件，非常受到重視；菲內因為對法國國王的星盤做出不吉利的解讀，導致他 1524 年入獄。

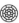

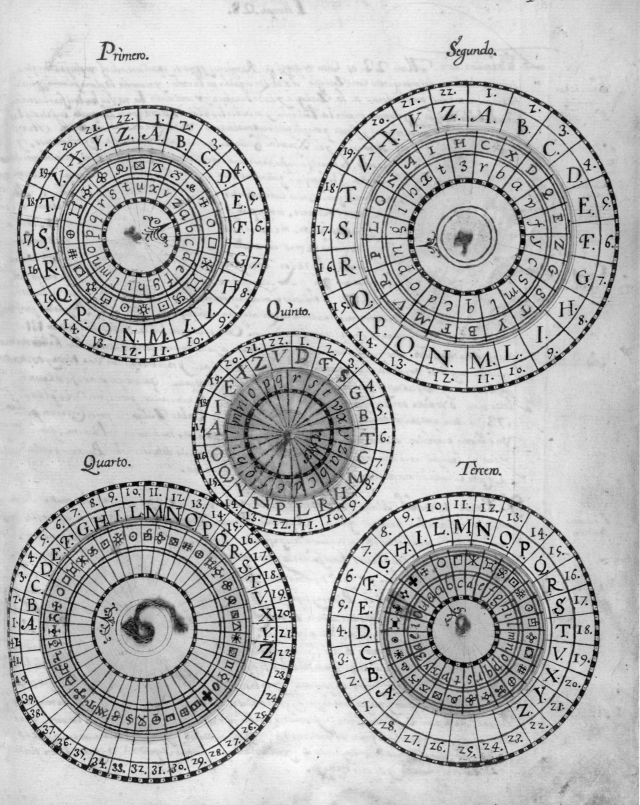

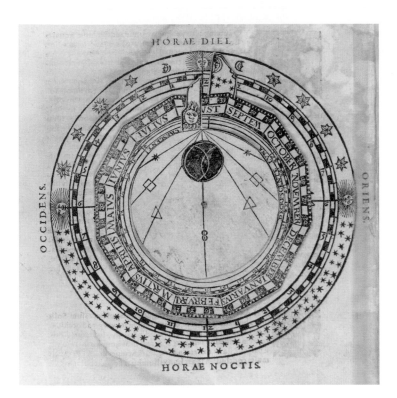

彼得魯斯·阿皮亞努斯
Peter Apian（上圖）
月球轉盤 Lunar volvelle
約十六世紀

德國製圖家彼得魯斯·阿皮亞努斯的月亮時鐘。阿皮亞努斯的《宇宙誌》（Apian's Cosmographia）有大量插圖，包括天文學、地理學與地圖學方面的資訊。它利用轉盤或紙輪圖，讓讀者探索並與所討論的概念互動，例如尋找太陽與行星的位置，或是利用太陽在地平線上的高度計算緯度。在這個例子中，可以移動月亮時鐘轉盤以計算夜晚的時間。

湯瑪斯·布倫德維爾
Thomas Blundeville（下圖）
北極星位置矯正器
Rectificatorium Stellae
Polaris
1613 年

出自《布倫德維爾先生：他的練習》（M. Blundeuile: His Exercises，1613 年）的轉盤。這個為北極星定位的視覺機制說明了該手稿內位於此圖之前的一組導航圖表。

作者不詳（左頁）
運動圈
Círculos de movimiento
約 1600 年

這張圖出自《密碼二論》（Dos Discursos de la Cifra），說明轉盤作為輔助編碼訊息的運用。《密碼二論》的作者是十七世紀早期的一位不知名密碼學家，其中描述了 24 種利用許多表格、活動套筒與格柵來進行加密與解密的方法。當時，轉盤是製作密碼的常用設備，讓兩個收信者能進行私人訊息交流。

尤希·安傑斯列瓦
Jussi Ängeslevä
羅斯·庫柏
Ross Cooper
最後的時鐘 Last Clock
2002 年

這個裝置可以展示一物理空間

的歷史和節奏。時鐘指針可以
接收不同來源的即時影片饋送，
例如遠程串流攝影機或本地的
電視信號。當它們旋轉時，正
面會顯示出最後一分鐘（最外
環）、一小時與 12 小時（最內
環）的圖像。

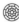

→ End Start →

A. SUBJECTS OF CONCERN WHILE FALLING ASLEEP

■ Loneliness ■ Death ■ Money ■ Bedbugs ■ The New York Knicks

B. LOOKING AT MY CREDIT-CARD STATEMENT MAKES ME ...

■ Hope the next text is a contract offer from the Yankees.
■ Concerned about how I will retire by age 34.
■ Regret buying that limited-edition "Star Wars" VHS boxed set.
■ Wonder if Donald Trump has ever even eaten instant ramen.
■ Avoid ads for newfangled gadgets that can do "everything."
■ Justify getting a bigger TV because it "keeps me company."
■ Annoyed when stinking-rich people complain about anything.
■ Whiny, irritable and always thirsty for eight (cheap) beers.
■ Remind myself how much worse some people have it.

C. THOUGHTS WHILE SCRATCHING A LOTTERY TICKET

■ I'll take the brownstone with a hoop in the backyard!
■ Who doesn't need a second laptop just for chatting?
■ I will spend $100 on albums every week from now on.
■ You need to have something to give before you give back!
■ What would I do with all my free time?
■ Is being "not rich" more punk?
■ What's a beach house when you have the Internet?
■ I have everything I need. (Except height.)
■ Rich or not, there's always a reason to feel bad.
■ The first thing I will buy is a better brain!

安德魯・郭 Andrew Kuo
我的憂愁之輪
My Wheel of Worry
2010 年

這張放射狀的圓形圖說明各種
個人的擔憂。24 個不同的關注
點被賦予獨特的顏色,並分成

三大類,分別對應到三個同心
環。內環描繪五個沉睡時的問
題,例如金錢、孤獨和臭蟲。
兩個外環則是關於看到信用卡
帳單與玩刮刮樂時的想法。

馬丁・克利茲溫斯基
Martin Krzywinski
Circos 軟體
2009 年

這張圖出自如何使用 Circos 軟
體描繪一組同心圓堆疊之條形
圖的教程。在總共 27 個隨機數
據集中,每個環都有好幾個數
據點,這些數據點都根據此實
驗加以標準化。顏色則和分配
給每個單獨數據值的獨特身分
證明有關。

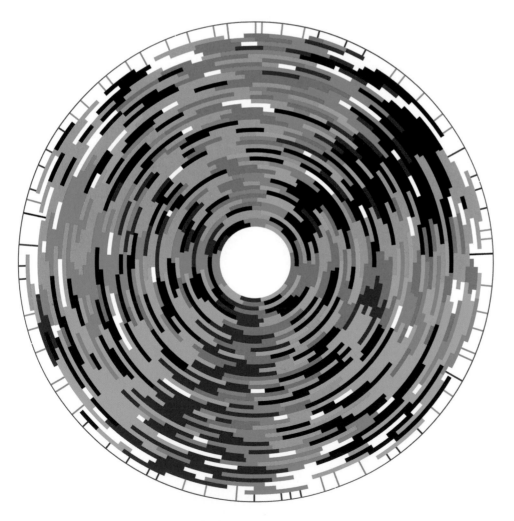

約書瓦・基爾希 Joshua Kirsch
**普林斯頓藝術委員會的捐助者
輪圖**
2008 年

展示普林斯頓藝術委員會(Arts
Council of Princeton) 捐 助
者姓名的互動裝置概念圖。在
這個爲了紐澤西州普林斯頓的
保羅・羅貝森藝術中心(Paul
Robeson Center for the Arts)
製作的雕塑品中,2,000 名捐助
者的姓名按照字母順序排列。
觀看者可以選擇鍵盤上的一個
字母來了解捐助情形,選擇以
後,所有相對應的姓名都會以
白色 LED 燈凸顯出來。

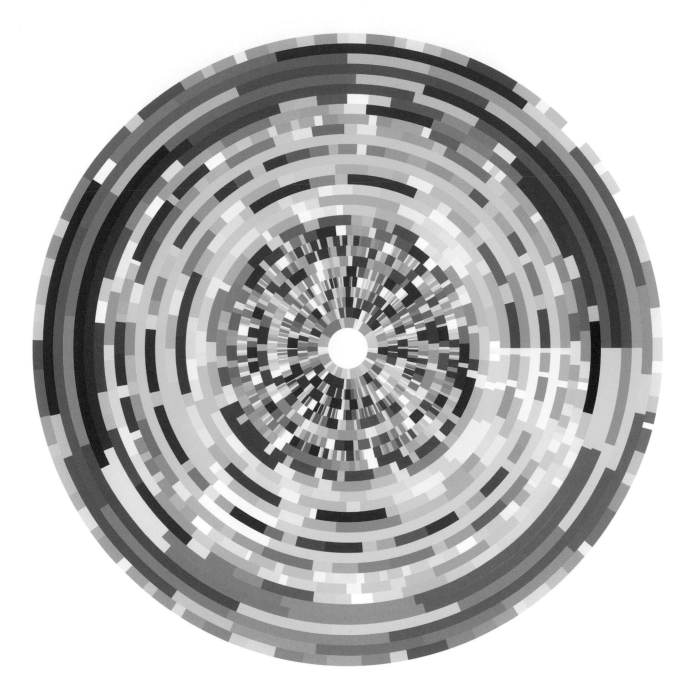

蘿拉・米加斯 Lola Migas
萊恩・迪亞茲 Ryan Diaz
色彩詩──我有一個夢想
Chromapoems──
I Have a Dream
2010 年

出自色彩詩的圖表，色彩詩是
分析詩歌與寫作所使用語言的
一系列圖像，以 Processing 軟
體製作。每個環從一個換行處
開始（詩歌中一行的結尾或是
散文中一個段落的結尾），每

塊代表一個字。色調類似的色
塊來自同一句話。每個字母都
根據使用頻率配有一個飽和值：
字母愈不常見，數值愈高，色
塊愈飽和。本圖表現的是馬丁
・路德〈我有一個夢想〉演講。

張世賢
圖注難經脈訣
1510 年

這張圖為中國明朝（1368-1644年）的木刻版畫，曾被編入兩部中醫經典。它運用圖像技巧來解釋《黃帝八十一難經》（漢代晚期約公元二世紀作品）。這裡描述的是二十七難（「論奇經八脈」），表現出十二經在身體的分布（經脈在裡），其中手足各有六經（每肢各有三個陰經與陽經），最後是奇經八脈。

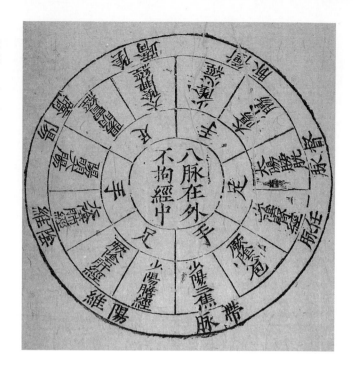

克雷莫納的傑拉德
Gerard of Cremona
阿爾扎赫爾正典的托雷多圖表／行星理論
Canones Arzachelis in Tabulas Toletanas/ Theorica Planetarum
十四世紀

這張占星圖翻譯自伊班·札夸拉（Iban al-Zarquala，或阿爾-札卡利 al-Zarqali）的作品，他是來自西班牙哥多華的阿拉伯天文學家。克雷莫納的傑拉德曾將 87 本阿拉伯科學書籍翻譯成拉丁文，推廣新的和佚失的數學及天文學概念。

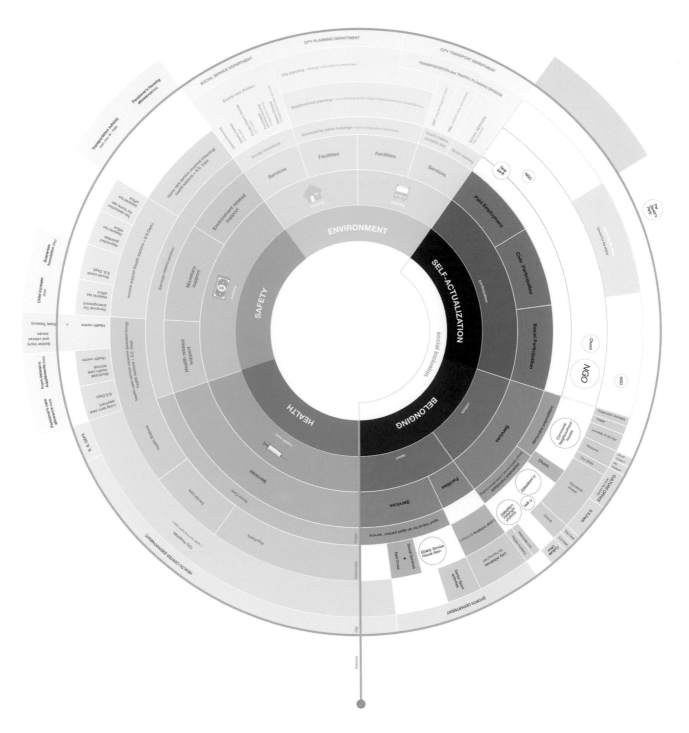

畢安齊、瓦薩莫、波耶
Christina Bianchi, Anna-Leena Vasamo, Brian Boyer
赫爾辛基人口老化情形
Aging in Helsinki
2010 年

這張 360 度地圖架構出芬蘭赫爾辛基參與老人照護的所有人。

它將個人置於複雜網絡的中心，這個系統透過在私人、社區、城市與國家層級的不同支持系統放射出去。派圖的不同部分代表馬斯洛需求層次相關的類別，藉此納入非傳統資源如體育與文化組織。

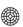

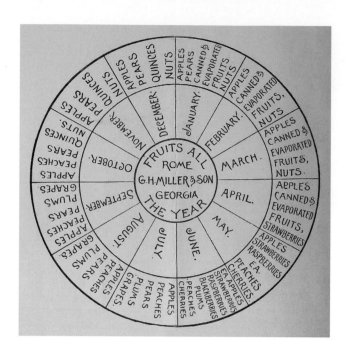

作者不詳
全年水果季節表
1890 年

這張放射圖出自《米勒公司批發貿易目錄》（*Wholesale Trade List of G. H. Miller & Son*，1890 年），目錄中的文字說明是：「上圖說明種植面積不大的農夫與郊區居民如何能在一整年內充分享受到能帶來健康的水果……稍微研究一下這張圖與這本目錄，你可以了解應該種植哪些植物，就能保證你和家人整年都能享受到水果。」

史蒂芬・華金斯・克拉克
Stephen Watkins Clark
英語詞源表
1847 年

這是為了史蒂芬・華金斯・克拉克的《實用語法》（*A Practical Grammar*，1847 年）設計的圖表，將英語分解成圖中的各個構成部分，包括主詞、述語、受詞、主要與次要附加語。十九世紀識字率大增（部分原因是印刷機與教育改革），意味著此類指南非常受到歡迎。

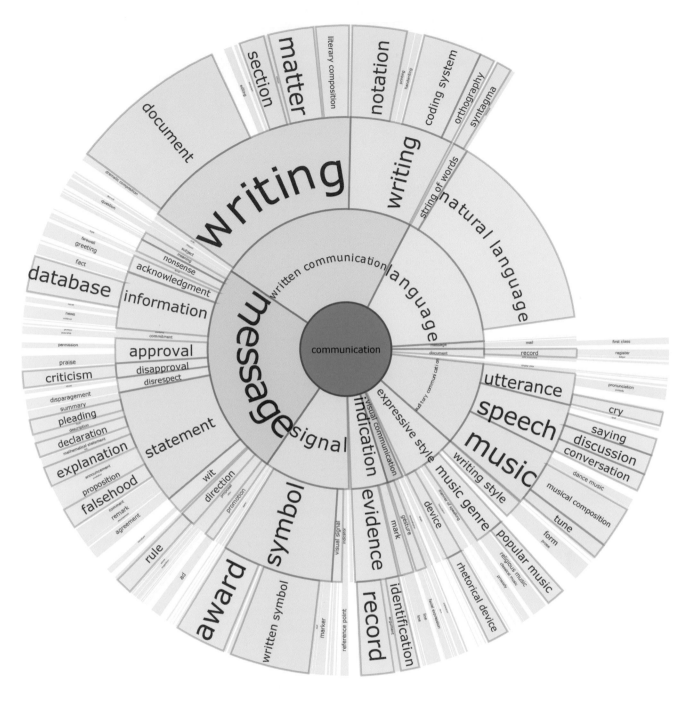

柯林斯、卡彭岱爾和佩恩
Christopher Collins, Sheelagh
Carpendale, Gerald Penn
DocuBurst 軟體
2008 年

文字檔案的視覺化烈日圖。
DocuBurst 製作的視覺化圖表，
可以將詞頻與語彙資料庫進行

比較，藉此分析文字檔案的語
義內容。它展現出下義詞、特
定字詞或短語的層次結構，這
些詞或短語的語義被包含在一
個共同的類別中（例如床是椅
子的下義詞，因為兩者都屬於
較高類別的「家具」）。生成
的圖表上覆蓋了特定文字檔案
中單詞的出現次數，提供不同

細節程度的視覺化總結。互動
文件分析也有幾何與語意分析
加以支持，能關注特定單詞，
也可以連結到源文本。

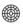

流行圖實驗室 Pop Chart Lab
起司輪圖
The Charted Cheese Wheel
2013 年

這張圖裡有按質地（軟質、半軟質、半硬質與硬質）和生產動物（乳牛、綿羊、山羊、水牛）分門別類的 65 種起司。牛乳起司占大多數，常見的種類如切達起司與布里起司。

EDITED 公司
比色圖表
2015 年

這張視覺化圖像透過分析倫敦、
米蘭、巴黎與紐約等地時裝周
上展示的每一件衣服所使用的
顏色來描繪 2015 年秋季的時尚
流行。EDITED 是一間時尚分析
公司,幫助零售商辨識趨勢並
選擇產品。該公司使用專有的
顏色識別軟體來分析全球時裝
秀上展現的多種顏色。

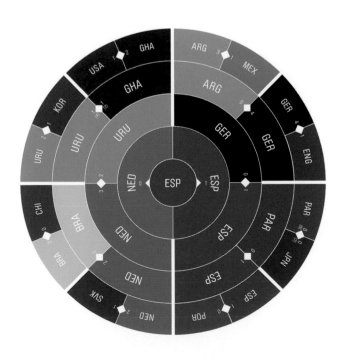

迪洛伊・佩拉札 Deroy Peraza
(Hyperakt 設計公司)
冠軍之環
The Champions Ring
2012 年

這張圖描繪 2012 年世界盃足球
賽的淘汰賽階段,從最外圍的
16 強開始,往內一直到荷蘭和
西班牙爭奪冠軍,中央爲最後
贏家西班牙。

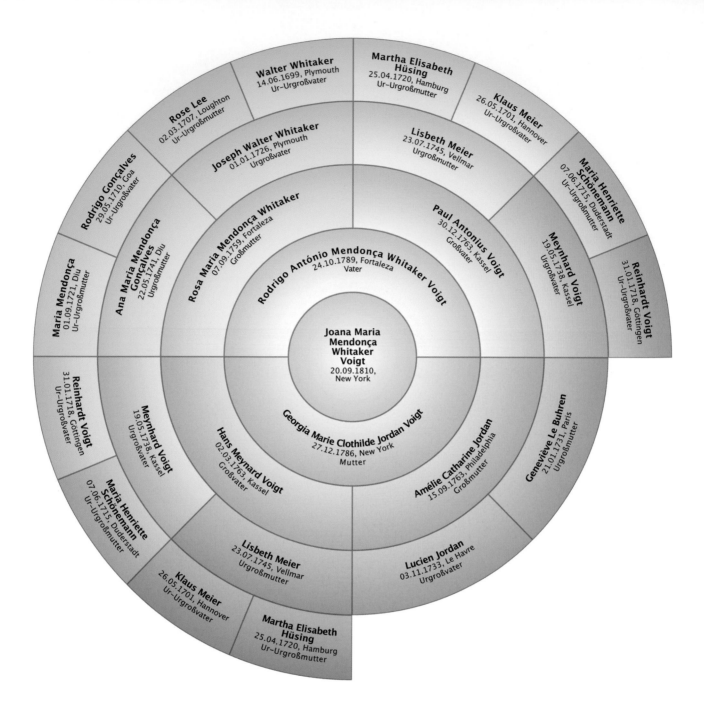

Walter Whitaker
14.06.1699, Plymouth
Ur-Urgroßvater

Martha Elisabeth
Hüsing
25.04.1720, Hamburg
Ur-Urgroßmutter

Rose Lee
02.03.1707, Loughton
Ur-Urgroßmutter

Klaus Meier
26.05.1701, Hannover
Ur-Urgroßvater

Joseph Walter Whitaker
01.01.1726, Plymouth
Urgroßvater

Lisbeth Meier
23.07.1745, Vellmar
Urgroßmutter

Rodrigo Gonçalves
29.05.1710, Coa
Ur-Urgroßvater

Maria Henriette
Schönemann
07.06.1715, Duderstadt
Ur-Urgroßmutter

Paul Antonius Voigt
30.12.1763, Kassel
Großvater

Ana Maria Mendonça
Gonçalves
22.05.1741, Diu
Urgroßmutter

Rosa Maria Mendonça Whitaker
07.09.1759, Fortaleza
Großmutter

Meynhard Voigt
19.05.1738, Kassel
Urgroßvater

Maria Mendonça
01.09.1721, Diu
Ur-Urgroßmutter

Rodrigo António Mendonça Whitaker Voigt
24.10.1789, Fortaleza
Vater

Reinhardt Voigt
31.01.1718, Göttingen
Ur-Urgroßvater

Joana Maria
Mendonça
Whitaker
Voigt
20.09.1810,
New York

Reinhardt Voigt
31.01.1718, Göttingen
Ur-Urgroßvater

Genevièvre Le Buhren
21.01.1731, Paris
Urgroßmutter

Meynhard Voigt
19.05.1738, Kassel
Urgroßvater

Georgia Marie Clothilde Jordan Voigt
27.12.1786, New York
Mutter

Amélie Catharine Jordan
15.09.1763, Philadelphia
Großmutter

Hans Meynard Voigt
02.03.1763, Kassel
Großvater

Maria Henriette
Schönemann
07.06.1715, Duderstadt
Ur-Urgroßmutter

Lisbeth Meier
23.07.1745, Vellmar
Urgroßmutter

Lucien Jordan
03.11.1733, Le Havre
Urgroßvater

Klaus Meier
26.05.1701, Hannover
Ur-Urgroßvater

Martha Elisabeth
Hüsing
25.04.1720, Hamburg
Ur-Urgroßmutter

孟德爾・庫查爾澤克
Mendel Kucharzeck
斯特凡・希庫雷拉
Stefan Sicurella
MacFamilyTree 軟體第六版
2010 年

這張烈日圖顯示出喬安娜
・瑪麗亞・門東薩・惠塔
克・沃伊特（Joana Maria
Mendonça Whitaker Voigt，
出生於 1810 年 9 月 20 日）的
祖譜。由 Synium 軟體製作的
MacFamilyTree 是一個靈活的系

譜應用程式，讓使用者能夠輸
入高達 100 代的系譜數據。所
得到的結構能以多種格式來呈
現，其中包括後代圖、沙漏圖
與烈日圖（扇形圖）。

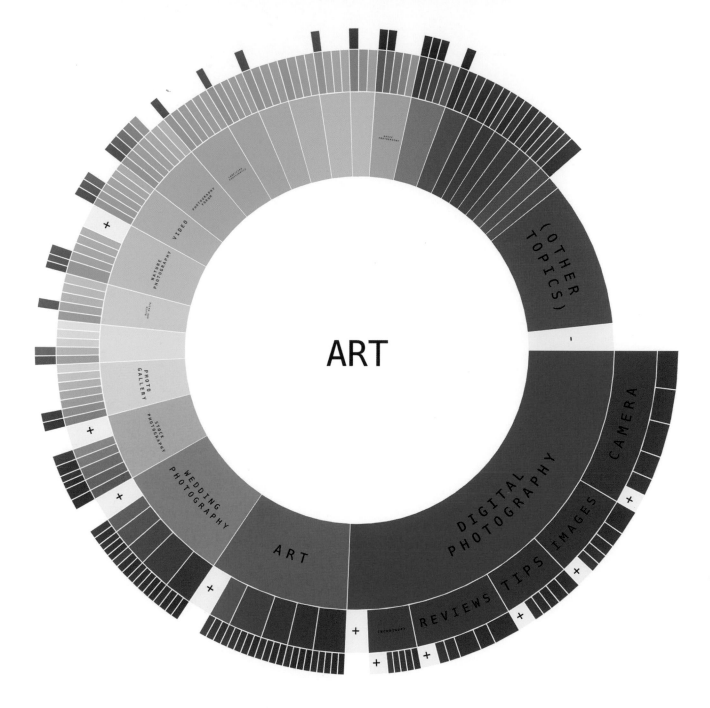

馬爾辛・伊納克 Marcin Ignac
Carrot² 群集
2008 年

這張圖是 Carrot² 群集引擎搜尋
成果的互動式烈日視覺化圖形。
這張圖描述以藝術一詞進行搜
尋之後獲得群集的層次結構。

最內環代表根群集或分支，接
續的放射層級則描繪各種子群
集。環上每個單元的大小表示
該群集或類別中的檔案數。這
個圖表為互動式的，使用者可
以展開較小的類別，縮放至群
集中探討更深的層次。

消長和波動

瓦雷里奧・佩萊格里尼
Valerio Pellegrini
馬尼奧利亞是很多人的心血
Magnolia si fa in tanti
2013 年

義大利阿爾奇馬尼奧利亞公司
（Arci Magnolia）的組織結構
圖，旨在從單一角度顯示其層
級結構與能力。圓形中央顯示
組織的各種技能組合，並以顏
色標示（例如紫色代表管理行
政，橘色代表溝通傳達，灰色
代表網路服務）。內環中的數
字代表 26 位經理，按順時針方
向以字母順序排列，外環則是
直接向他們匯報的人員。

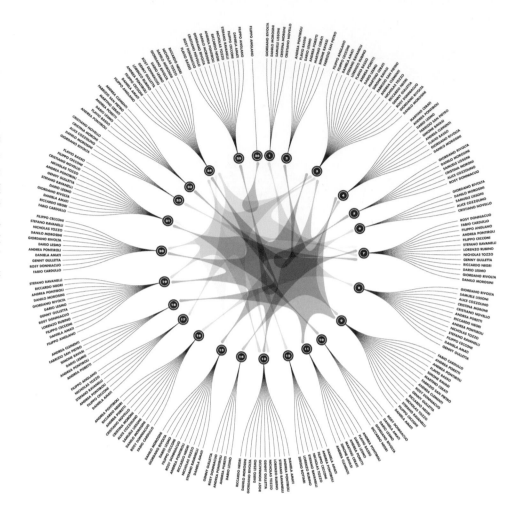

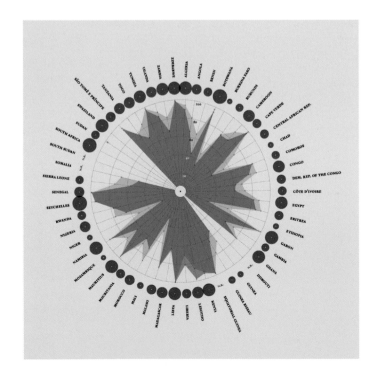

瓦雷里奧・佩萊格里尼
教育雷達 Schooling Radar
2014 年

這張圖表現的是非洲各國的教
育情況。這些國家顯示在外環
上，國家名稱旁的圓圈大小代
表在學的平均年數（最大的代
表時間最長）。圓環內有一個
單獨的視覺化圖像，以百分比
來顯示男性（淺藍色）與女性
（橘色）的青年識字率，其
中中央為 0%，圓網格邊緣為
100%。這個視覺化圖像是為
了米蘭三年展中心（Triennale
di Milano）的「非洲－大變
革／大契機」（AFRICA – Big
Change / Big Chance）展覽製
作，該展覽展現的是非洲大陸
的建築與變革。

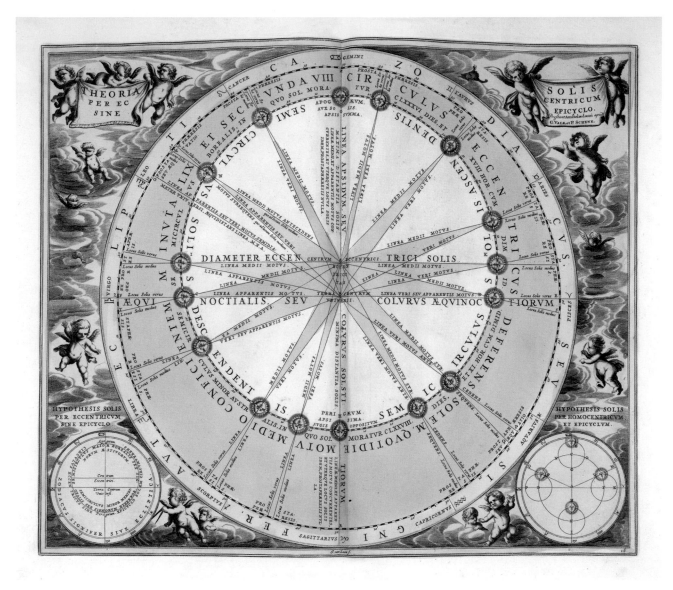

安德烈亞斯・塞拉里烏斯
Andreas Cellarius
無本輪偏心軌道上的太陽
Theoria Solis Per Eccentricum
Sine Epicyclo
1660 年

這張圖出自《和諧大宇宙》（*Harmonia Macrocosmica*，1660 年），由荷蘭─德國製圖家安德烈亞斯・塞拉里烏斯編寫的星圖。這張圖說明的是太陽繞行地球的軌道，根據托勒密地心說推測而成。這張圖描繪了在黃道帶內非傳統的太陽偏心軌道，嘗試揭露秋季到春分期間（187 天）與春季到秋分期間（178 天）的差異。現在，我們知道這種差異是地球在軌道上運行速度不一致所導致的結果，地球離太陽較近時移動速度較快。

尼古拉・弗拉梅爾
Nicolas Flamel
黃道圖 Zodiac chart
約 1680 年

這張圖說明黃道帶和特定錬金
術過程的關係，出自尼古拉・
弗拉梅爾一篇關於錬金術與天
文學的論文。弗拉梅爾是法國
錬金術士，也是一位手稿銷售
商。他在死後聲名大噪，因爲
據說他發現了哲學家之石並因
此獲得永生。

作者不詳
地圖羅盤 Map compass
約 1560-64 年

一名不知名的威尼斯製圖師製
作的羅盤，出自《島之書》
（*Isolario*，1560-64 年），一
本集結了地中海島嶼與沿岸地
區地圖的地圖集。

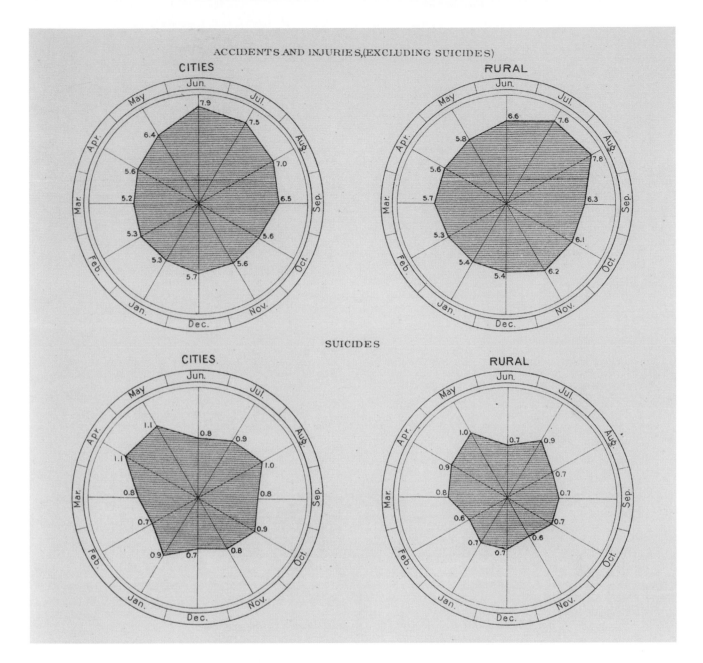

亨利・甘內特 Henry Gannett
事故、傷害與自殺的死亡率
1903 年

由美國人口普查局（US Census Office）於二十世紀初出版，這幅視覺化圖像描繪的是 1900 年登記州的城市，以及偏遠地區每月的意外、傷害死亡率（上方兩個圖表）與自殺死亡率（下方兩個圖表）。這張圖是雷達圖的一個例子，這種圖像描繪可以在三個或多個軸上顯示一個或多個數值系列，圖上的軸以放射狀排列，就如圍繞著中心點的輻條。

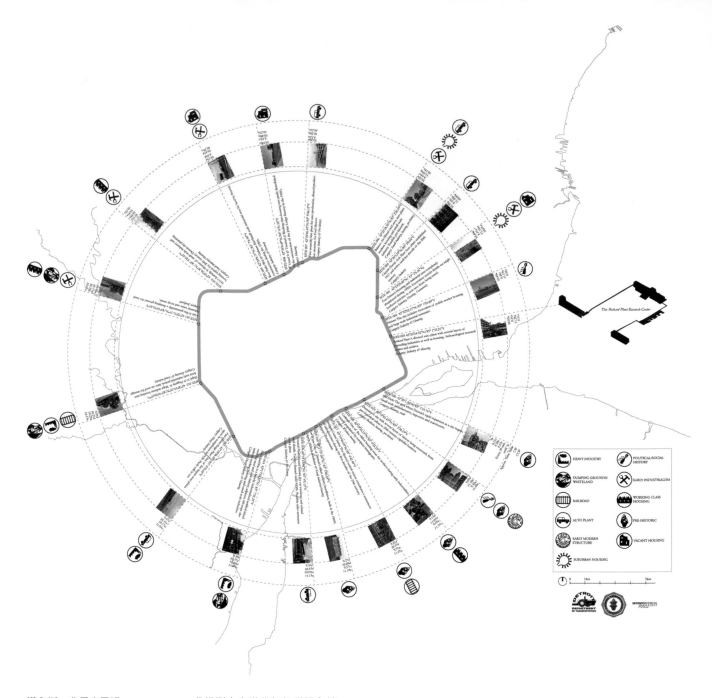

The Packard Plant Research Center

HEAVY INDUSTRY

POLITICAL/SOCIAL HISTORY

DUMPING GROUNDS/ WASTELAND

EARLY INDUSTRIALISM

RAILROAD

WORKING CLASS HOUSING

AUTO PLANT

PRE-HISTORIC

EARLY MODERN STRUCTURE

VACANT HOUSING

SUBURBAN HOUSING

漢內斯·弗里克霍姆

Hannes Frykholm

底特律考古列車

Detroit Archaeology Train

2012 年

這張圖出自瑞典建築師漢內斯·弗里克霍姆的一個計畫，藉此推測未來世代如何發現和挖掘二十世紀。這張視覺化圖像根據底特律現有的鐵路系統，描繪出一些可能的考古挖掘地點。在圖例的協助下，觀看者可以按照自己的歷史興趣規劃出主題參觀行程。

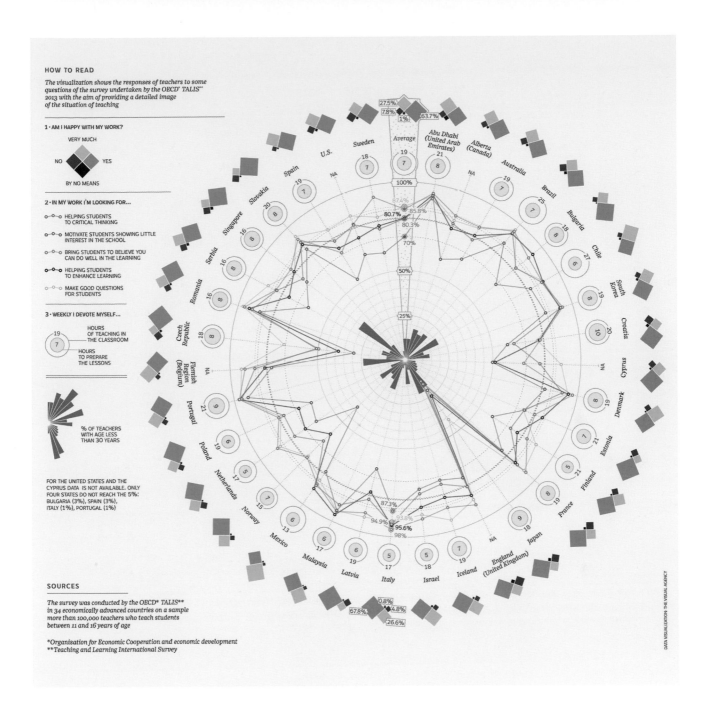

弗朗切斯科・羅維塔
Francesco Roveta
貝妮黛塔・希尼亞羅爾蒂
Benedetta Signaroldi
（The Visual Agency 公司）

我們的老師是誰？
Who Are Our Teachers?
2014 年

這張圖顯示出十萬多名教師對於一項師生互動調查的反應，該調查由經濟合作暨發展組織進行，描繪出 34 個高經濟開發國家中教師的幸福水平（外環）、工時（內環）與動機（繪製線條）。中央的烈日圖顯示三十歲以下受訪者的百分比。

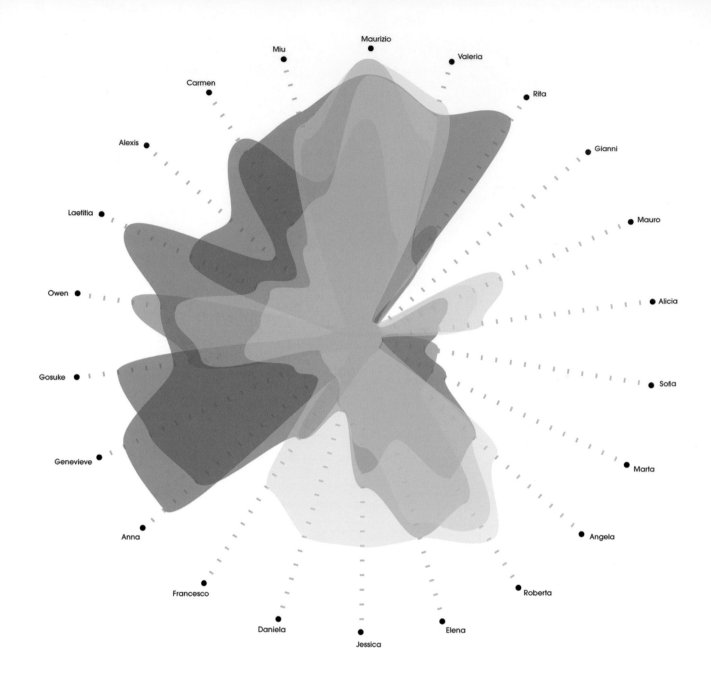

瓦倫蒂娜・德菲利普
Valentina D'Efilippo
關係很重要
Relationship Matters
2009 年

這張視覺化圖像表現的是平面
設計師瓦倫蒂娜・德菲利普的

生活，其中一些比較無形、無
法量化的特質。這張圖將德菲
利普與不同人進行的對話加以
分類，這些人的名字被放在圖
像的最外圈。對話主題以半透
明的圖層來表示，不同的顏色
代表不同主題，顯示出有趣的
重疊（粉紅代表時尚與攝影主

題；栗子色爲大學與工作；橄
欖色爲政治與經濟；深藍色爲
設計與藝術；淺藍色爲電影、
書籍與音樂；黃色爲跑夜店、
旅遊和娛樂）。

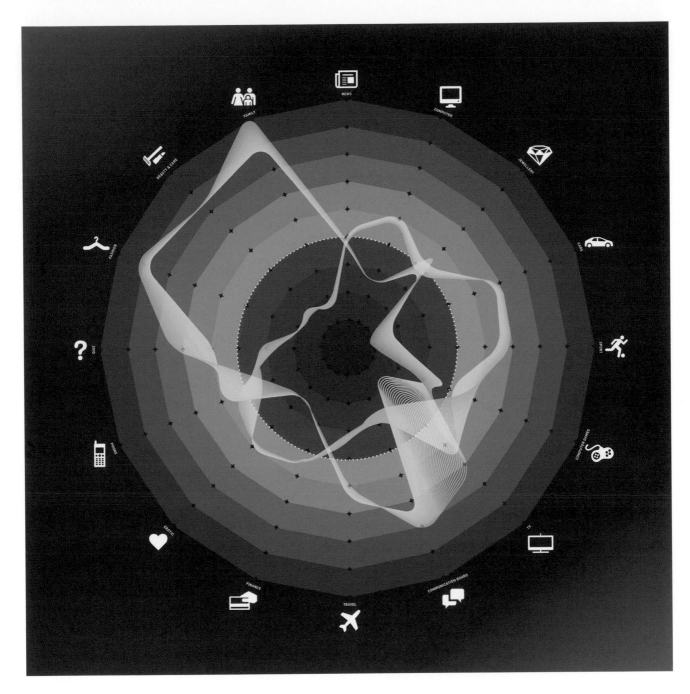

揚·施沃喬夫 Jan Schwochow
（Golden Section Graphics 平面
設計公司）
我們如何在網路上漫遊
How We Surf
2012 年

這張圖按人口類別（如性別、
年齡和教育水平）與商業部門
來組織不同受眾之間網路使用
情形的比較。這些視覺化圖像
按數據管理公司 nugg.ad 的技
術與方法學來建構。

凱特琳・蘇斯 Katrin Süss
法蘭茲・李斯特的羅恩格林
（理查・華格納）
(Richard Wagner's) Lohengrin
by Franz Liszt
2014 年

蝕刻畫，43x43 公分。

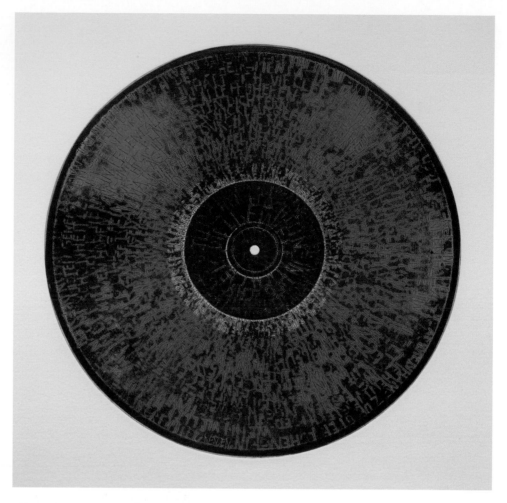

史蒂芬妮・波薩維克
Stefanie Posavec
Dare Digital 公司
我的福萊 MyFry
2010 年

演員史蒂芬・福萊（Stephen
Fry）自傳《福萊編年史》（*The
Fry Chronicles*）的手機應用程
式版本。它讓讀者能透過關鍵
主題的視覺索引如人物、主題、
情感與「福萊主義」等來閱讀，
每個主題都以不同顏色來表現
（例如愛情是洋紅色，喜劇則
爲橘色）。整體結構透過輪形
呈現，每個輻條代表該書的一
個部分。

亨利‧林德拉 Henry Lindlahr
虹膜診斷與其他診斷方法
1919 年

這張圖出自一本關於虹膜診斷
技術的醫學教科書，說明砷中
毒（圖 b）到「急性神經失調」
（圖 e）等多種疾病對虹膜造成
的影響。

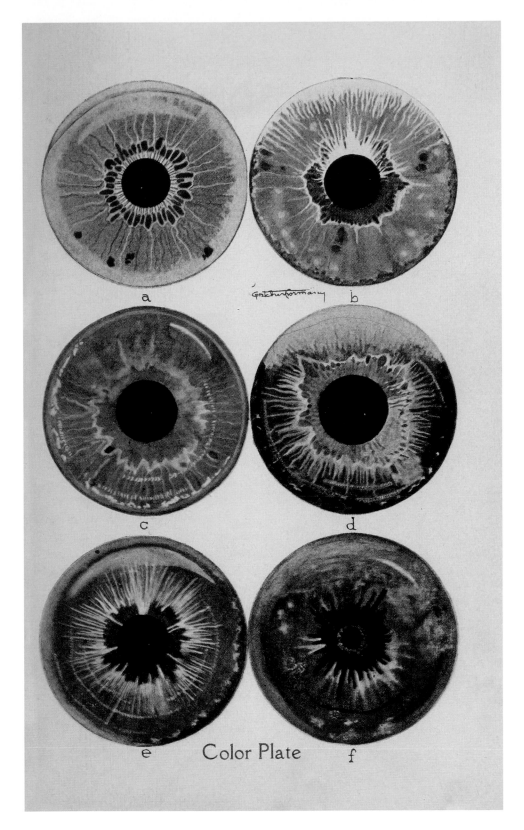

消長和波動

道格・坎特 Doug Kanter
達西・索姆 D'Arcy Saum
我生命中最健康的一年
2012 年

這張視覺化圖像由設計師道格・坎特製作，目的在於監控他的第一型糖尿病，圖中顯示出所有他在 2012 年蒐集到的糖尿病相關數據點，其中包括超過九萬個血糖測定值與數千個胰島素劑量。這張圖應按順時針方向讀，每條線代表一天。血糖讀數以顏色顯示：低血糖爲較暖色調，正常爲白色，高血糖爲較冷色調。最外圈的黑線相當於設計師全年的跑步距離，其中 11 月因爲參加馬拉松的緣故距離最長。

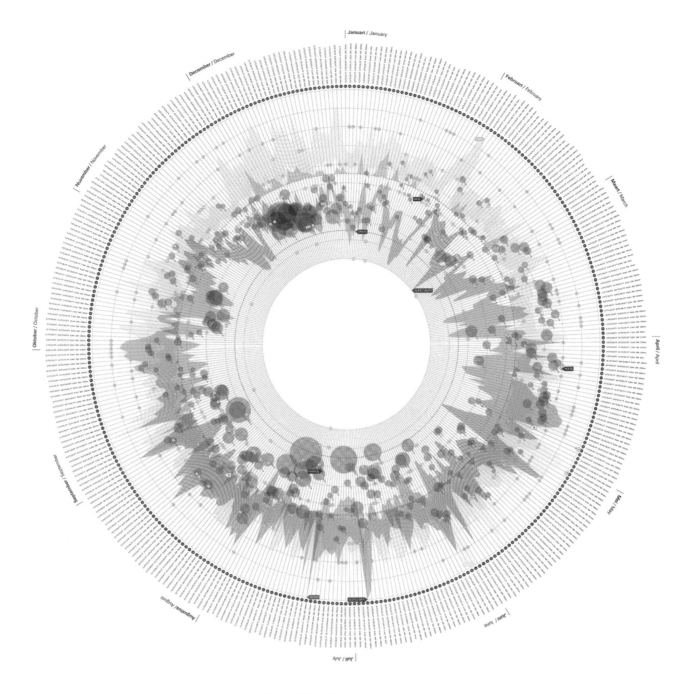

克萊弗、弗蘭克、柯爾梅林
Thomas Clever, Gert Franke,
Jonas Groot Kormelink
（CLEVER° FRANKE 公司）
2012 年氣象圖
2012 年

這張圖呈現的是氣象資料的比
較，根據荷蘭氣象學研究所和
社交媒體上超過七十一萬筆有

關天氣的貼文製作，試圖確定
兩者之間的相關性。視覺化圖
像顯示一個代表 365 天的圓環，
上面疊加了天氣元素如陽光或
雨等的圖像。灰色氣泡的大小
表示社交媒體上有關天氣的訊
息量，在一天中的位置由 1 到
10 來呈現平均情緒觀點，10 代
表最積極。

喬吉奧・烏波爾蒂
Giorgio Uboldi
米凱勒・毛利 Michele Mauri
（DensityDesign 公司）
克莉絲汀娜・佩里羅
Cristina Perillo
優蘭達・彭薩 Iolanda Pensa
（lettera27 公司）

分享你的知識——藝術門
Share Your Knowledge——
Artgate
2011 年

2011 年 9 月至 11 月間進行的
專案，鼓勵各機構創建編寫維
基百科的詞條。這張視覺化海
報展現出在該計畫之下創建修
改的許多維基百科頁面，按字
母順序呈放射狀展現。第一環
表現的是專案期間創建的新頁
面與修改的舊頁面，第二環是
每個頁面的單頁點閱率。最後，
堆疊的條形圖顯示編輯的字節
數：紅色的編輯部分由參與專
案計畫的使用者進行，藍色則
由其他使用者進行。

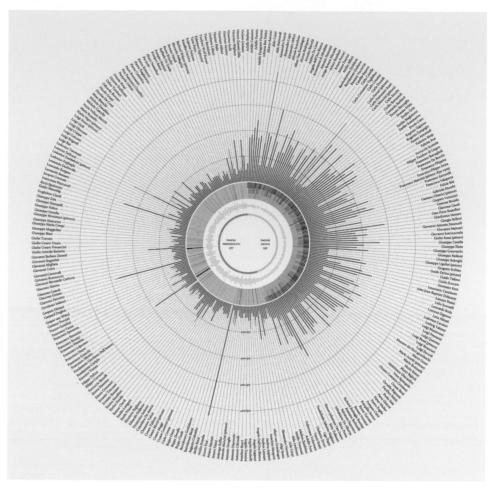

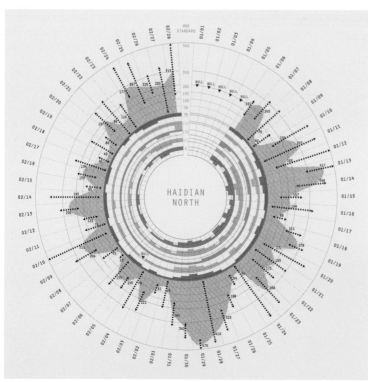

艾比・陳 Abby Chen
北京空氣品質監測
2013 年

這張圖記錄了北京 60 天的空氣
品質。五個不同顏色的內環分
別代表五種主要的空氣污染物：
PM 2.5（紅色）、PM10（黃
色）、二氧化硫（棕色）、二
氧化氮（綠色）、一氧化碳（紫
色）。灰色線條表示空氣品質
指標的日平均值，虛線箭頭表
示每天空氣品質指標的最小值
與最大值。

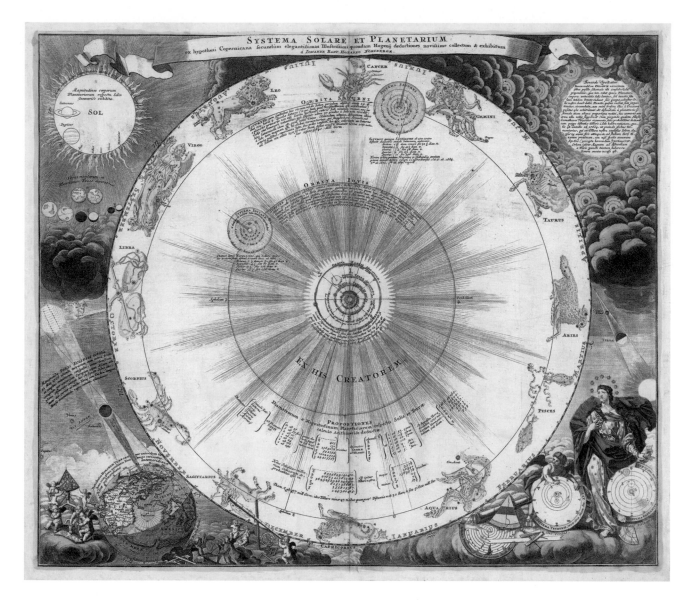

約翰·霍曼
Johann Baptist Homann
根據哥白尼假設的太陽系與天象儀
1716 年

這張圖展現的是哥白尼的宇宙模型。約翰·霍曼是德國知名製圖家，於 1715 年受神聖羅馬帝國皇帝查理六世任命為帝國地理學家。這張圖出自他的傑作《世界大地圖集》（*Grosser Atlas ueber die ganze Welt*）。圖中央為太陽，受已知行星圍繞，最外環是十二星座。左下角顯示 1706 年 5 月 12 日日蝕時的地球。

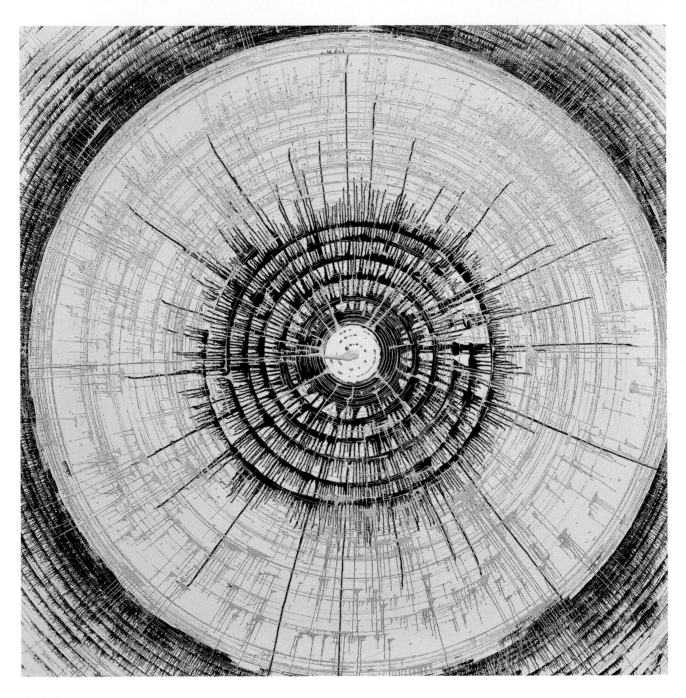

席馬藝術 Syma Art
邪惡之眼 Evil Eye
2012 年

油畫，69.5 x 69.5 公分。

抗議的奢侈：
彼得・克倫諾克拉克
The Luxury of Protest
(Peter Crnokrak)
和平與恐怖：
愛與恨的計算美學
A_B Peace & Terror etc. The
Computational Aesthetics of
Love & Hate
2008 年

這張視覺化圖像表現的是聯合
國 192 個會員國為世界和平與
恐怖主義做出貢獻的方式。它
是一雙面海報，此處的正面顯
示和平措施，反面則為恐怖措
施。兩面的格式相同，三個環
代表地緣政治研究人員提供的
個別量化指標。這些度量的變
化以線條寬度來表現：粗線條
的數值較高。

馬辛・普隆卡 Marcin Plonka
字體分類海報
2009 年

這張放射圖將所選擇的經典
字體分成七個主要類別，七
大類的名稱顯示於核心：襯
線老式字體（Garamond 或
Lucida 等）、襯線現代字體
（Didot 或 Century）、無襯
線幾何字體（Century Gothic
或 Futura）、方塊襯線字體
（Clarendon 或 Rockwell）、
人文無襯線字體（Optima
或 Formata）、襯線過渡體
（Georgia 或 Baskerville），以
及無襯線新派怪誕字體（Arial
或 Helvetica）。

安德烈亞·柯多羅
Andrea Codolo
賈科莫·科瓦西奇
Giacomo Covacich
有些枯萎的教育之花
Il fiore dell'istruzione. Un po'
appassito
2012 年

這張視覺化圖像表現的是全球
34 個國家的教育標準，乃根據
經濟合作暨發展組織《2012 年
教育概覽》（*Education at a
Glance 2012*）報告的數據製作
而成。彩色花瓣按照年齡與文
憑類型顯示教育水平，雄蕊和
雌蕊則分別是每個學生的年度
支出與教育投資。

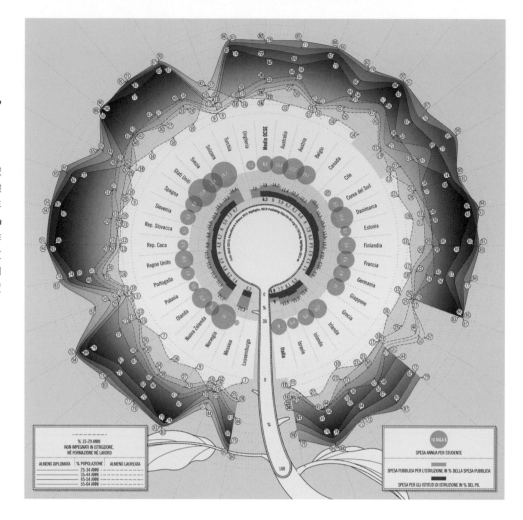

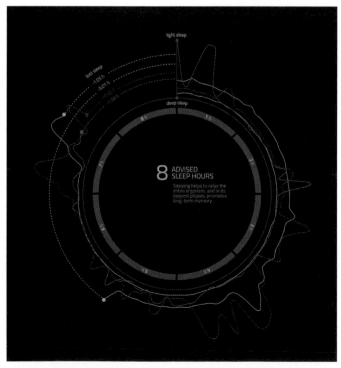

伯爾托萊蒂、布拉科、羅塞托、
桑托羅和齊波利
Manuel Bortoletti, Daniela
Bracco, Francesca Rossetto,
Paola Santoro, Erica Zipoli
無意識數據──陽光的比較
**Dati inconsci──Un
confronto alla luce del sole**
2014 年

這張圖利用設計師在自己手機
上蒐集的數據，顯示出一個晚
上的睡眠模式概觀。按順時針
方向繪製的四條線代表四名參
與者的睡眠週期。垂直軸上的
線條在深度睡眠（低）與淺睡
眠（高）之間波動，並圍繞著
代表八小時的圈圈排列。

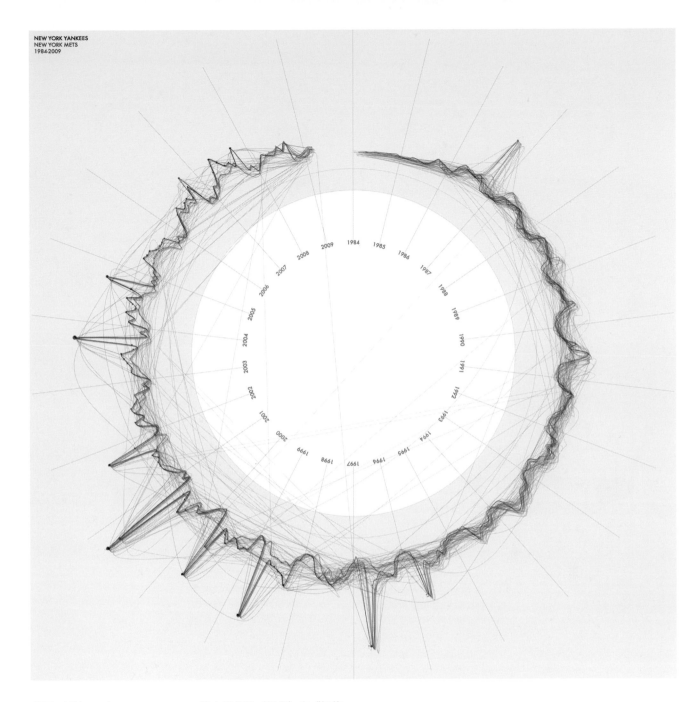

傑爾・托普 Jer Thorp
紐約時報主題串聯——
洋基隊與大都會隊
2009 年

這張圖描繪 1984 年至 2009 年
間兩支棒球隊洋基隊（藍色）

與大都會隊（橘色）在《紐約
時報》上被提到的頻率。每一
條線代表一則單獨的報導。顏
色表示重要程度，最深的線條
代表頭版報導，淺色代表在其
他部分曾被提及。

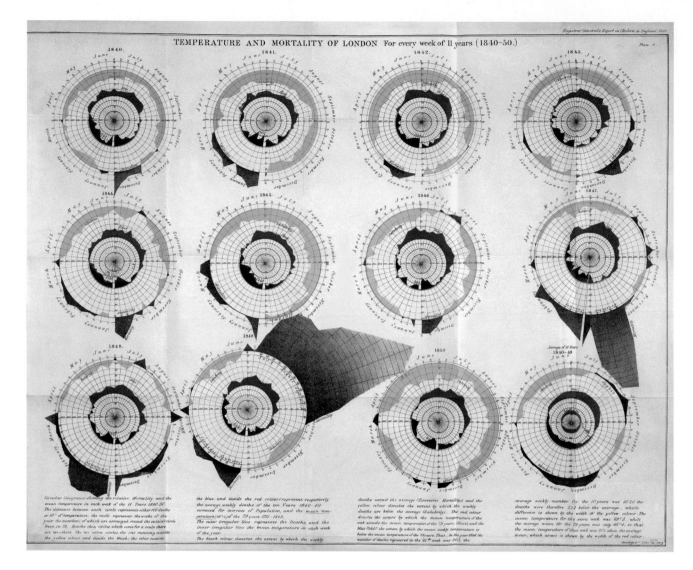

威廉・法爾 William Farr
倫敦的氣溫與死亡率
1852 年

這張圖爲十九世紀英國流行病學家威廉・法爾製作，法爾被認爲是醫學統計學的創始者之一。圖出自《英格蘭霍亂死亡報告》（*The Report on Mortality of Cholera in England*，1852 年），

顯示十一年間（1840-50 年）倫敦每週的氣溫與死亡率。在每個單獨的圖表中，外環的黑色陰影顯示出每週死亡人數超過平均值者，黃色則代表低於平均值。內環的紅色表示該週的平均氣溫超過 1771-1849 年間的平均氣溫多少；實心黑色表示週平均溫度低於同時期的平均溫度。

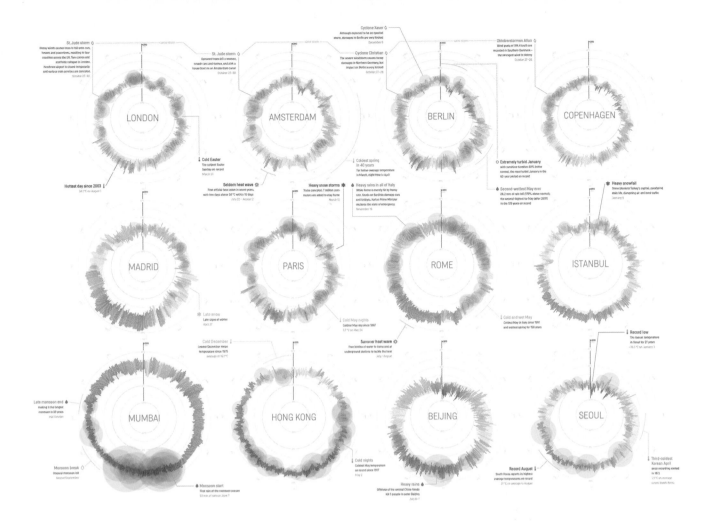

提姆・克凱里茲 Timm Kekeritz
（Raureif 公司）
2013 年天氣放射圖
2014 年

這個計畫調查的是熱浪與暴風雪對全球 35 座城市的影響。每座城市都以一個環表示，其氣候特徵被視覺化，觀看者很容易就能發現任何不尋常的天氣事件。溫度線愈靠近中心，每天的最低溫度就愈低；同樣地，溫度線愈遠離中心，最高溫度就愈高。顏色表示日平均溫度（紅色表示溫暖，藍色表示寒冷）。降雨以圓形表示，圓形大小與降雨量成正比。

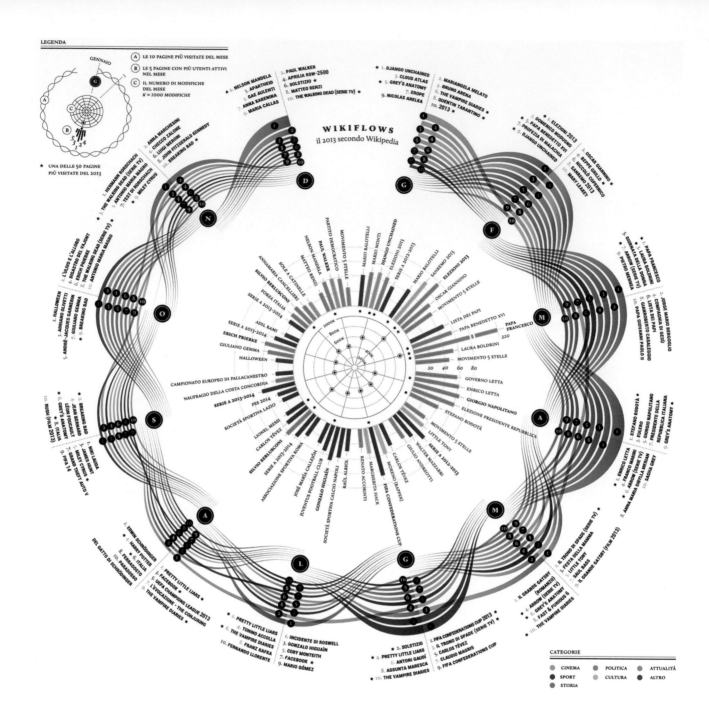

瓦雷里奧・佩萊格里尼
Valerio Pellegrini
維基百科網路流量──
維基百科的一年
2014 年

這張圖表現的是義大利文版維基百科於 2013 年的頁面瀏覽與編輯，共分成三個層次。中央顯示維基百科的全部編輯，內環顯示編輯人數最多的五頁，外環爲瀏覽次數最多的頁面。顏色代表主題類別：電影、政治、時事、體育、音樂與文化、歷史與其他。月份採放射分布（字母爲義大利文每個月的首字母：G爲一月、D爲十二月）。

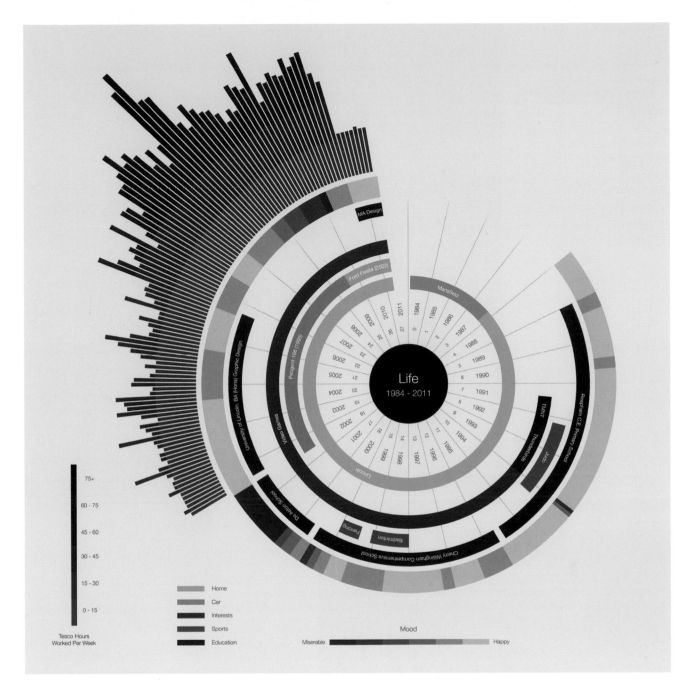

班・威勒斯 Ben Willers
數據人生 Life in Data
2011 年

這張圖表現的是一個量化生活計畫的數據，該計畫編纂了作者自出生以來的數據。從中心開始，圓環顯示他曾經居住過的地方、興趣、曾擁有的汽車、所從事的運動，以及曾求學的教育機構。最外環表示快樂，突出的線條表示他在特易購超市工作的時間。

李嘉浩、金東進、朴在中與李
慶元
Jaeho Lee, Dongjin Kim,
Jaejune Park, Kyungwon Lee
**流量循環：維基百科修訂歷史
的循環視覺化**
2013 年

這張圖表現維基百科頁面「槍
枝政治」詞條的修訂歷史。視
覺化工具 Flow Circle 按照詞條
頁面在不同開發階段拍攝的快
照呈現修訂歷史，並表現出作
者與文章之間不同類型的關係。

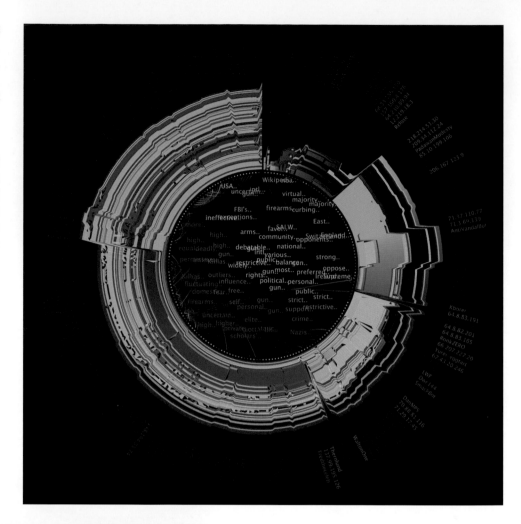

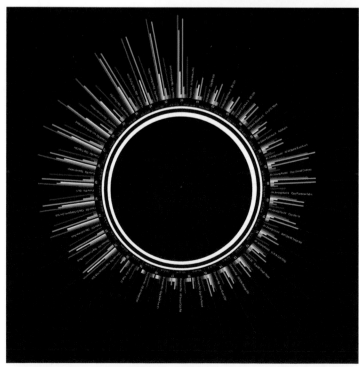

雷茲・翁 Rayz Ong
37 分鐘的公車旅行
2009 年

此為人口統計數據的視覺化圖
像，相關數據是設計師在新加
坡搭乘 174 路公車的 37 分鐘
旅程期間蒐集而得。有關其他
乘客的資訊如種族（華人以綠
色表現，印度人為藍色，馬來
人為深藍色，其餘外國人為紫
色）、性別（男性為紅色，女
性為橘色），以及年齡（成人
為黃色、老年人為萊姆綠色、
學生為淺萊姆綠）則以個別條
狀圖來表現。

弗雷德里克・布羅貝克
Frederic Brodbeck
影像度量分析 Cinemetrics
2011 年

這個計畫測量影片的數據，藉
此揭露其視覺特性。作者將幾
部電影解構成一些基本的組成
部分，例如影像、聲音、章節
與字幕等，並進行處理，以提

取少數特定特徵，例如調色板
和鏡頭長度。由此產生的互動
視覺化圖像提供了作者所謂的
電影「指紋」。這張圖是電影
《007 量子危機》（*Quantum
of Solace*，*2008* 年）的指紋。
片段按順時針方向排列，每一
片段代表電影中的十個鏡頭；
彩色環與該片段的主要色調相
配。

賈斯特、康坎、庫蘭、澤弗尼克、邁登、卡納菲爾與普爾加 Črtomir Just, Matej Končan, Manuel Kuran, Luka Zevnik, Ahac Meden, Ivor Knafelj, Gregor Purgaj
腦力保健舞蹈 Braindance
2014 年

這是一個神經藝術計畫，將二十位參加者初次聽到一件音樂作品時的腦波加以視覺化。這張圖描繪了兩個特定的度量：焦點（專注力）爲藍綠色，流動（放鬆）爲橘色。

北島志織 Siori Kitajima
拉維・普拉薩德 Ravi Prasad
（右頁）
陽光、肥胖和幸福
2012 年

這張圖讓觀看者能尋找來自五十國六個看似不同的指標之間的相關性，六個指標分別是幸福排名、日照量、國內生產總值、肥胖率、謀殺率與人口密度。

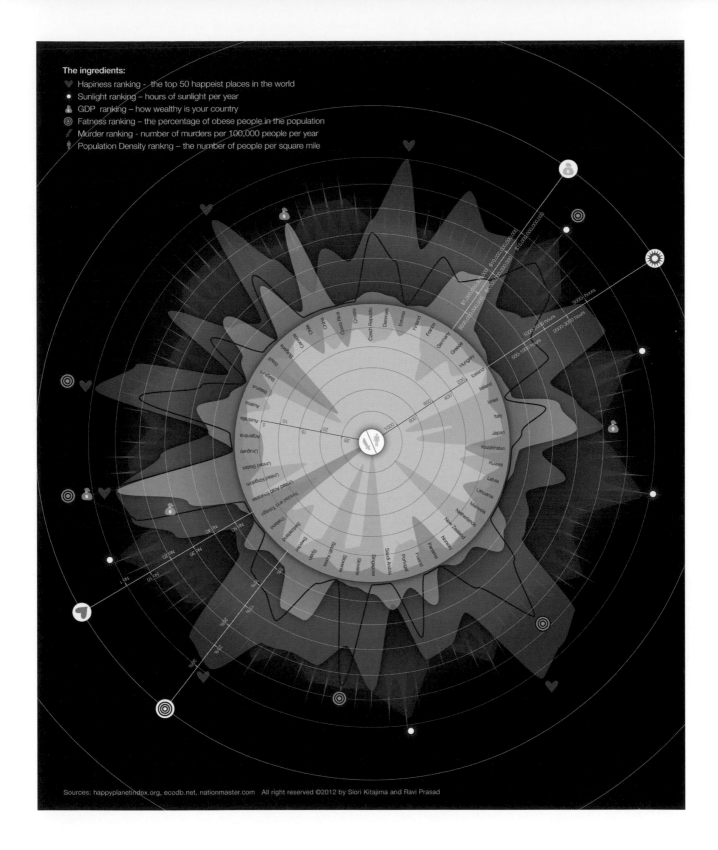

The ingredients:

- ♥ Hapiness ranking – the top 50 happeist places in the world
- ● Sunlight ranking – hours of sunlight per year
- 💰 GDP ranking – how wealthy is your country
- ◎ Fatness ranking – the percentage of obese people in the population
- 🔪 Murder ranking - number of murders per 100,000 people per year
- 🧍 Population Density rankng – the number of people per square mile

形狀和界線

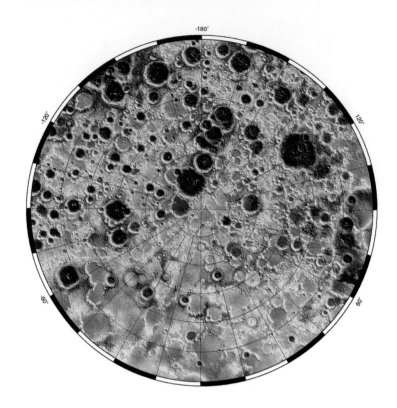

重力回溯及內部結構實驗室
（美國國家航空暨太空總署）
月球的北極重力
Moon's north pole gravity
2012 年

這是根據美國國家航空暨太空
總署 2012 年重力回溯及內部結
構實驗室任務的數據所繪製的
月球極地區域（北緯60度以上）
重力的立體地圖。紅色對應到
高質量地區，高質量會產生更
高的局部重力，藍色與紫色則
對應到低質量地區，低質量會
導致較低的局部重力。

博內拉、阿米西斯、羅維塔和
伊斯蘭
（The Visual Agency 公司）
Matteo Bonera, Giulia De
Amicis, Francesco Roveta, Mir
Shahidul Islam
所有航班都飛往倫敦
Tutti i voli portano a Londra
2013 年

出自義大利《閱讀》（La
Lettura）雜誌的視覺化圖像，
描繪的是從世界各地飛往米蘭
（核心位置）的每日航班。城
市與米蘭的距離與每日接駁的
班次成正比（城市之間的聯繫
愈緊密，地圖上的位置就愈
近）。同心圓代表從米蘭飛往
所有國際城市的每日平均直飛
航班數。每個城市圈的大小與
整體機場交通的繁忙程度有關。

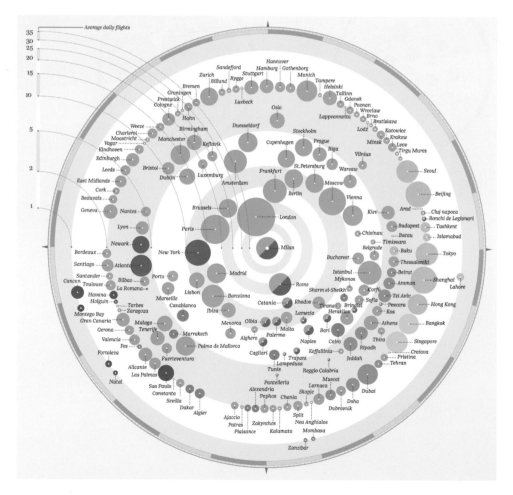

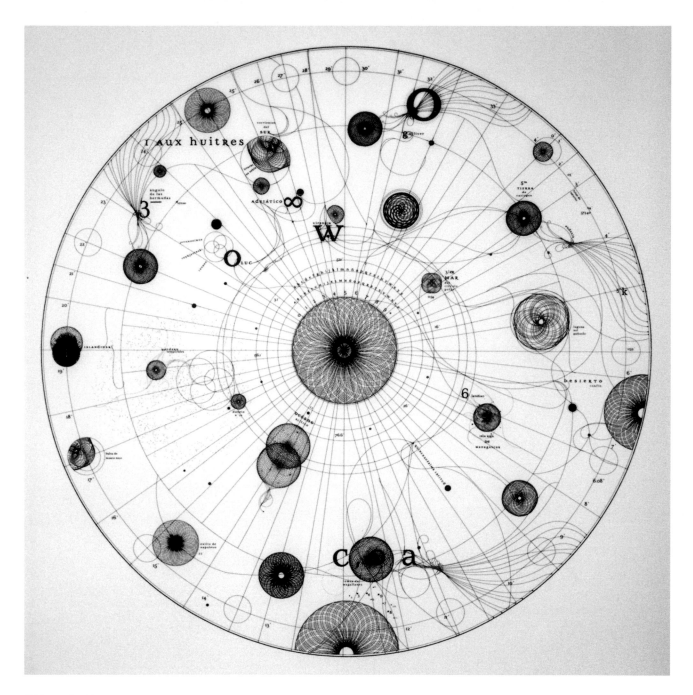

塔妮亞・札爾迪瓦爾
Tania Alvarez Zaldivar
Cartola 字型實例
2010 年

一張地圖的藝術性詮釋，顯示
出 Cartola 這種字型的元素。
Cartola 是為了小點大小的易讀
性而設計的字型，用於地圖中。

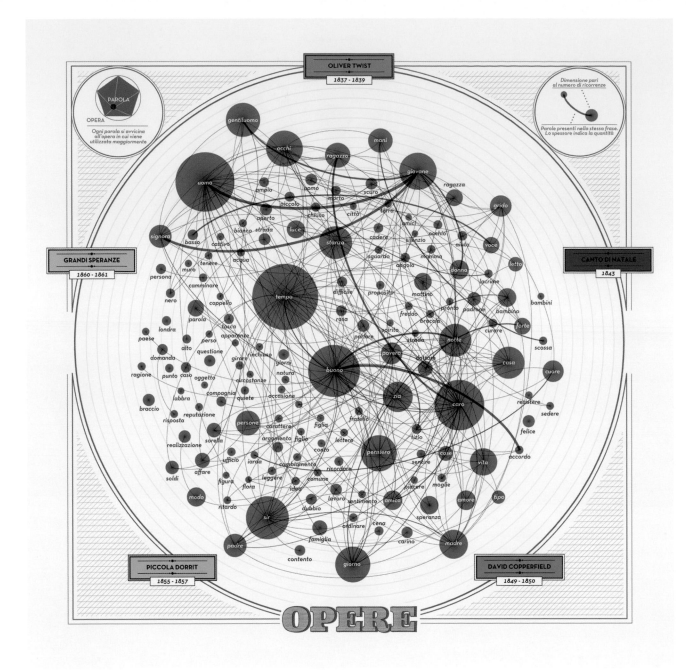

佩萊格里尼、卡維里亞、烏波爾蒂和毛利
（DensityDesign 公司）
Valerio Pellegrini, Giorgio
Caviglia, Giorgio Uboldi,
Michele Mauri
查爾斯·狄更斯
Charles Dickens
2012 年

這張圖將查爾斯·狄更斯最著
名的五部作品分解成一張圖表，
以凸顯出它們之間的語言關係。
單詞的位置與最常使用到的作
品最靠近，氣泡大小與單詞在
所有分析作品中使用的次數成
正比。每條連接線的粗細表示
兩個詞在同一句話中組合使用
的頻率。

托蓋爾・胡塞瓦格
Torgeir Husevaag
會合點 Meeting Points
2011 年

紙上水墨畫，109 x 109 公分。
這張畫是爲了一個在奧斯陸的
展覽創作，在題名〈逃生路線〉
（*Escape Routes*）的音樂陪伴
下，描繪一組穿越未知城市的
步行路徑。彩色圓圈帶代表從
起點（圖的中心）的步行距離
與從 1 分鐘（紅色，靠近中心）
到 60 分鐘（淺藍色，朝向外圍）
的步行時間。

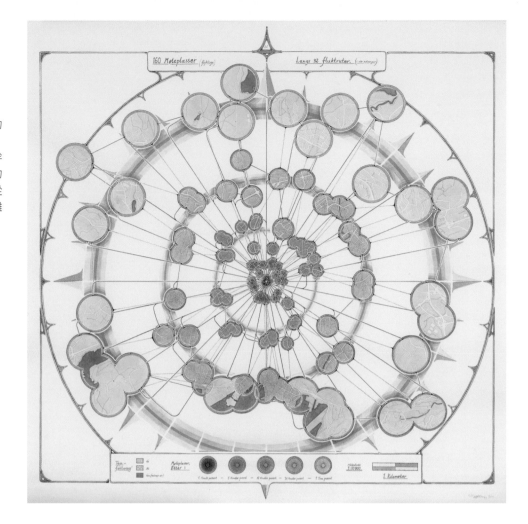

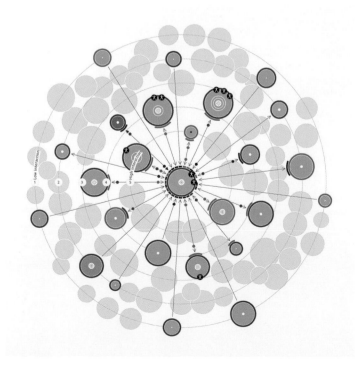

伊莉莎維塔・奧瑞希金納
Elizaveta Oreshkina
亞歷山德・拉里歐諾夫
Alexander Larionov
自我中心網絡圖
The Egocentric Network
Diagram
2010 年

這是將員工工作互動視覺化的
工具。圖表中心的圓圈代表受
評估的員工，其他圓圈代表他
的同事。最重要的聯繫以彩色
圓圈表示，比較不重要的則是
灰色圓圈。

伊萊亞斯・阿什莫爾
Elias Ashmore
不列顛化學劇場
Theatrum Chemicum
Britannicum
1652 年

這幅版畫是代表宇宙的鍊金術
圖表，由曾參加英國內戰的英
國古文物研究者暨鍊金術士伊
萊亞斯・阿什莫爾製作。圖表
中心的四元素周圍有七個球體
與顯示「大小論文機密」的額
外注釋。

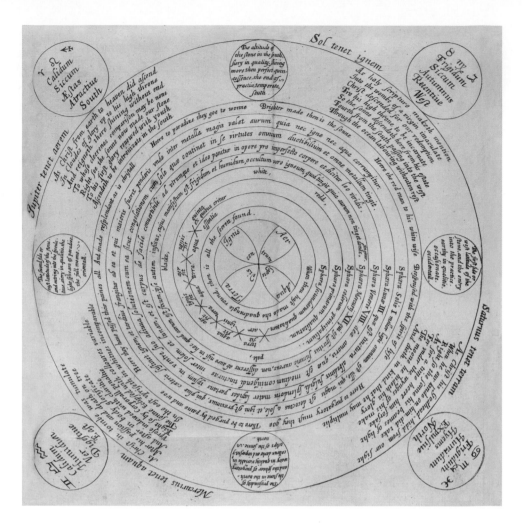

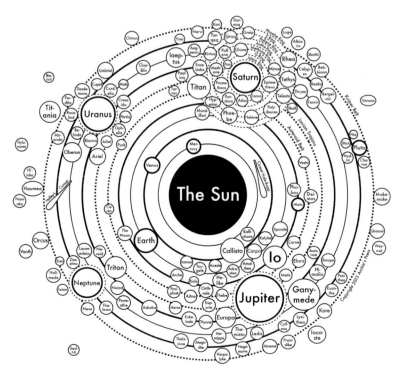

阿奇・阿坎博
Archie Archambault
（Archie's Press 公司）
太陽系 Solar System
2013 年

更新的太陽系圖，其中包括各
種自然衛星、小行星和其他太
空垃圾。

簡・威廉・圖爾普
Jan Willem Tulp
（TULP interactive 公司）
投票結果 Close Votes
2012 年

這是根據 2012 年荷蘭全國選舉
結果製作的互動式視覺化圖像，
比較了各個城市的投票分布，
每個圓圈代表一座城市，圓圈
大小表示人口數。圓圈愈靠近
圖表中心的選定城市，其投票
分布愈相似。

布倫丹・道斯 Brendan Dawes
電子數位城市肖像
EE—Digital City Portraits
2012 年

英格蘭利物浦的數位肖像,透
過分析數百萬數據來決定人們
在三天的時間裡於推特上談論
的話題。在 72 個小時內,以各

種關鍵字如娛樂、天氣與金錢
等搜尋 11 座英國城市的推特數
據。每個圓圈代表 4,320 分鐘
(三天的總分鐘數)的一分鐘,
較舊的條目位於圖像中心。顏
色表示不同主題(例如《舞動
奇蹟》節目以淺藍綠色表示,
利物浦足球隊的史蒂芬・傑拉
德以紅色表示)。

#WAR

格魯布斯、揚克與巴洛格
Wesley Grubbs, Nick Yahnke,
Mladen Balog
科技新時代檔案探索者
The Popular Science Archive Explorer
2011 年

這張圖顯示在 130 年的時間裡，「戰爭」這個字在《科技新時代》（*The Popular Science*）雜誌出現的頻率。每個點代表一期雜誌。大小代表特定關鍵字的頻率，顏色代表每月月刊封面的主要色調。《科技新時代》已將自 1872 年以來的檔案數位化，將 1,563 期雜誌化為可利用的數據。運用這個互動探索者程式，使用者可以檢索任何單詞，了解特定術語在雜誌中出現了多少次。

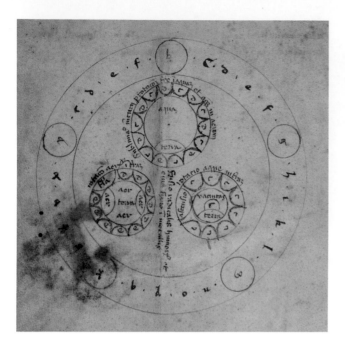

拉蒙・柳利 Ramon Llull
錬金術聖經相關圖表
Figurae Instrumentales Testamenti
約十五世紀

這張圖為一手稿的一部分，詳述許多錬金術過程，作者為拉蒙・柳利，一位具有影響力的馬約卡（Majorcan）哲學家。這張圖顯示元素組成的三個不同類型的世界，它們都位於一個更大的圓裡。

羅伯特・弗拉德 Robert Fludd（右頁）
作為微觀世界的人
Man as Microcosm
1623 年

這幅錬金術版畫出現在英國醫生羅伯特・弗拉德《解剖劇場》（Anatomiae Amphitheatrum）的標題頁。三個大圓和連接它們的三角形顯示出人類世界、精神世界和物質世界之間的聯繫，小圓則為錬金術圖像的文字說明。

安尼拔・巴列特 Annibal Barlet
解析物理的真實有序路徑
Le vray et methodique cours de la physique resolutive
1657 年

這張木刻圖出自一本有關各種錬金術過程的法文書。世界被分成動物、植物、礦物與金屬，以及不同的幾何形狀。

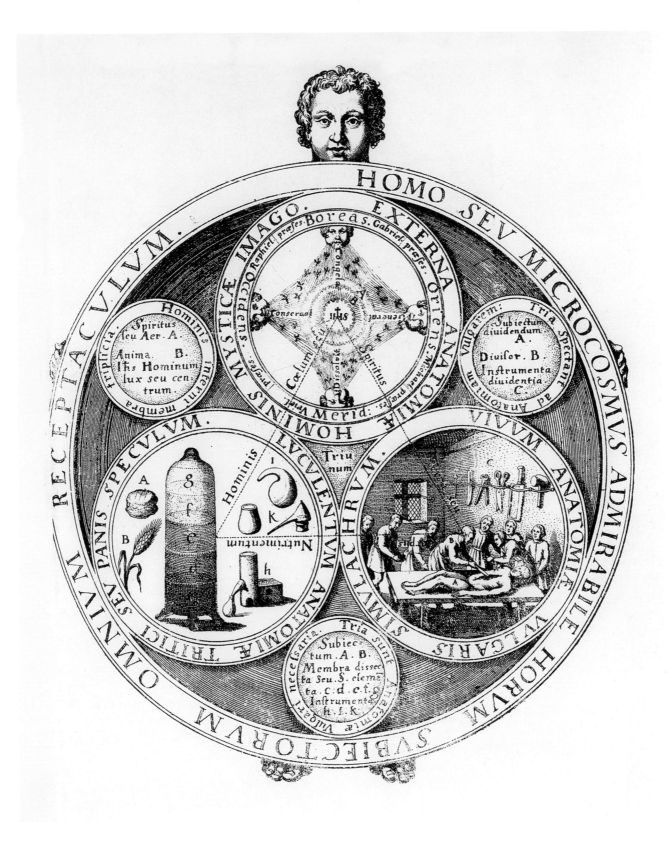

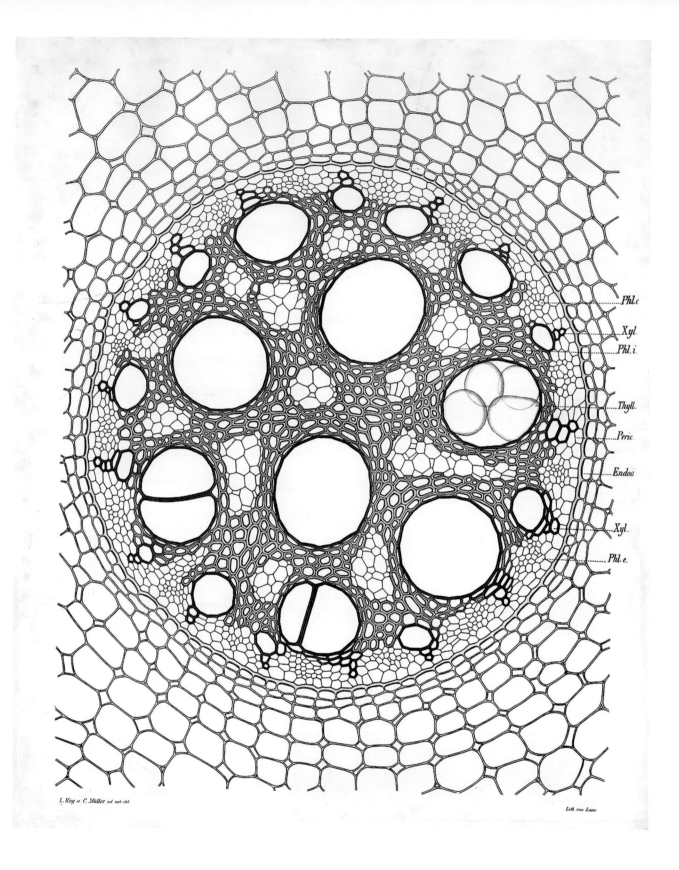

Phl.e

Xyl.

Phl.i.

Thyll.

Peric.

Endod

Xyl.

Phl.e.

L. King et C. Müller ad nat. del.

Lith von Laue

阿諾與卡洛琳娜・多德爾波特
Arnold Dodel-Port
Carolina Dodel-Port（左頁）
單子葉植物 Monocot
1878-83 年

這張圖出自瑞士植物學家阿諾・多德爾波特與其妻子卡洛琳娜製作的植物系統圖輯。它是單子葉植物根部的極端特寫（單子葉植物是一種開花植物，例如草、百合或棕櫚等，其種子只有一個子葉）。

弗朗切斯科・德・柯米特
Francesco De Comité（右圖）
阿波羅尼奧斯墊片
Apollonian Gasket
2012 年

根據阿波羅尼奧斯墊片的設計，阿波羅尼奧斯墊片是一個由三個圓組成的分形，每個圓都與另外兩個圓相切。這種方法通常會在圓內留下很大的空白；藝術家用同樣的演算法填充這些圓，更改一些參數以誘發隨機元素。

弗朗切斯科・德奧拉齊奧
Francesco D'orazio（左圖）
美國銀行 2014 年超級盃的反愛滋宣傳
2014 年

這張視覺化圖像顯示推特帳號如何推動 2014 年募款活動的參與。2014 年，U2 樂團在 iTune 上開放歌曲〈Invisible〉24 小時免費下載；每下載一次，美國銀行就會捐款一美元對抗愛滋病毒與愛滋病。這個活動募捐到超過三百萬美元，主要是因為名人在推特帳號上的支持。這張網路圖顯示在超級盃期間有關募款活動的對話是如何傳遞出去的。每個節點代表一則貼文：藍色節點是推特貼文，黃色節點是推特轉貼。大小代表該推特貼文所產生的可見度。

弗朗切斯科・德奧拉齊奧
Francesco D'orazio
影片如何造成轟動：多芬形象廣告「真正的美」（觀眾網絡）
How Video Goes Viral:
Dove's "Real Beauty
Sketches" (Audience
Network)
2013 年

這張圖表現的是許多推特社群分享多芬形象廣告「真正的美」的情形。它檢查共同連結的密度，藉此顯示分享影片的使用者如何在推特上互相連接，以及影片觀眾的社群數量。每個節點代表一個使用者；節點顏色代表使用者所屬社群，節點大小代表使用者多靠近該社群核心。

凱・韋澤爾 Kai Wetzel
鵝卵石
2003 年

率先使用嵌套式圓形樹狀圖結構來將層級系統視覺化的現代專案。這裡將這種方法用在數位圖像的嵌套目錄；圖像本身顯示在每個圓圈裡。

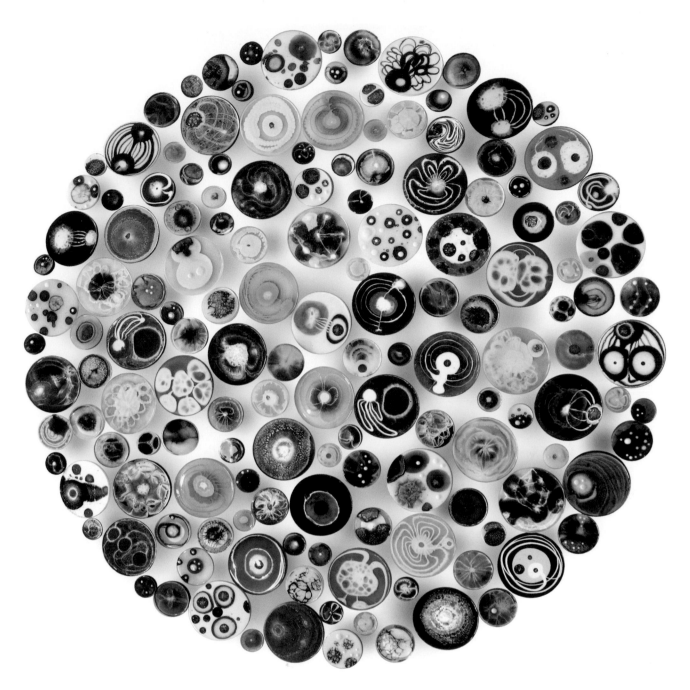

克拉麗・萊斯 Klari Reis
疑病症 Hypochondriac
2009 年迄今

這張圖是一個以 150 個上漆的培養皿做成的裝置藝術，大小為 152.4 x 152.4 公分，描繪病毒、內臟與藥物和人體反應的電子顯微鏡圖像。生物學啟發了藝術家克拉麗・萊斯，讓她運用具有反射性的環氧聚合物在培養皿內創作這些繪畫。

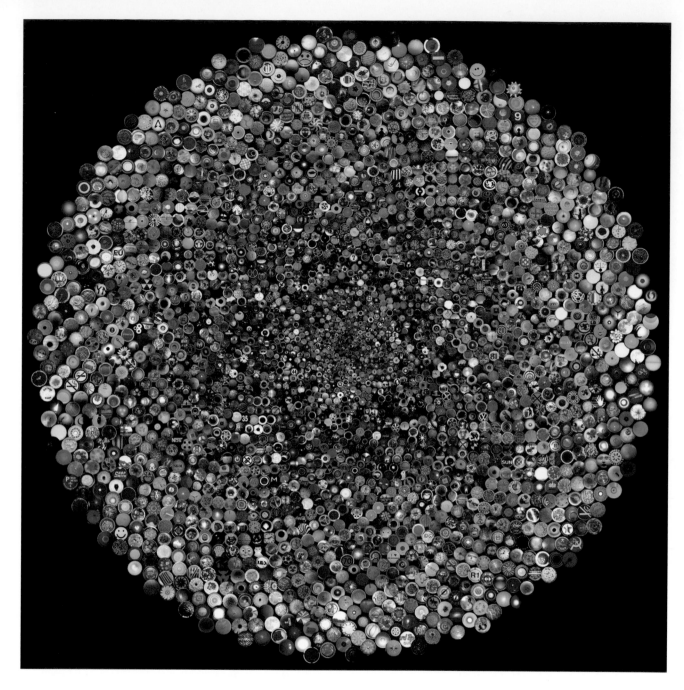

吉姆・邦加納 Jim Bumgardner
方圓馬賽克
Squared Circle Mosaic
2005 年

這是一張電腦生成的馬賽克圖，使用 2005 年 Flickr 照片群集「方圓」的所有照片製成。「方圓」集結了所有圓形物品的圖像，從下水道出入孔到貼紙都包括在內。截至 2016 年初，這個照片群集已有超過十六萬張照片。這張圖的布局遵循費氏數列葉序，這種葉序是自然界中隨處可見的常見模式，從花頭到松果上都可以看到。在圖片中央是低飽和度的圖像，高飽和度圖像比較大且排列愈形朝外。

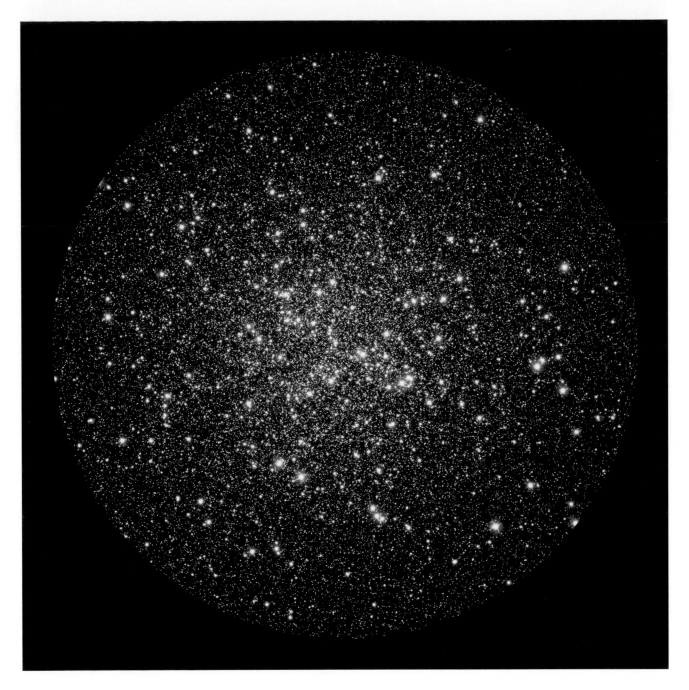

哈伯太空望遠鏡（美國國家航空暨太空總署／歐洲太空總署）
Hubble Space Telescope (NASA/ESA)
M13 球狀星團
1999-2006 年

M13 球狀星團的合成照片，這個球狀星團為環繞銀河系的 150 個已知球狀星團之一。這個球狀星團包含超過十萬顆恆星，距離約 25,000 光年，直徑為 150 光年。最亮的恆星為古老的紅巨星，它們是瀕臨死亡的恆星，其大小與亮度因為氫的熱核融合朝向大氣與外殼運動而大幅度增加。這張圖以 1999 年 11 月、2000 年 4 月、2005 年 8 月與 2006 年 4 月拍攝的照片所合成。

divided, according to the theoretical plan, into about sixty-four cells; and making due allowance for the changes which mutual tensions and tractions bring about, increasing in complexity with each succeeding stage, we can see, even at this advanced and

Fig. 242. Theoretical arrangement of successive partitions in a discoid cell; for comparison with Figs. 230 and 241.

complicated stage, a very considerable resemblance between the actual picture and the diagram which we have here constructed in obedience to a few simple rules.

Fig. 243. Theoretical division of a discoid cell into sixty-four chambers: no allowance being made for the mutual tractions of the cell-walls.

In like manner, in the annexed figures representing sections through a young embryo of a moss, we have little difficulty in discerning the successive stages which must have intervened between the two stages shewn: so as to lead from the just divided or dividing quadrants (*a*), to the stage (*b*) in which a well-marked epidermal

again peculiar, and is probably rare, but it is included under the cases considered on p. 491, in which the cells are not in complete fluid contact but are separated by little droplets of extraneous matter; it needs no further comment. But the other four cases are beautiful diagrams of space-partitioning, similar to those we have just been considering, but so exquisitely clear that they need no modification, no "touching-up," to exhibit their mathematical regularity. It will easily be recognised that in Fig. 256, 1 and 2,

Fig. 256. Various modes of grouping of eight cells, at the dorsal or epiblastic pole of the frog's egg. After Rauber.

we have the arrangements corresponding to *l* and *g*, and in 3 and 4 to *c* in our table on p. 598. One thing stands out as very certain indeed: that the elementary diagram of the frog's segmenting egg given in textbooks of embryology—in which the cells are depicted as uniformly symmetrical and more or less quadrangular bodies—is entirely inaccurate and grossly misleading*.

* Cf. Rauber, Neue Grundlegungen z. K. der Zelle, *Morphol. Jahrb.* VIII, p. 273, 1883: "Ich betone noch, dass unter meinen Figuren diejenige gar nicht enthalten ist, welche zum Typus der Batrachierfurchung gehörig am meisten bekannt ist....Es haben so ausgezeichnete Beobachter sie als vorhanden beschrieben, dass es mir nicht einfallen kann, sie überhaupt nicht anzuerkennen." See also O. Hertwig, Ueber den Werth d. erste Furchungszelle für die Organbildung des Embryo, *Arch. f. Anat.* XLIII, 1893; here O. Hertwig maintains that there is no such thing as "cellular homology."

達西・溫特沃斯・湯普森
D'Arcy Wentworth Thompson
生長與形態的圖表
Figures from On Growth and Form
1945 年

這裡有兩張圖：盤狀細胞連續分區的理論排列，以及青蛙卵背部八個細胞的排列。達西・溫特沃斯・湯普森是蘇格蘭生物學家暨數學家，在生物過程的數學表示、處理與建模方面可謂先鋒。他的作品《生長與形態》（*On Growth and Form*）初版於 1917 年，爲以科學方式解釋動植物身上如何形成模式的做法奠定基礎，影響深遠。

克拉麗・萊斯 Klari Reis
培養皿畫的細節
Petri Projects
2009 年迄今

這張圖是一系列作品中的一幅，
藝術家每天在培養皿裡畫一幅
畫，藉此回顧顯微鏡底下的細
胞圖像。這個系列探討了藝術
與科學之間的界限。

DNA
Maintenance

Signal
Transduction

Folding,
Sorting and
Degradation

Signaling
Molecules
and
Interaction

Nervous
System

Development

Excretory
System

Translation

Transcription

Metabolic
Diseases

Circulatory
System

Immune
System

Infectious
Diseases

Cancers

Sensory
System

Neurodegenerative
Diseases

Endocrine
System

Digestive
System

Central
Carbon
Metabolism

Other
Enzymes

Cell Growth
and Death

Cell
Communication

Biosynthesis

Membrane
transport

Vesicular
Transport

Cytoskeleton

Energy
metabolism

利伯邁斯特、諾爾、大衛、弗
拉姆霍茲、米羅、里德爾、梅
蘭、舒勒與伯恩哈特
Wolfram Liebermeister, Elad
Noor, Dan David, Avi Flamholz,
Ron Milo, Katharina Riedel,
Henry Mehlan, Julia Schüler,
Jörg Bernhardt
實驗老鼠蛋白質組圖
Lab Mouse Proteomap
2014 年

這是一張圓形的沃羅諾伊樹狀
圖，描繪老鼠體內不同組織的
蛋白質含量，組織按其功能分
類。每個多邊形（聚類）的大
小顯示其蛋白質的豐富度，功
能相關的蛋白質使用相似色調、
亮度與飽和度的顏色來表現。

邁爾、史密特－科普林與伯恩
哈特
Tanja Verena Maier, Philippe
Schmitt-Kopplin, Jörg
Bernhardt
腸道微生物群落
Gut microbiome
2014 年

這是張圓形的沃羅諾伊樹狀
圖，顯示出人類腸道的操作分
類單位（operational taxonomic
units，OTUs），也就是指透
過 DNA 定序辨識出的菌種或菌
群。

Brazil
3.15%

Italy
2.88%

Russia
2.49%

Turkey
1.08%

India
2.74%

Germany
5.17%

United
Kingdom
3.94%

Spain
1.88%

South
Korea
1.9%

Australia
1.93%

Japan
6.18%

France
3.81%

Sweden
0.75%

Belgium
0.71%

Mexico
1.72%

Poland
0.74%

China
13.9%

Indonesia
1.19%

Canada
2.39%

Saudi
Arabia
1.01%

Netherlands
1.16%

Rest of
the World
8.80%

United States
23.32%

Norway
0.68%

Switzerland
0.95%

Austria
0.58%

Argentina
0.60%

UAE 0.56%

Iran 0.54%

Taiwan
0.68%

South Africa
0.46%

Thailand
0.51%

Greece
0.33%

Denmark
0.46%

Colombia
0.54%

Venezuela
0.28%

Howmuch.net 網站
世界各地區經濟概況
2015 年

這張沃羅諾伊樹狀圖以名目國
內生產毛額來表現各國經濟的
相對規模：面積愈大，經濟規

模愈大。每個國家所占區域又
再細分成三個部門：服務（深
色）、工業（中間色調），以
及農業（淺色）。數據來自美
國中央情報局的《世界概況》
（*World Factbook*）。

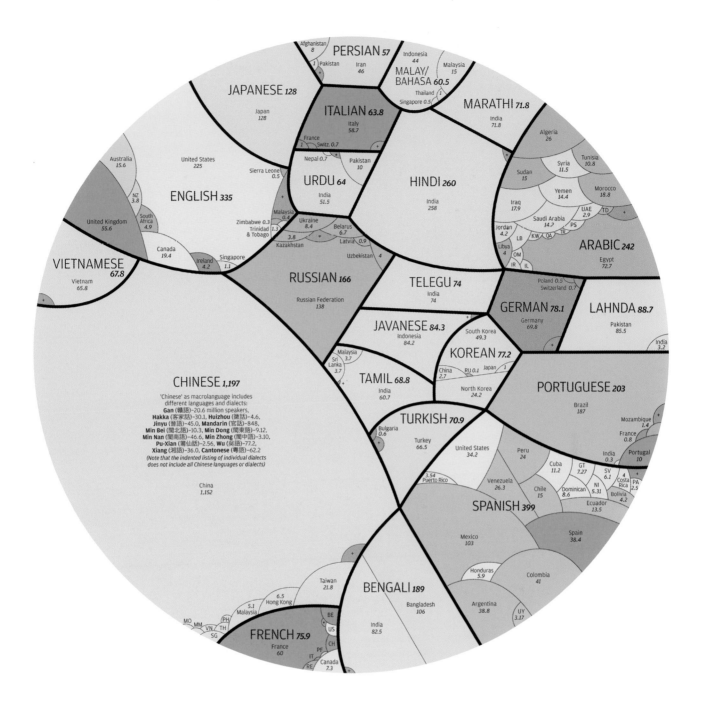

阿貝爾托·盧卡斯·羅培茲

Alberto Lucas López

語言世界

2015 年

這張圖描繪的是當今世界上 41
億人使用的 23 種母語。每種語
言都由一個黑色邊界的空間來
表示，空間大小根據母語人士
的總人數而定，然後再細分成
使用該語言的不同國家。每個
國家的顏色表示它所屬的大陸
區域，藉此顯示出個別語言如
何在全球不同地區扎根：北美
（黃色）、南美（藍色）、西
歐（紅色）、東歐（棕色）、
中東（薄荷綠）、非洲（橄欖
綠）、主要亞洲地區（橘色）、
小亞細亞（米色）、大洋洲（鮭
魚紅）。數字表示各國或各語
言的母語人士數量（單位爲百
萬）。

奥立佛・杜森 Oliver Deussen
Eclipse 軟體的沃羅諾伊樹狀圖
Eclipse Voronoi treemap
2010 年

這張沃羅諾伊樹狀圖顯示了多
語軟體開發系統 Eclipse 的文件
層次架構，其中包括 15,000 個
分類。

斯坦尼斯洛・奧辛斯基
Stanislaw Osiński
達維德・韋斯 Dawid Weiss
（Carrot 文檔聚類分析平臺）
泡沫樹狀圖：金融時報全球
500 強沃羅諾伊樹狀圖
Foam Tree: FT500 US
Voronoi Treemap
2015 年

使用 JavaScript 樹狀圖視覺化
圖庫 FoamTree（泡沫樹狀圖）
製作的互動循環式沃羅諾伊樹
狀圖。這張圖描繪英國《金融
時報》列出 2015 年全球最大公
司的排名。公司按部門分類，
如銀行部門與零售部門等；每
個單元的大小反映出市場價值，
讓人很容易就會注意到蘋果、
埃克森美孚、谷歌與沃爾瑪等
公司。顏色代表每個公司總部
所在的國家，其中最突出的是
美國（紅色）、中國與日本（紫
色），以及英國與瑞士（綠色）。

斯坦尼斯洛・奧辛斯基
Stanislaw Osiński
達維德・韋斯
Dawid Weiss
（Carrot 文檔聚類分析平臺）
泡沫樹狀圖：金融時報全球
500 強沃羅諾伊樹狀圖
2015 年

這個互動式沃羅諾伊樹狀圖描
繪美國最大的公司。顏色代表
員工流動率，紅色為最高，淺
藍色為最低（沃爾瑪顯然在這
方面最為突出）。

地圖和藍圖

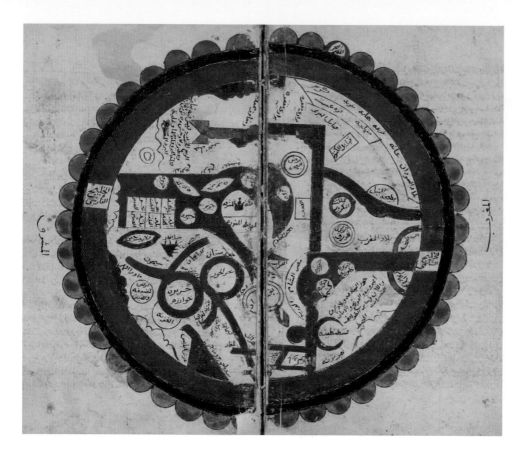

伊本・瓦爾迪 Sirāj al-Dīn Abū Hafs 'Umar Ibn al-Wardī
奇蹟的完美明珠與非凡事物的珍珠
The Perfect Pearl of Wonders and the Precious Pearl of Extraordinary Things
1632 年

十七世紀阿拉伯圓形地圖，顯示被海包圍的世界。這些古老穆斯林文化傳說中的山峰代表已知世界的盡頭，在這裡以半圓形表示。地圖上有麥加、麥地那、君士坦丁堡（現在的伊斯坦堡，以紅色新月狀表示），以及巴格達等地。

聖依西多祿 Isidore of Seville
TO 地圖
十二世紀

聖依西多祿是一位七世紀的西班牙主教，他主要的學術著作為《詞源》（*Etymologiae*），是中世紀流傳最廣的百科全書之一。在超過一千多年的時間裡，這本書被無數作家轉載、編輯與複製。這張經典的 TO 地圖詳細顯示了十二世紀的世界：大寫字母 T 代表地中海，紅海從 T 的上方向外彎曲，尼羅河是從圓圈右側一直連到地中海的黑線，左下方的一排橢圓形為庇里牛斯山。地圖上也標示了迦太基、衣索比亞、利比亞、茅利塔尼亞與海格力斯之柱。

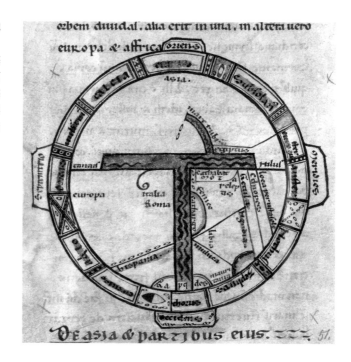

作者不詳
伊斯蘭世界地圖
十八世紀

這是一張南方位於上側、西方位於右側的世界地圖。印度洋和紅海在左邊，中國、印度與伊朗標示在右邊的框框裡。圖中也標示了地中海，以及羅馬與君士坦丁堡（今伊斯坦堡）的位置。尼羅河從地中海東部流向一個大圓，表示它發源於非洲。

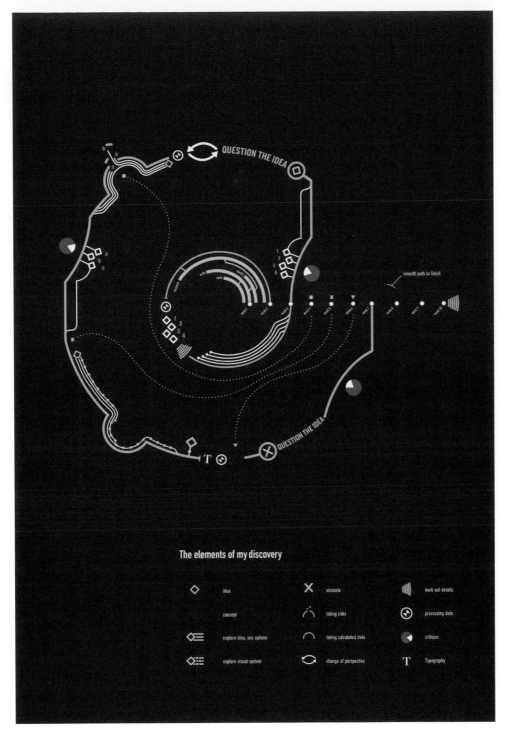

The elements of my discovery

◇ idea ✕ obstacle ⫿⫿ work out details

concept taking risks ⊕ processing data

◇◈ explore idea, see options taking calculated risks ◑ critique

◇◈ explore visual system change of perspective T Typography

梅利克 · 圖爾古特
Melike Turgut
流程訊息圖
Process Infograph
2011 年

這張圖表現的是設計師的創作
過程。圖爾古特創造了一張連
鎖圖像,藉此解釋解決設計問
題時不同階段之間的關係,圖
上的符號表示不同的策略如「探
討視覺系統」、「承擔計算風
險」與「視角變化」。

馬克 · 舍菲德 Mark R Shepherd
(左頁)
悲傷地圖 Map of Sorrow
2012 年

這張數位拼貼傳達出藝術家馬
克 · 舍菲德的情感精神旅程。

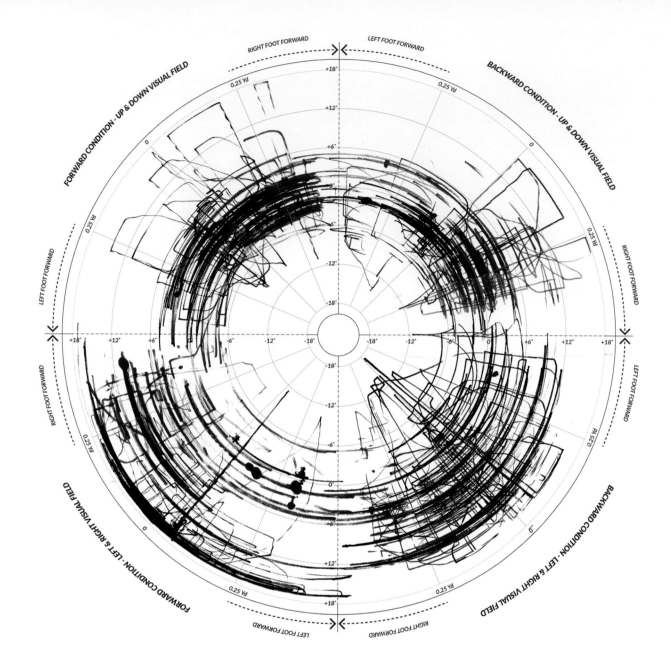

韓志洙 Ji Soo Han
保羅・奧爾斯比 Paul Ornsby
情境主義繪圖裝置
Situationist Drawing Device
2010 年

由背包大小的機械裝置製成的
圖表，這個裝置是使用者「繪
製」其景觀體驗的一種獨特方
式。身體運動觸發裝置在繪圖
板上做記號，如上圖所示。每
張圖都是獨一無二的，能提供
參訪地點的記憶地圖。

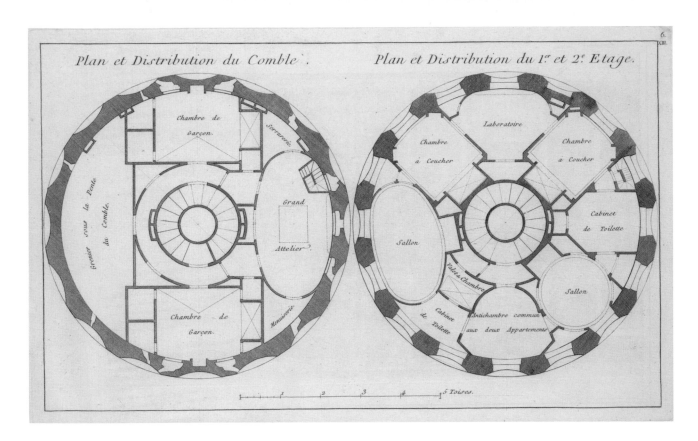

喬治路易斯・勒魯
George-Louis Le Rouge
作者住家樓層平面圖
Coupe pour la lauteur des
planchers
1776-90 年

這張圖顯示作者住家三個樓層
的規劃，分別是閣樓（左）、
一樓和二樓（右）。喬治路易
斯・勒魯為法國路易十五世的
建築師、製圖家與地理工程師。
他曾出版一本影響深遠的園藝
著作，導致當時英國正在發展
的英漢園林設計風格普及化。

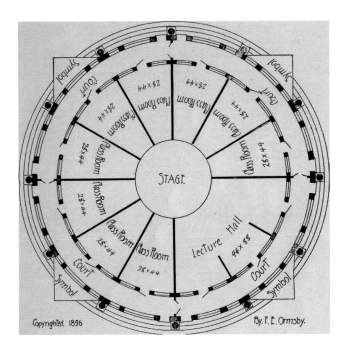

法蘭克・厄爾・歐姆斯比
Frank Earl Ormsby
金字塔立方體大學一樓平面圖
1919 年

這是出自法蘭克・歐姆斯比《聖
人對視覺特徵的判斷關鍵》
（*The Sage's Key to Character
at Sight*）的建築圖面。歐姆斯
比是神祕主義專家，他發現了
太陽磁學的「科學」，一門將
天文學應用於醫學的假科學。
他曾試圖在芝加哥設立金字塔
立 方 體 大 學（Pyramid-Cube
University），向相信的人傳授
其神祕學研究。

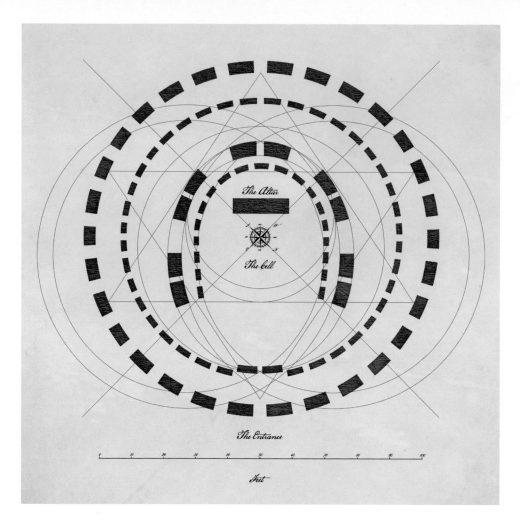

麥可·波克納 Michael Paukner
再現巨石陣
Stonehenge Rebuilt
2009 年

這張圖是巨石陣原始規劃的再
現圖。澳洲平面設計師麥可·
波克納重新想像了現已爲廢墟
的原址：外圈的上半部幾乎完
全成了廢墟，第二個內圈已不
復存在，最內圈的橢圓是一團
混亂，特別是右側。

阿爾布雷希特·杜勒
Albrecht Dürer
防禦工事規劃
1527 年

德國畫家暨版畫製作者阿爾布
雷希特·杜勒的平面圖，出自
《關於城鎮、城堡與小城市之
防禦工事的若干說明》（*Etliche
Vnderricht zu Befestigung der
Stett Schloss vnd Flecken*）。
杜勒以木刻和雕刻聞名，不過
他也寫了這篇有關防禦工事的
專文，向國王與親王提出建築
方法的建議，讓他們能抵禦新
興的軍事技術。如圖所示，裡
面包括各種規劃的平面圖、剖
面圖和立面圖，這些規劃能提
高牆壁與城垛的安全性。

塞德里克・基弗 Cedric Kiefer
（onformative 公司）
萬寶龍生成性藝術品
Montblanc Generative
Artwork
2011 年

這張圖屬於一件生成性藝術品
的一部分，該作品的創作旨在
運用射擊尺寸、材料、外殼類
型與最終使用者等數據來將一
只萬寶龍手錶的特徵視覺化。
圖中細線構成的網絡反映出手
錶裝置的精細。

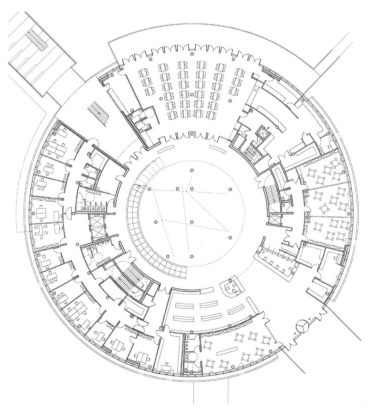

伯納德・屈米建築師事務所
Bernard Tschumi Architects
阿萊西亞博物館平面圖
Plan of Alesia Museum
2012 年

這是法國阿利斯聖蘭一間博物
館的一樓平面圖。伯納德・屈
米建築師事務所設計的結構呼
應了過去曾經佇立此地的圓形
城垛與土木防禦工事。圓柱形
的設計也讓人能一覽博物館所
在之山谷的全景。

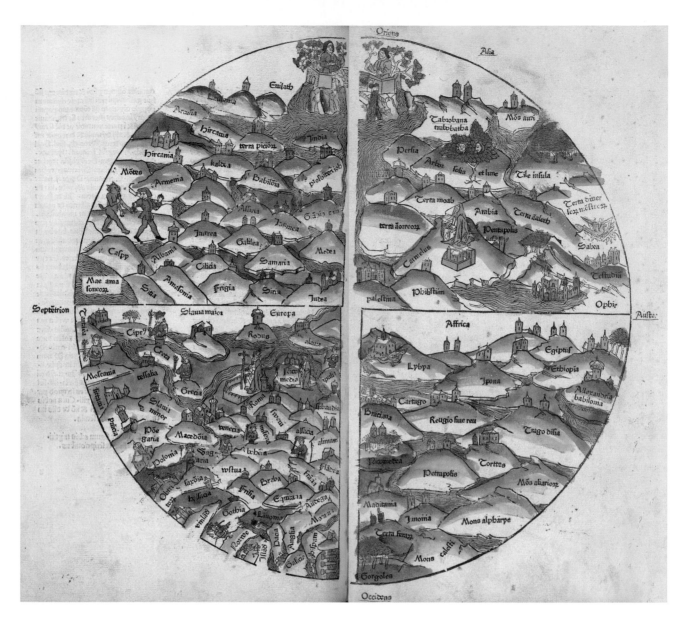

約翰內斯・德・薩科羅波斯科
Johannes de Sacrobosco
安東尼・阿斯卡姆（左頁）
Anthony Askham（左頁）
中世紀城市地圖
1526-27 年

這是以網格繪製的圓形地圖，
顯示的是一城市的細節，尤其
強調宗教建築。約翰內斯・德
・薩科羅波斯科的《球體》（*De
Sphaera*）是一本廣受歡迎的天
文指南，直到文藝復興時期，
再版超過八十次。這個版本由
英國占星家安東尼・阿斯卡姆
補充，包含 19 張地圖。

盧卡斯・布蘭迪斯
Lucas Brandis
世界地圖
1475 年

這是出自《初學者手冊》
（*Rudimentum Novitiorum*）的
世界地圖，根據 TO 地圖從大
陸劃分的角度來顯示已知世界：
亞洲位於上方的兩個象限，歐
洲與非洲在下方。天堂位於遠
東地區，四條源自伊甸園（上
方中央）的河流流過地球。聖
地位於地圖中心，海格力斯之
柱位於底部。這張圖不是為了
精確的地理導航；上面也包括
出現在聖經歷史、古典時期和
希臘神話的地方。

Salottobuono 建築工作室、
Yellowoffice 設計工作室
讓—貝努瓦・韋蒂拉爾
Jean-Benoit Vetillard
夢見米蘭 Dreaming Milano
2009 年

這是義大利國鐵針對目前廢棄
的鐵路基礎設施提出的再造計
畫。圖中規劃了一個新的社區，
至 2015 年可以吸引 25,000 位
居民到此定居，模糊城市的分
區與界限。

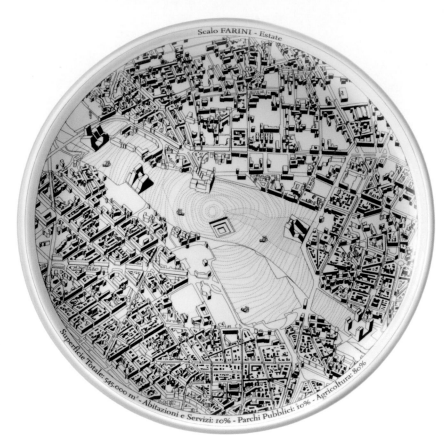

皮爾森洛伊德設計工作室
（PearsonLloyd）
fwdesign 設計工作室
City ID 設計工作室
**巴斯與東北薩默塞特的尋路與
標識策略**
**Wayfinding and signage
strategy for Bath and
Northeast Somerset**
2009 年

這張地圖顯示英國古城巴斯的
尋路資訊系統。

卡洛斯・羅莫・梅爾加
Carlos Romo Melgar
（C31913 設計工作室）
宇宙誌 Cosmographies
2010 年

這張圖屬於一個受到中世紀製
圖家啟發的系列圓形地圖，描
繪的是設計師卡洛斯・羅莫・
梅爾加在地理與情感方面對馬
德里這座城市的個人體驗。圓
形中央包含的通常是比較複雜
且個人的體驗；朝向邊界的則
是他感覺不到關聯性的事件與
地點。

阿奇・阿坎博
Archie Archambault
（Archie's Press 公司）
舊金山
2013 年

這是描繪舊金山地標的地圖，
並沒有包含精確的地理細節，
讓使用者藉此感受城市氛圍。
圓圈用來描繪比例，以及創造
出連貫的視覺語彙，讓資訊更
容易閱讀。阿坎博製作這些地
圖，是為了終止人們對全球衛
星定位系統技術的過度依賴，
目的是再次喚起「心中的地
圖」。

約翰・艾迪 John H. Eddy

紐約市方圓 30 英里的地圖

1811 年

這是紐約市與周邊地區最完整
也最準確的早期地圖之一。它
往北延伸到柏油村，往南到紐
澤西的蒙茅斯縣，往西到紐澤
西的薩默塞特，往東到紐約長
島的蘇福克郡。

作者不詳

安德烈亞・畢安可的古代世界地圖

Planisferio antico di Andrea Bianco

1788 年

威尼斯圓形世界地圖，以中世紀製圖學的典型做法，將耶路撒冷置於地圖中心。除了描繪歐洲城市以外，還標記了幾個神話之地，如地圖底部的安提利亞幻影島，也被稱爲七城之島，以及桑布蘭登與聖經中的歌革和瑪各。這幅圖以 1436 年義大利製圖家安德烈亞・畢安可（Andrea Bianco）的原稿爲基礎來繪製，保存於義大利聖馬可圖書館。

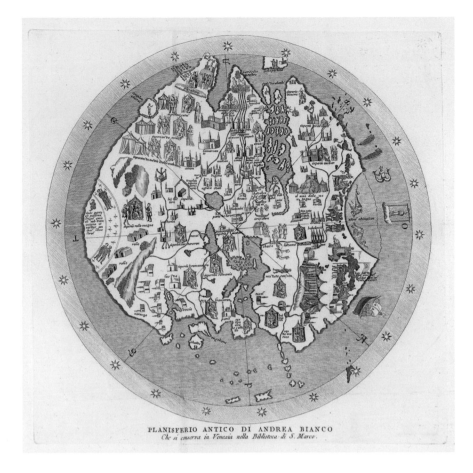

PLANISFERIO ANTICO DI ANDREA BIANCO
Che si conserva in Venezia nella Biblioteca di S. Marco.

作者不詳

世界地圖

十九世紀

這是傳統朝鮮地圖的複本（最初製作於十六世紀左右），地圖以朝鮮半島爲中心，毗鄰中國、日本、琉球群島，周圍環繞著一圈存在於神話中的土地。

夏儂‧蘭金 Shannon Rankin
北方定居點
Settlement North
2010 年

地圖，材料爲壓克力顏料、黏
合劑與紙。51 x 51 公分。

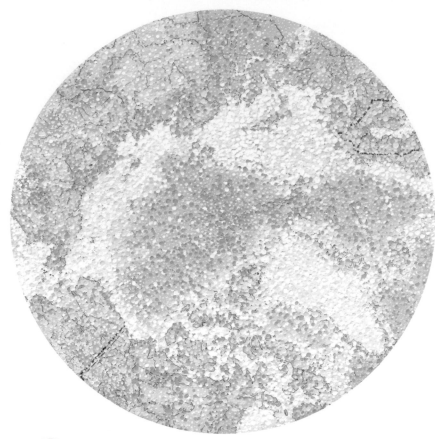

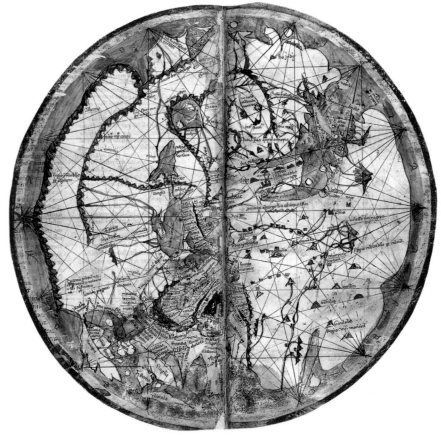

皮埃特羅‧威斯康特
Pietro Vesconte
世界地圖 Mappa mundi
1320 年

地圖的東方在上方，海洋以綠
色表示，陸地爲白色。皮埃特
羅‧威斯康特是熱那亞製圖師
暨地理學家，他的世界地圖在
當時被認爲是最精確的地圖。

美國地質調查局
US Geological Survey
金星地質圖
Geologic map of Venus
1989 年

金星北半球的一部分地圖。顏
色對應到地表特徵,包括火山
(淺紅色與粉紅色)、山脈與
山脊(紫色、綠色與藍色),
以及平原(黃色與淺綠色)。

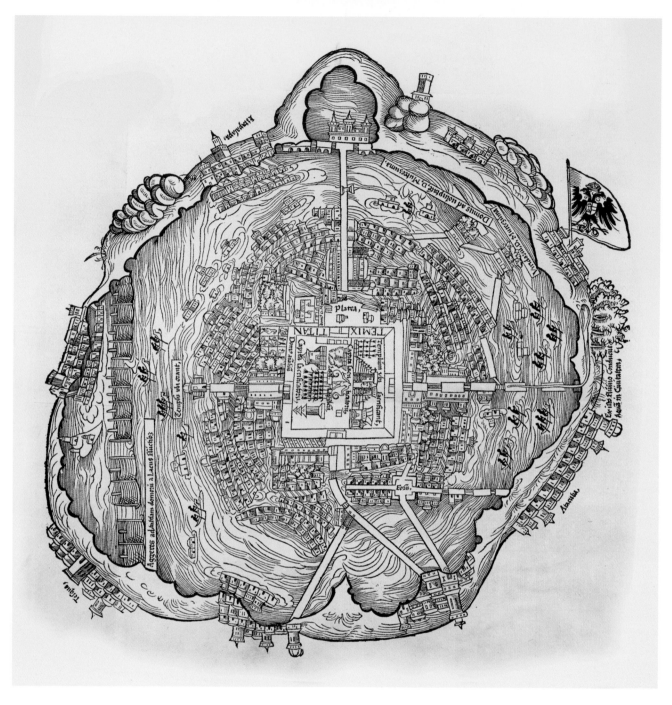

埃爾南・科爾特斯

Hernán Cortés

特諾奇提特蘭地圖

Map of Tenochtitlán

1524 年

阿茲特克帝國首都在歐洲的第一張示意圖。埃爾南・科爾特斯是西班牙探險家，他促成了

阿茲特克帝國的瓦解，讓現今大部分墨西哥地區成為西班牙的領地。這幅木刻圖出現在一份手稿中，伴有詳細說明入侵情形的信件。如圖所示，城市建造在湖中的一座小島上，以一系列堤道與鄰近城市相連接。中央廣場上有寺廟建築群，也是城市中最主要的建築。

沃特・范布倫
Wouter van Buuren
無題
2009 年

照片，120 x 120 公 分，2009
年八月攝於上海一座摩天大樓
的屋頂。

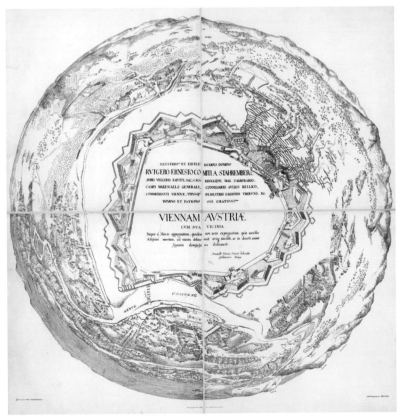

艾伯特・卡梅西納
Albert Camesina
海因里希・施密特
Heinrich Schmidt
奧地利維也納與鄰近地區
Viennam Austriae cum Sua
Vicinia
1864 年

這是為紀念 1683 年維也納戰爭
而出版的地圖，該戰役發生在
奧圖曼帝國攻下該城兩個月以
後。奧地利與歐洲軍隊的勝利
被視為早期現代歐洲的轉捩點，
也是奧圖曼帝國由盛轉衰的關
鍵。城市的防禦工事在內環清
晰可見，周圍是維也納的鄉村
地區。

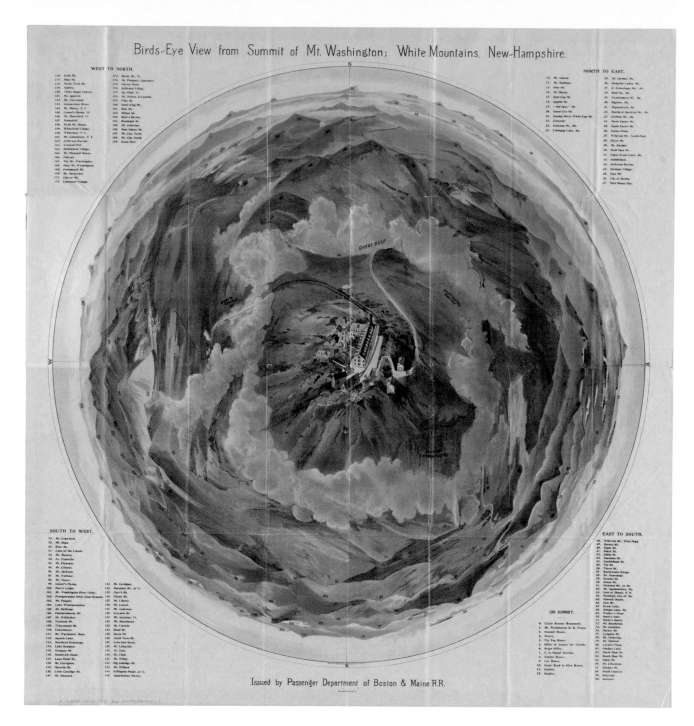

波士頓暨緬因鐵路公司
Boston and Maine Railroad
華盛頓山山頂鳥瞰圖：
新罕布夏州白山
**Bird's-Eye View from Summit
of Mt. Washington; White
Mountains, New-Hampshire**
1902 年

繪畫，71 x 67 公分。

皮耶·古斯塔夫森
Pier Gustafson
黎街 21 號周圍
2009 年

筆墨畫。麻薩諸塞州劍橋市的
一間房子與其周圍地區的鳥瞰
圖。在這張手繪地圖中，我們
可以看到哈佛大學划船隊的成
員、查爾斯河上的帆船、從芬
威球場打出去的全壘打，以及
一對沿著哈佛橋慢跑的夫婦。

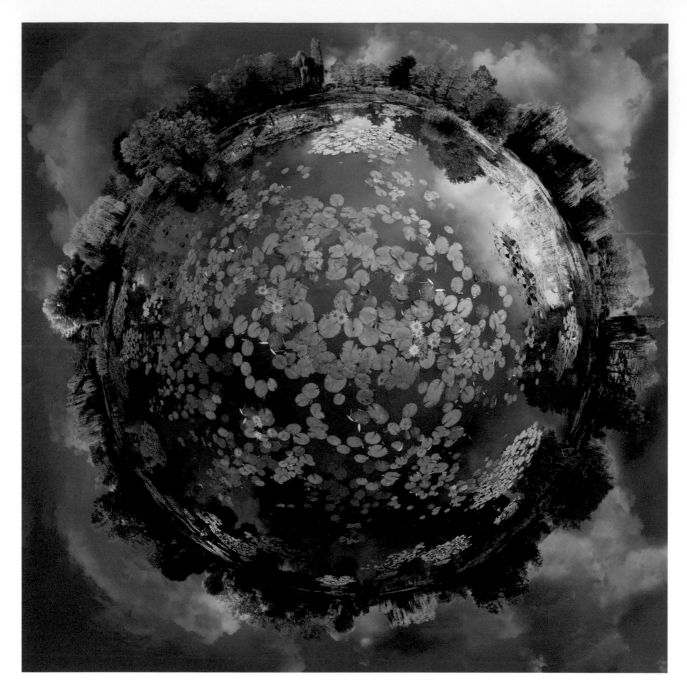

凱薩琳・尼爾森
Catherine Nelson
莫內花園 Monet's Garden
2010 年

照片，150 x 150 公分，出自澳洲視覺藝術家凱薩琳・尼爾森創作的數位虛擬地球系列「未來的記憶」（*Future Memories*）。系列中的圖像都有讓人回味無窮的標題，如〈根特的冬天〉（*Ghent Winter*）與〈布爾哥延之春二號〉（*Bourgoyen Spring* II）等，描繪不同季節與不同天氣條件的景象。

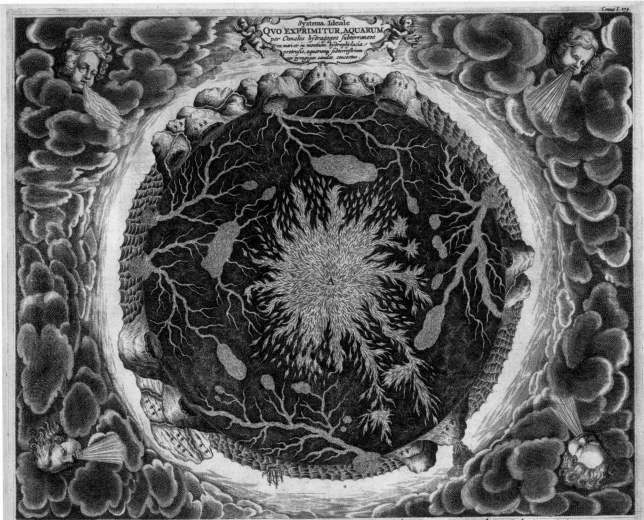

Systema. Ideale
QVO EXPRIMITUR AQUARUM
per Canales hydragogos subterraneos
ex mari et in montium hydrophylacia
protrusio, aquarumq subterrestrium
per pyragogos canales concoctus

ignis centralis A, undiqs et undiqs per pyragogos canales ex-halationes spiri'us qs igneos diffundit; hos hydrophylacijs impactos, partim in thermas disponit partim in vapores attenuat;
qui concavorum antrorum fornicibus illisi, frigore loci condensati in aquas deniqs resoluti fontes rivoqs generant: partim in alijs diversorum mineralium succis foetas matrices
derivati in metallica corpora coalescunt, aut in novam combustibilis materiae foeturam ad ignis nutrimentum destinantur. Vides hic quoqs quomodo Mare ventis et aeris pressura,
vel aestu motum, aquas per subterraneos cuniculos in altissima montium hydrophylacia ejaculetur. Sed Figura te melius docebit omnia, quam ego fusioribus verbis non explicarim.
Vides quoqs Subterraneum Orbem, in extima superficie terrae mare camposqs subsequi, et hae aerem, uti schema docet; Reliqua exactius ex ipsa operis descriptione et ratiocinio patebunt—

阿塔納斯・珂雪

Athanasius Kircher

地下含水層

**Systema Ideale Quo
Exprimitur Aquarum**

1668 年

這張圖透過地底充滿岩漿的火室來表現火相互連接的關係。《地下世界十二書》（*Mundus Subterraneus in XII Libros Digestus*）是描述地球地理學的科學教科書，由德國博學家阿塔納斯・珂雪撰寫。在這張圖中，中央的大型火室是地獄（在當時地心模型中距離天堂最遠的點），周圍是煉獄。火山沿著地球外殼分布，能提供空氣，也是火焰煙霧的出口，旁邊的山脈則爲這個系統提供了安全的骨架結構。

Den Aardkloot van water ontbloot, na twee zyden aante sien.

湯瑪斯・博爾內 Thomas Burnet

沒有水的星球
Den Aardkloot van water
ontbloot
1694 年

這幅不尋常的地圖出自英國神學家湯瑪斯・博爾內之手，描繪的是海洋不存在的世界。這是他的論點的一部分，認為地球一定起源於聖經中的大洪水，上帝製造出來的地球是完美的球體，唯有洪水才會讓世界變成這麼畸形的形狀。上下兩部分代表東半球與西半球，在下面那張圖中，加州是北美海岸外的一個島嶼。

溫佐・雅姆尼策爾
Wenzel Jamnitzer

十二面體變化
Dodecahedron variations
1568 年

這幅雕刻展現十二面體的一些變化，十二面體在中世紀宇宙學中代表天堂。德國金匠暨雕刻家溫佐・雅姆尼策爾的《正多面體的視角》（*Perspectiva Corporum Regularium*）在研究怎麼將正多面體（四面體、立方體、八面體、十二面體與二十面體）透過截去稜角、放射與切面的方式來製作出二十四種變體。

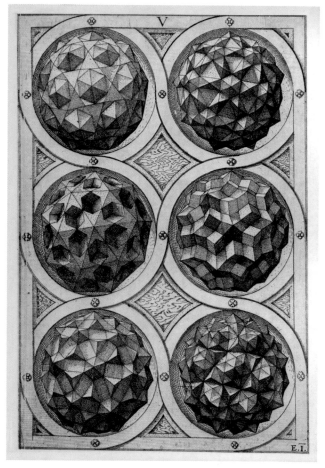

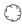

FEEDING THE PLANET, ENERGY FOR LIFE

LEGENDA

毛利、馬蘇德、波爾波拉、
費爾南德茲、卡維里亞和里奇
（DensityDesign 公司）
Michele Mauri, Luca Masud,
Mario Porpora, Lorenzo
Fernandez, Giorgio Caviglia,
Donato Ricci
餵養地球，生命的能量
2011 年

以思維圖的形式呈現的視覺化
圖像，傳達出食品生產消費、
社會與環境問題，以及科技與
永續議題之間的複雜關係。主
題以五個層次呈放射狀展開，
從需求（中心）到目的、社會
經濟系統、現象，以及最後的
行動。每個個別主題都以一個
象形圖來代表，而副主題則圍
繞在旁。

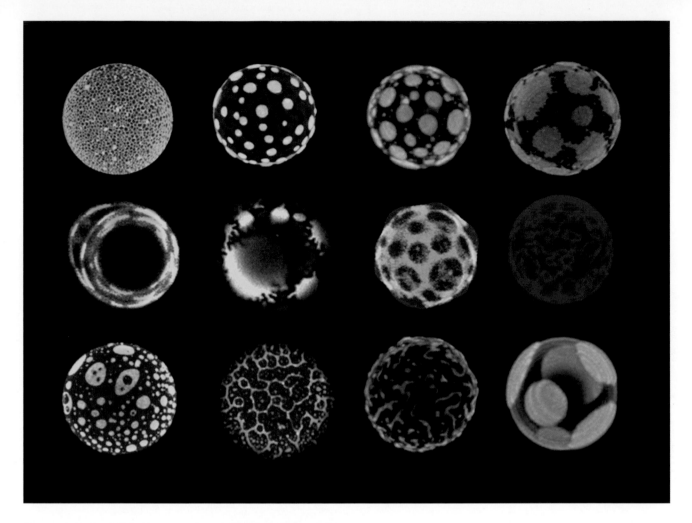

荷西・貝納迪諾・德拉塞爾納
Jorge Bernardino de la Serna
**巨大的單層與多層囊泡
（脂質體）**
**Giant unilamellar and
multilamellar vesicles
(liposomes)**
2007 年

這是一組巨大脂質體的合成照

片──脂質體是球形囊泡，單層
膜或多層膜內含有水溶液。脂
質體通常被用來當成將藥物與
營養物質運送到組織的載體。
一個巨大的單層膜脂質體的直
徑可達 100 μm（0.1 公釐）。

（右頁）
超新星與行星狀星雲
2004-16 年

這是超新星（垂死的恆星）與
行星狀星雲（氣體與塵埃形成
的雲）的合成圖像，使用的照
片爲多年來由美國國家航空暨
太空總署的不同望遠鏡所拍攝。
從左到右、從上到下分別是：
第谷超新星遺跡（2008 年）、
克卜勒超新星遺跡（2004 年）、
仙后座 A 超新星遺跡（2014 年
與 2006 年）、螺旋星雲（2002
年）與愛斯基摩星雲（2014
年）。

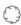

地圖和藍圖

節點和連結

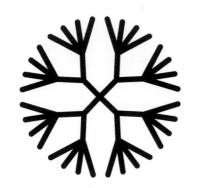

喬許・戈文 Josh Gowen
（Signal Noise 設計工作室）
大型強子對撞機：數據映射
The Large Hadron Collider:
Mapping the Data
2013 年

描述大型強子對撞機產生的數
據的圖像。大型強子對撞機製
造碰撞實驗，以測試各種物理
學理論，包括類似於大爆炸事
件對物質可能產生的影響。圖
中描繪的是粒子的旅程，利用
四個不同實驗產生的數據來製
作，這些數據由外環的不同彩
色區段來表現，外環代表最初
的粒子碰撞；數據受到嚴格修
整，因爲受到兩個觸發系統的
影響，一爲在數據中心的儲存，
最後則是透過全球大型強子對
撞計算網格的分配。

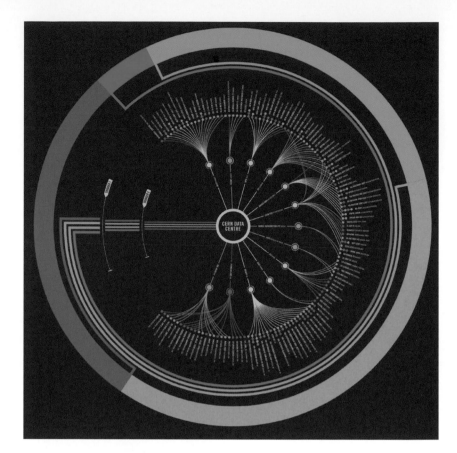

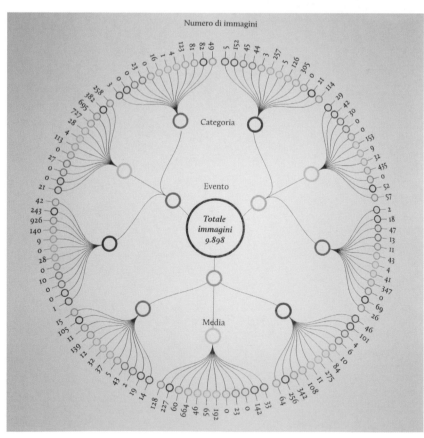

蒂琪安娜・阿洛契
Tiziana Alocci
互文性與新聞攝影
Intertxtuality and
Photojournalism
2014 年

這幅圓形樹狀圖出自一個分析
了 9,898 幅新聞照片的計畫，
以確定哪些修辭比喻特別能讓
義大利民衆產生共鳴。這張圖
從中心開始，按事件將照片歸
類，然後按出版媒介區分，再
進行個別分類。類別（如城市、
景觀、平民、廢墟等）在最外
環以不同顏色標記，數字則表
示每個類別各有多少圖像。

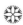

費洛、帕金和札馬利安
Viviana Ferro, Ilaria Pagin, Elisa Zamarian
宙斯的情事 Zeus's Affairs
2012 年

這張圖以古典作家所寫爲素材，描繪宙斯錯綜複雜的關係。古

希臘神宙斯以多元的戀愛關係聞名，其中包括許多亂倫情事。粗黑圓圈代表宙斯的感情生活：內環描繪女神，外環描繪人類。每個圓圈內側顯示的都是宙斯的愛人，顯示在外側的則是他們的孩子，兩者以彩色線條相連接。顏色代表不同作者的提

及，按時間順序分組：黃色（公元前）、棕色（公元前後）、棕色（公元），以及藍色（通用）。圖中央的細圓圈代表兄弟關係。

這是加勒比海一群蜥蜴的祖先狀態的系統發生圖（特定生物群的發生）。生物學家連恩・雷維爾在計算環境 R 中使用了一個名為 phytools 的自定義程式集來生成這張圖，用於他為《現代系統發生比較方法與它們在演化生物學的應用》（*Modern Phylogenetic Comparative Methods and Their Application in Evolutionary Biology*）所撰寫的一章裡。蜥蜴的名稱位於外環，較暖色調為較小型蜥蜴，較冷色調為較大型蜥蜴。

阿里斯蒂德・萊克斯
Aristide Lex
世界的啤酒
2010 年

這幅圓形樹狀圖按來源地編排了 120 種啤酒。圖中向外的分枝代表在特定範圍縮小的資訊：從大陸到國家，再到城市與最後的品牌。每種啤酒都有一個圖標用來辨識杯墊的形狀、顏色與釀造風格。外圓的放射條狀圖顯示品牌壽命。

托馬斯・克萊弗
Thomas Clever
(前)搜尋引擎
2006 年

這張圖爲荷蘭國家圖書館分類系統的視覺化圖像，出自托馬斯・克萊弗對當前與未來搜尋能力與背後分類的研究。圖中央指示使用者選擇一個類別；線條向外放射到第一層的各種類別（例如藝術或技術）。接下來，在最後一環之前，這些組別會繼續劃分爲兩個額外的分類級別（戲劇或語言學與文學），最後一環顯示的是最精細的搜尋術語（例如丹麥文學）。

恩斯特・海克爾 Ernst Haeckel
棘皮動物圖
Drawing of an ophidea
1904 年

這是一種棘皮動物的石版印刷
圖，這種動物狀似海星。恩斯
特・海克爾是德國生物學家，
他花了五年的時間出版了一系
列詳盡的石版印刷圖像《自然
界的藝術形態》（*Kunstformen
der Natur*）。這些顯微生物學
的圖像對藝術與科學都產生了
非常大的影響。

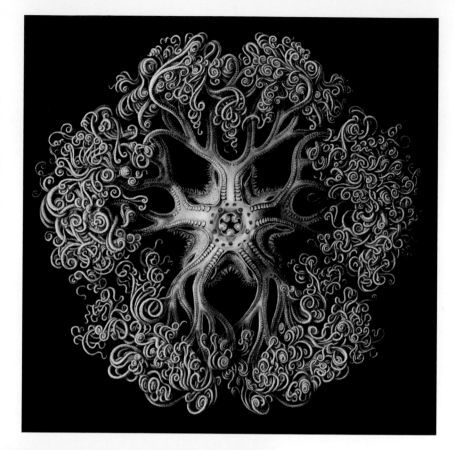

瓦倫蒂娜・德菲利普
Valentina D'Efilippo
隱私 Privacy
2014 年

這張圖出自詹姆斯・格雷厄姆
（James Graham）與倫敦唐馬
倉庫劇院合作的戲劇作品《隱
私》（*Privacy*），屬於該作品
的布景設計。它受到愛德華・
史諾登（Edward Snowden）的
洩密事件啟發，揭露了個人數
據的層次結構，藉此展現人們
的網路數位紀錄何其脆弱。

托蓋爾・胡塞瓦格
Torgeir Husevaag
指令網絡 Directive Network
2011 年

這是根據維基百科一篇關於
《挪威隱私數據保留指令》
（*Datalagringsdirektivet*）的文
章內出現的連結所生成的圖像。
《挪威隱私數據保留指令》是
一個有爭議的歐盟元數據儲存
指令。

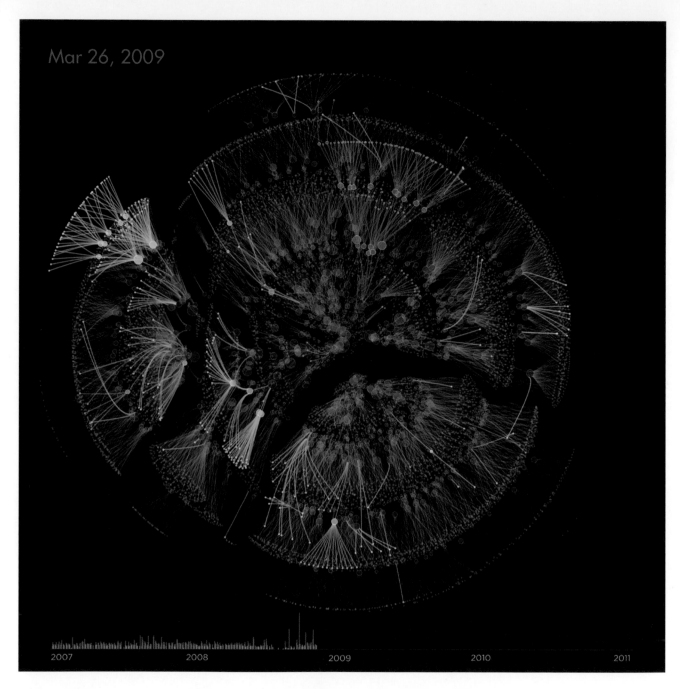

Mar 26, 2009

2007　　　　　2008　　　　　2009　　　　　2010　　　　　2011

賈斯汀・馬泰卡
Justin Matejka
喬治・費茨莫里斯
George Fitzmaurice
（歐特克研究中心 Autodesk
Research）
組織結構圖：組織的演變
**OrgOrgChart: The Evolution
of an Organization**
2012 年

這張圖表現的是歐特克公司在
2009 年 3 月 26 日的整體組織
層 次 結 構。「OrgOrgChart」
計畫探討的是企業結構的演
變，這個計畫在 2007 年 5 月至
2011 年 6 月期間，每天蒐集有
關歐特克公司層次結構的數據。
每個員工都以一個圓圈表示，
並以線條將每位員工與其經理
連接起來。較大的圓圈代表監
管更多員工的經理。

What is
Wikipedia
about?

Distribution
of the 10,568,679 items
on Wikipedia, sorted
by type

How to **read** :

Technical note

items

保羅 - 安東·雪法利耶
Paul-Antoine Chevalier
阿諾·皮崁德
Arnaud Picandet
詢問媒體設計公司 Ask Media
維基百科是什麼？
2014 年

這幅放射樹狀圖按類型對維基
百科上 10,568,679 個詞條進行
分類。圓形的大小與維基百科
中與每個概念相關的詞條數量
成正比，分支代表與該分類相
關的主要類別（例如創意工作、
物理單位、生物，或是所有群
組中最大的地理實體）。

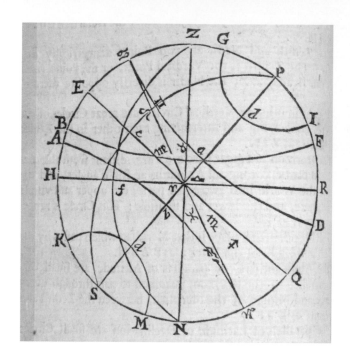

亨利·格利布蘭
Henry Gellibrand
威廉·費雪 William Fisher
航海圖 Navigation diagram
1680 年

這張圖說明如何用白羊座日食
來計算恆星經度,這個方法由
知名數學家亨利·格利布蘭發
明。威廉·費雪根據格利布蘭
的方程式寫下《航海梗概》(*An
Epitome of Navigation*),藉此
幫助水手與航海家。

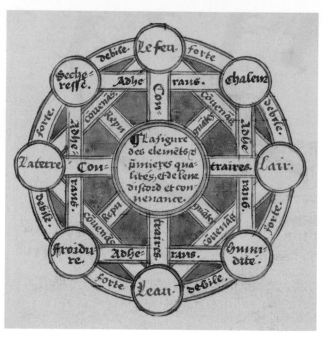

歐宏斯·菲內 Oronce Finé
四元素 The four elements
1549 年

這張插圖出自法國數學家歐宏
斯·菲內的《世界的球體》(*Le
Sphere du Monde*),說明四

種古典元素或希臘元素(地球、
火、空氣和水)與其各種性質
(熱、乾、冷、溼)之間的交
互作用。

拉蒙·柳利 Ramon Llull
第一張圖 Prima figura
1305 年

這張圖出自拉蒙·柳利的《鴻
篇》(*Ars Magna*),是解釋柳
利組合系統的系列圖中的第一
張。這本書是關於各種宗教與
哲學思想的百科全書,其部分
功能是當作利用邏輯與理性的

辯論工具,讓讀者能結合各種
思想,用書中插圖產生合乎邏
輯的論述。在這張圖的外環,
是九個絕對原理,內環邊緣重
複了同樣的術語,並加上幾個
新概念。這些圓盤在旋轉時可
以產生任何需要的論據。在圓
圈內,線條將不同的原理連接
起來,顯示出彼此之間的關係。

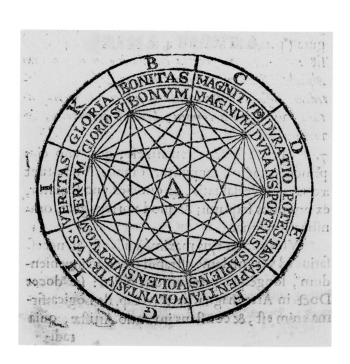

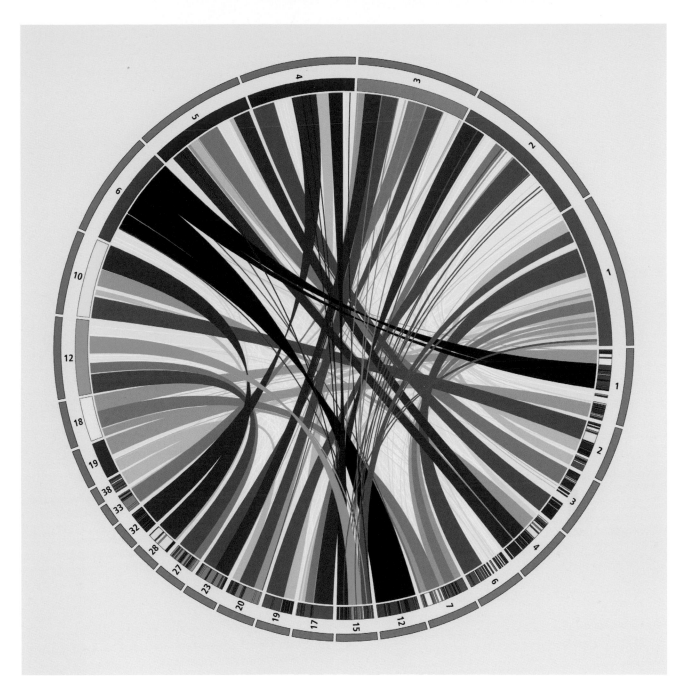

馬丁・克利茲溫斯基
Martin Krzywinski
人與狗的同源性
Human-dog Homology
2007 年

這是利用套裝軟體 Circos 製作的放射圖。這張圖刊登在《美國科學家》（*American Scientist*）雜誌 2007 年 9/10 月號，描繪人類與狗之間的基因組重疊。染色體顯示在外圈，分屬人類（藍色）或狗（橘色）。染色體之間的聯繫傳達出狗與人的同源性，有著來自共同祖先的相似性。

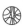

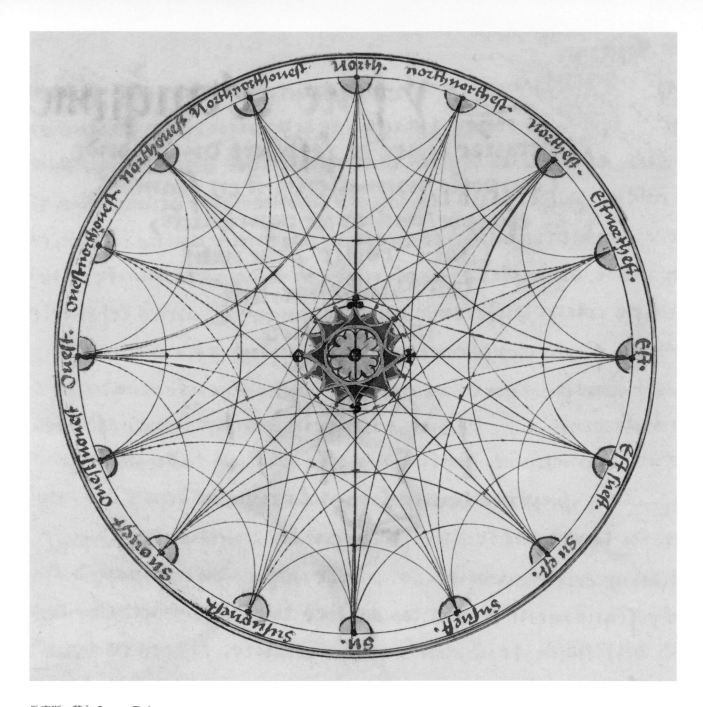

歐宏斯・菲內 Oronce Finé

羅盤 Compass

1549 年

這幅詳細的羅盤圖出自歐宏斯
・菲內的《世界的球體》（*Le
Sphere du Monde*）。菲內的
地圖圖冊以其對於北極圈與南
極圈的投影創新手法和描述而
聞名。

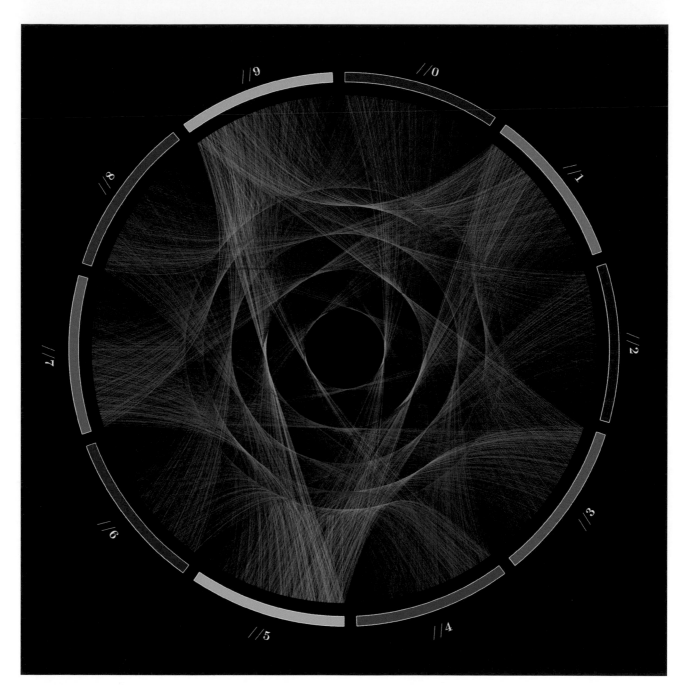

克里斯蒂安‧伊利斯‧瓦西里
Cristian Ilies Vasile
作爲連結的圓周率 Pi as Links
2012 年

這是以 Circos 套裝軟體製作的圖像，將圓周率的每個數字與其下一位數字連接起來。外環被分成代表 0 到 9 的區段，每一段都有各自的顏色。相互連接的線條顯示出數字對應段位置的關聯。舉例來說，「3.14⋯」裡的「14」被描繪成與位置 2 區段 1 和位置 3 區段 4 有關。

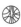

安德烈亞斯・塞拉里烏斯
Andreas Cellarius
行星間的占星相位，
如對分相、合相等
Typus Aspectum,
Oppositionum et
Coniunctionum etz in Planetis
1660 年

這張圖出自《和諧大宇宙》
（*Harmonia Macrocosmica*），
一本由 29 張星圖構成的著作。
這幅插圖是占星學歷史概述的
一部分，顯示黃道帶（圖中的
外環）如何影響到行星的解讀。
在占星學中，行星之間的角度
稱爲相位，角度指從地球上（如

圖所示）測量到的度數。相位
被認爲能顯示一個人生命中重
大事件與轉變的時間點。

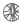

作者不詳
放血教學圖
約 1420-30 年

這幅墨彩畫描繪的是一個放血的人，他位於黃道帶輪的中央，圖上的線條顯示出黃道帶星座與行星對於各種程序的影響。放血這種手法至少可以追溯到古埃及時期，是一種古老的醫療程序，運用不同的工具讓血液從身體流出，以恢復健康。所使用的工具從水蛭到鋒利的棍子都有。在中世紀時期，這類圖表很常見，呈現出身體上特定出血部位與行星和黃道帶的排列有關（例如射手座的人應該避免在大腿與手指上切口。）

馬林・梅森 Marin Mersenne
梅森星 Mersenne Star
1636 年

這幅圖是以圓圈形式排列的十二音音階和諧音程與不和諧音程示意圖。馬林・梅森是法國數學家暨哲學家，他開創了聲學理論，也有許多其他成就。他對音樂的興趣主要來自他在數學與物理方面的研究。這張圖出自他的《和聲之書第十二冊》（*Harmonicorum Libri XII*），類似於現代的五度圈。圓圈上的十二個點都有特定的音高值。

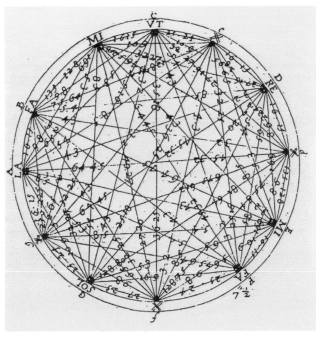

這張圖表記載了捐給德國政黨
超過五萬歐元的款項。每一筆
捐款都以一條線表示，這條線
從下半圓的捐贈者連到上半圓
的政黨。線條寬度與捐款金額
成正比，顏色代表收款政黨。

德瓦多斯、布魯克斯和田邊
Satyan Devadoss, Hayley
Brooks, Kaison Tanabe
**主修對 15,600 名威廉斯學院
校友職業路徑的影響**
2012 年

這是以 Circos 套裝軟體製作的
視覺化圖像，描繪大學主修與畢
業後職業選擇的關聯性。威廉斯
學院（Williams College，位於
麻薩諸塞州的一間私立文理學
院）的 15,600 名校友中，每一
位都以連接左半圓（主修）與右
半圓（職業）的線條來表示。左
半圓被分成 15 個小組，包含威
廉斯學院的所有科系，右半圓同
樣也被分成 15 個部分，每個部
分代表一個職業領域。

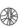

馬丁・克利茲溫斯基
Martin Krzywinski
染色體比較
2007 年

這是以 Circos 套裝軟體製作的
圓形圖，描繪五個不同物種的
第一條染色體之間的相似性。

五個被測序的基因組按順時針
方向沿著外環排列，分別為老
鼠（紅色）、恆河猴（黃色）、
黑猩猩（棕色）、雞（藍色）
與人類（剩餘部分）。每個物
種的染色體之間的連接，表示
相似性來自共同祖先的緣故。

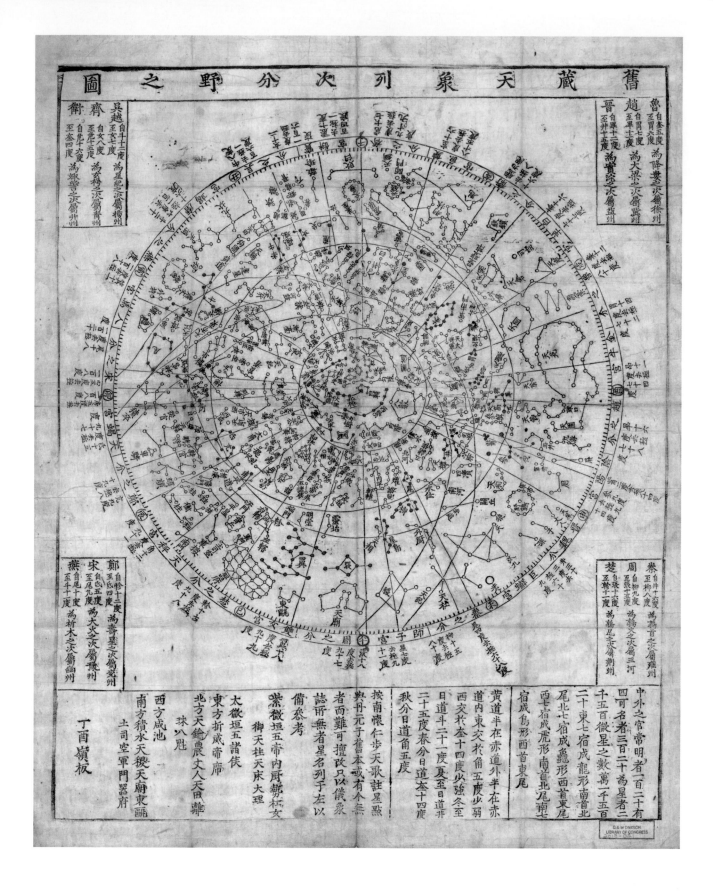

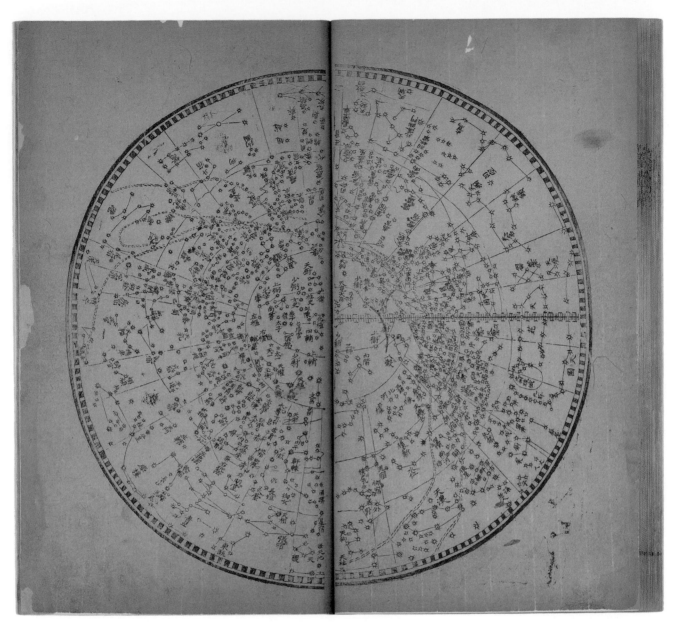

王英明
天體圖
1646 年

這幅圖的原作者為王英明，出自他死後才出版的《曆體略》

（1646 年出版），該書被視為第一本受西方學術影響的中國學者的著作。圖像顯示出完整的星圖，也是中國星宿的圖形表示。

作者不詳（左頁）
舊藏天象列次分野之圖
1777 年

這是一張十八世紀朝鮮星圖的翻印圖，原圖於 1395 年雕刻在石板上。據信，這張圖描繪的是在公元前 100 年至公元 600 年之間發生的一次列宿。

芭芭拉・海恩
Barbara Hahn
克莉絲汀・齊瑪曼
Christine Zimmermann
（海恩齊瑪曼工作室）
綠色新政 Green New Deal
2009 年

這張圖探討全球系統內各種有
關氣候變化的行動與政策所帶
來的影響。不同顏色的圓圈代
表地區或國家：歐洲（綠色）、
中國（黃色）、開發中國家（紅
色）與美國（藍色）。小塊灰
色部分（左上方）代表氣候穩

定。每個地區的氣候變化政策，
以及揭露地區與全球相互依存
關係的相關個別因素，都在圖
中展示出來。

勒內・笛卡兒 René Descartes
《哲學原理》
（*Principia philosophiae*）**插圖**
1692 年

這張圖表現的是主要地球粒子
類別的三部分分類。勒內・笛
卡兒是法國哲學家、數學家暨
科學家，被譽爲現代西方哲學
之父。這張圖出自其著作，描
繪物理學的基本定律和地球的
結構。

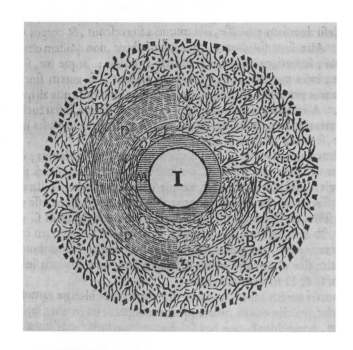

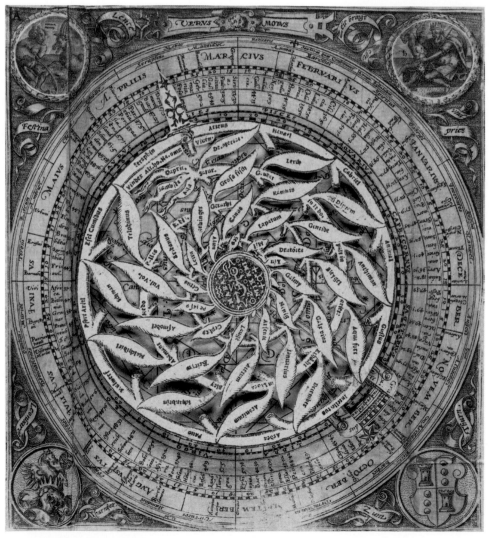

約斯特・安曼 Jost Amman
土星的實際運動
Verus Motus Saturni
十六世紀

這是瑞士－德國蝕刻師暨木
刻家約斯特・安曼製作的輪
盤圖，出自萊昂哈德・瑟尼
斯（Leonhard Thurneisser
zum Thurn）的《阿奇多薩》
（*Archidoxa*）。瑟尼斯多才多
藝，曾擔任士兵、醫生、科學
家與學者。他的著作《阿奇多
薩》包含了一張星盤與八張行
星圖表。每張行星圖表都以互
動圓盤機制來說明，這個機制
主要用來預測運氣、厄運和自
然現象，在這張圖則是土星的
運動。

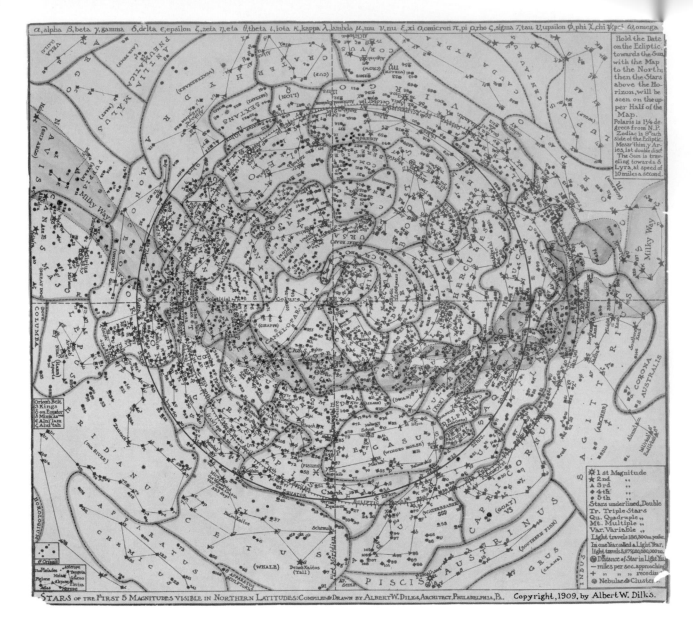

艾伯特・迪爾克斯

Albert W. Dilks

北緯可見的前五星等恆星

1909 年

這是美國建築師暨業餘天文學家艾伯特・迪爾克斯製作的星圖,顯示出北緯地區可見的前五星等(指星體在天空的相對亮度)。線條代表星座的邊界,藍帶表示銀河與我們銀河系的恆星。

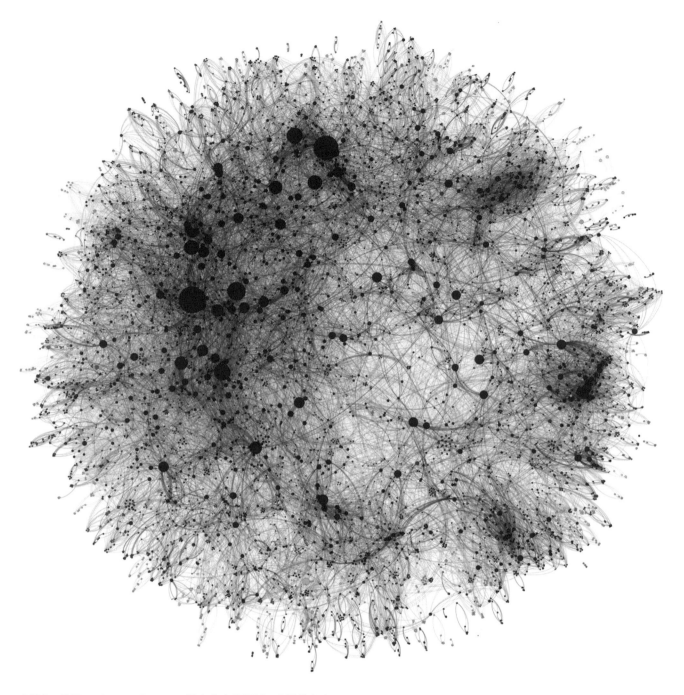

安德魯・拉姆 Andrew Lamb
2008-2012 年發表 C 型肝炎論文的醫生之間的共同作者關係
2012 年

這張圖顯示出 C 型肝炎病毒研究論文作者之間的合作關係網。8,500 個圓，每個圓都代表一位作者；點之間的連線代表科學論文的合著關係。大圓代表人際關係好，而且曾與不同合作對象共同撰寫多篇論文者。這個計畫使用來自 MEDLINE 的數據（MEDLINE 為線上數據庫，包含超過 2,600 萬筆來自不同生命科學與生物醫學領域學術期刊的紀錄）。

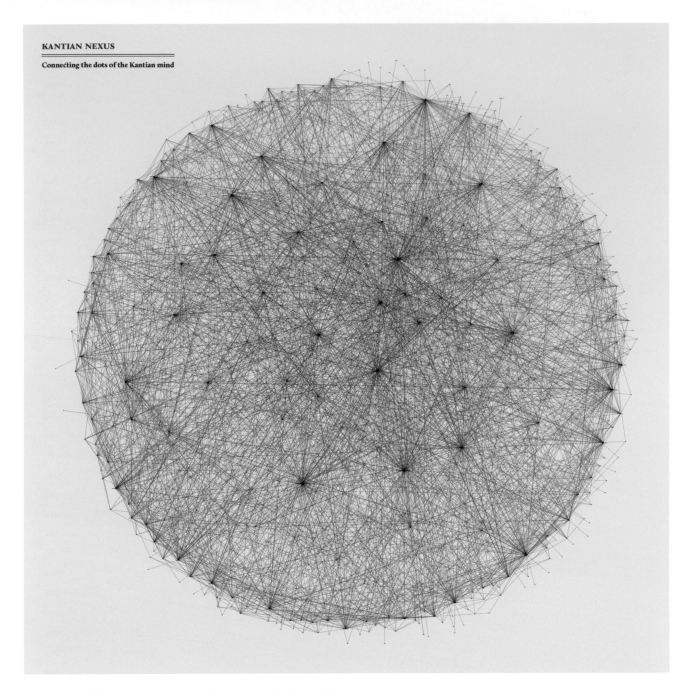

瓦雷里奧・佩萊格里尼
Valerio Pellegrini
路卡・瓦澤西 Luca Valzesi
康德關係：連接康德思想的點
2013 年

這張網絡視覺化圖像展現的是
伊曼努爾・康德（Immanuel
Kant）的哲學作品中最重要的
詞語（一共 58 部作品 4,500
頁）。每個詞語都與它出現的
作品相連結。這張圖以 Minerva
製作，Minerva 是可以將作者所
有作品中的詞語演變加以視覺
化的工具。

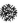

芭芭拉・海恩
Barbara Hahn
克莉絲汀・齊瑪曼
Christine Zimmermann
（海恩齊瑪曼工作室）
世界經濟
2012 年

這張視覺化圖像顯示出 147 家
公司所組成相互依存的網絡，
這些公司控制著跨國公司將近
40% 的財富。147 家公司的每
一家都由一個圓圈代表。顏色
代表公司總部所在國家（美國
爲藍色、英國爲橘色、法國爲
紫色、加拿大爲靑色）。圓圈
大小與公司利潤成正比，箭頭
表示在其他公司的少數股權。
圓圈內的數字表示公司在前
五十大之間的排名。

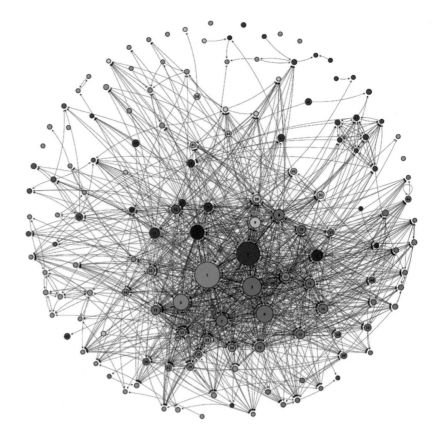

馬科斯・蒙塔內
Marcos Montané
第 17 號結構
2011 年

這是一張電腦生成的草圖，透
過操弄不同數學函數，然後用
線條將結果轉譯成物理形式的
方式製作而成。馬科斯・蒙塔
內是一位阿根廷藝術家，創造
生成式圖形和金屬線雕塑。

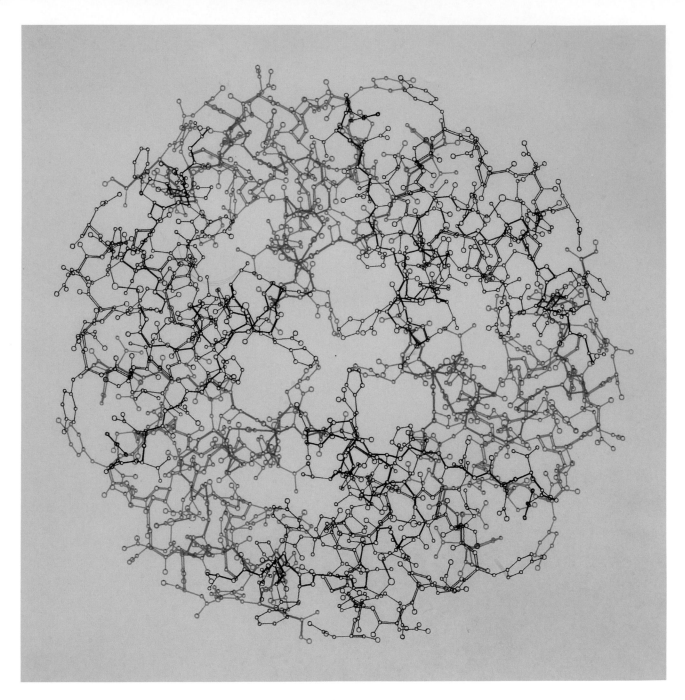

桃樂絲・霍奇金
Dorothy Hodgkin
胰島素圖
約 1972 年

這是諾貝爾獎得主英國化學家
桃樂絲・霍奇金手繪的胰島素
分子草圖。1969 年,霍奇金利
用 X 射線晶體學技術測定出胰

島素的三維結構,這對於了解
胰島素的化學及生物特性有著
非常重要的貢獻。除了在晶體
學方面的革命性發現以外,霍
奇金還積極參與結合科學與現
代設計的活動。節日圖案小組
(在 1951 年英國節期間組成)
使用如這張圖的科學圖像,用
來製作蕾絲、壁紙和家飾布。

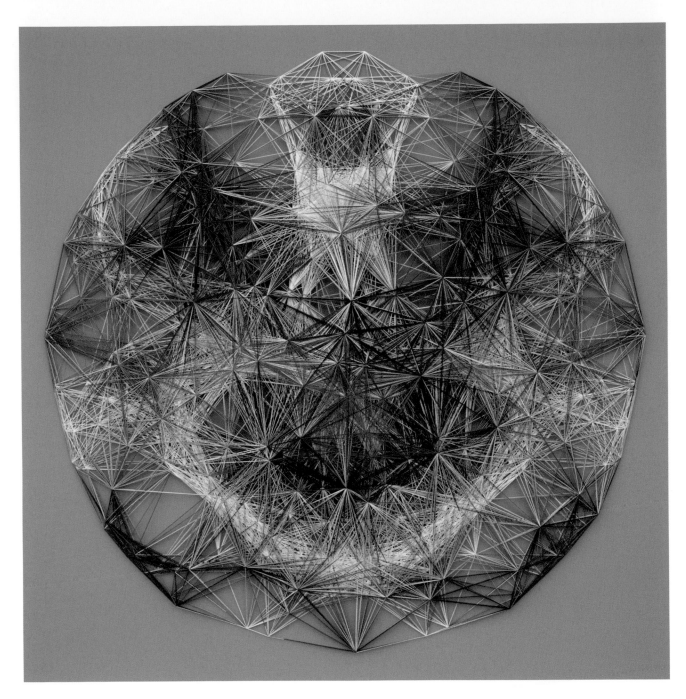

朱塞佩・蘭達佐
Giuseppe Randazzo
模糊的親和性
Vague Affinities
2011 年

這是用 Vector3 與 Java 製作的
生成雕塑，探討的是親和力與
差異的概念。100 種試劑分別被
賦予一個顏色值，顏色是從一
個具有連續漸變的調色板中選
擇。試劑被設定會朝色差較小
的方向移動，遠離色差較大的
方向。

Alexander, Christopher. *Notes on the Synthesis of Form*. Cambridge, MA: Harvard University Press, 1964.

Alighieri, Dante, and Mark Musa. *Dante Alighieri's Divine Comedy: Inferno*. Bloomington: Indiana University Press, 2004.

Amir, Ori, Irving Biederman, and Kenneth J. Hayworth. "The Neural Basis for Shape Preferences." *Vision Research* 51 (2011): 2198–206.

Arnheim, Rudolf. *Art and Visual Perception: A Psychology of the Creative Eye*. Berkeley: University of California Press, 1954.

———. *Visual Thinking*. Berkeley: University of California Press, 2004.

Bar, Moshe, and Maital Neta. "Humans Prefer Curved Visual Objects." *Psychological Science* 17 (2006): 645–48.

———. "Visual Elements of Subjective Preference Modulate Amygdala Activation." *Neuropsychologia* 45 (2007): 2191–200.

Bassili, John N. "Facial Motion in the Perception of Faces and Emotional Expression." *Journal of Experimental Psychology, Human Perception and Performance* 4, no. 3 (1978): 373–79.

Batra, Rajeev, Colleen M. Seifert, and Diann Brei. *The Psychology of Design: Creating Consumer Appeal*. London: Routledge, 2016.

Batty, Michael, and Paul Longley. *Fractal Cities: A Geometry of Form and Function*. Cambridge, MA: Academic Press, 1994.

Began, Adrian, and J. Peder Zane. *Design in Nature: How the Constructal Law Governs Evolution in Biology, Physics, Technology, and Social Organizations*. New York: Anchor Books, 2013.

Bertin, Jacques. *Semiology of Graphics: Diagrams, Networks, and Maps*. Translated by William J. Berg. Madison: University of Wisconsin Press, 1984.

Blair, Ann M. *Too Much to Know: Managing Scholarly Information before the Modern Age*. New Haven, CT: Yale University Press, 2011.

Börner, Katy. *Atlas of Knowledge: Anyone Can Map*. Cambridge, MA: MIT Press, 2015.

Brinton, Willard C. *Graphic Methods for Presenting Facts*. New York: Engineering Magazine Company, 1914.

———. *Graphic Presentation*. New York: Brinton Associates, 1939.

Bruce-Mitford, Miranda. *Signs and Symbols*. London: DK Publishing, 2008.

Carruthers, Mary. *The Book of Memory: A Study of Memory in Medieval Culture*. Cambridge: Cambridge University Press, 2008.

———, and Jan M. Ziolkowski. *The Medieval Craft of Memory: An Anthology of Texts and Pictures*. Philadelphia: University of Pennsylvania Press, 2003.

Changizi, Mark. *The Vision Revolution: How the Latest Research Overturns Everything We Thought We Knew about Human Vision*. Dallas: BenBella, 2010.

Chi, E. H. *A Framework for Visualizing Information*. New York: Springer, 2002.

Christianson, Scott. *100 Diagrams that Changed the World: From the Earliest Cave Paintings to the Innovation of the iPod*. New York: Plume, 2012.

Cohen, I. Bernard. *From Leonardo to Lavoisier, 1450–1800*. Album of Science. Vol. 2. New York: Scribner, 1980.

Cooper, J. C. *An Illustrated Encyclopedia of Traditional Symbols*. London: Thames & Hudson, 1987.

Crane, Walter. *Line & Form*. London: George Bell & Sons, 1900.

Crosby, Alfred W. *The Measure of Reality: Quantification and Western Society, 1250–1600*. Cambridge: Cambridge University Press, 1997.

Dackerman, Susan, Claudia Swan, Suzanne Karr Schmidt, and Katharine Park. *Prints and the Pursuit of Knowledge in Early Modern Europe*. Cambridge, MA: Harvard Art Museums, 2011.

Dazkir, Sibel S., and Marilyn A. Read. "Furniture Forms and Their Influence on Our Emotional Responses toward Interior Environments." *Environment and Behavior* 44 (2012): 722–32.

de Waal, Frans. *The Bonobo and the Atheist: In Search of Humanism Among the Primates*. New York: Norton, 2013.

Diamond, Jared. *Guns, Germs, and Steel: The Fates of Human Societies*. New York: Norton, 1999.

Doczi, Gyorgy. *The Power of Limits: Proportional Harmonies in Nature, Art, and Architecture*. Boulder, CO: Shambhala, 2005.

Dondis, Donis A. *A Primer of Visual Literacy*. Cambridge, MA: MIT Press, 1973.

Drucker, Johanna. *Graphesis: Visual Forms of Knowledge Production*. Cambridge, MA: Harvard University Press, 2014.

Dutton, Denis. *The Art Instinct: Beauty, Pleasure, and Human Evolution*. New York: Bloomsbury, 2010.

Edson, Evelyn. *Mapping Time and Space: How Medieval Mapmakers Viewed Their World*. The British Library Studies in Map History. Vol. 1. London: British Library Board, 1998.

Emerson, Ralph Waldo. *Essays*. Boston: Osgood, 1876.

Franklin-Brown, Mary. *Reading the World: Encyclopedic Writing in the Scholastic Age*. Chicago: University of Chicago Press, 2012.

Friendly, Michael. "Milestones in the History of Thematic Cartography, Statistical Graphics, and Data Visualization." Last modified August 24, 2009. http://www.math.yorku.ca/SCS/Gallery/milestone/milestone.pdf.

Gil, Bryan Nash. *Woodcut*. New York: Princeton Architectural Press, 2012.

Glassie, John. *A Man of Misconceptions: The Life of an Eccentric in an Age of Change*. New York: Riverhead, 2012.

Godwin, Joscelyn. *Athanasius Kircher's Theatre of the World: The Life and Work of the Last Man to Search for Universal Knowledge*. Rochester, VT: Inner Traditions, 2009.

———. *Robert Fludd: Hermetic Philosopher and Surveyor of Two Worlds*. Grand Rapids, MI: Phanes, 1991.

Gombrich, E. H. *The Image and the Eye: Further Studies in the Psychology of Pictorial Representation*. London: Phaidon, 1994.

Gordon, Kate. *Esthetics*. New York: Henry Holt, 1909.

Granoff, Phyllis. *Victorious Ones: Jain Images of Perfection*. New York: Rubin Museum of Art, 2010.

Guénon, René. *Symbols of Sacred Science*. Hillsdale, NY: Sophia Perennis, 2004.

Harmon, Katharine. *You Are Here: Personal Geographies and Other Maps of the Imagination*. New York: Princeton Architectural Press, 2003.

Harris, Robert L. *Information Graphics: A Comprehensive Illustrated Reference*. Oxford: Oxford University Press, 2000.

Harwood, Jeremy, and A. Sarah Bendall. *To the Ends of the Earth: 100 Maps that Changed the World*. Newton Abbot, UK: David & Charles, 2006.

Helfand, Jessica. *Reinventing the Wheel*. New York: Princeton

Architectural Press, 2006.

Hosey, Lance. "Why We Love Beautiful Things." *New York Times.* February 15, 2013.

Hyland, Angus, and Steven Bateman. *Symbol.* London: Laurence King, 2011.

Jefferies, John Richard. *Story of My Heart: My Autobiography.* London: Longmans, Green, 1901.

Jung, Carl Gustav. *Man and His Symbols.* New York: Dell, 1968.

Kemp, Martin. *Visualizations: The Nature Book of Art and Science.* Oakland: University of California Press, 2001.

Lakoff, George, and Mark Johnson. *Metaphors We Live By.* Chicago: University of Chicago Press, 2003.

Lapidos, Juliet. "Atomic Priesthoods, Thorn Landscapes, and Munchian Pictograms: How to Communicate the Dangers of Nuclear Waste to Future Civilizations." *Slate,* November 16, 2009. http://www.slate.com/articles/health_and_science/green_room/2009/11/aomic_priesthoods_thorn_landscapes_and_munchian_pictograms.html.

Larson, Christine, Joel Aronoff, and Elizabeth Steuer. "Simple Geometric Shapes Are Implicitly Associated with Affective Value." *Motivation & Emotion* 36, no. 3 (2012): 404–13.

Larson, Christine, Joel Aronoff, I. C. Sarinopoulos, and D. C. Zhu. "Recognizing Threat: A Simple Geometric Shape Activates Neural Circuitry for Threat Detection." *Journal of Cognitive Neuroscience* 21, no. 8 (2009): 1523–35.

Lidwell, William, Kritina Holden, and Jill Butler. *Universal Principles of Design: 100 Ways to Enhance Usability, Influence Perception, Increase Appeal, Make Better Design Decisions, and Teach Through Design.* Beverly, MA: Rockport, 2003.

Lynch, Kevin. *The Image of the City.* Cambridge, MA: MIT Press, 1960.

MacGregor, Neil. *A History of the World in 100 Objects.* London: Penguin, 2012.

Makuchowska, Ludmila. *Scientific Discourse in John Donne's Eschatological Poetry.* Newcastle upon Tyne, UK: Cambridge Scholars Publishing, 2014.

Mansell, Chris. *Ancient British Rock Art: A Guide to Indigenous Stone Carvings.* London: Wooden Books, 2007.

Meirelles, Isabel. *Design for Information: An Introduction to the Histories, Theories, and Best Practices Behind Effective Information Visualizations.* Beverly, MA: Rockport, 2013.

Milligan, Max, and Aubrey Burl. *Circles of Stone: The Prehistoric Rings of Britain and Ireland.* London: Harvill, 1999.

Moreland, Carl, and David Bannister. *Antique Maps.* London: Phaidon, 1994.

Mullin, Glenn H., and Heather Stoddard. *Buddha in Paradise: A Celebration in Himalayan Art.* New York: Rubin Museum of Art, 2007.

Munari, Bruno. *Bruno Munari: Square, Circle, Triangle.* New York: Princeton Architectural Press, 2015.

———. *Design as Art.* London: Penguin, 2008.

Murdoch, John Emery. *Antiquity and the Middle Ages.* Album of Science. Vol. 5. New York: Scribner, 1984.

Neurath, Otto, Matthew Eve, and Christopher Burke. *From Hieroglyphics to Isotype: A Visual Autobiography.* London: Hyphen Press, 2010.

Padovan, Richard. *Proportion: Science, Philosophy, Architecture.*

London: Taylor & Francis, 1999.

Pascal, Blaise. *Pensées.* London: Penguin Classics, 1995.

Pietsch, Theodore W. *Trees of Life: A Visual History of Evolution.* Baltimore: Johns Hopkins University Press, 2012.

Playfair, William, Howard Wainer, and Ian Spence. *The Commercial and Political Atlas and Statistical Breviary.* Cambridge: Cambridge University Press, 2005.

Pombo, Olga. *O Círculo dos Saberes* (The circle of knowledge). Lisbon, Portugal: Universidade de Lisboa, 2012.

———. *Unidade da Ciência: Programas, Figuras e Metáforas* (Unity of science: programs, figures, and metaphors). Lisbon, Portugal: Edições Duarte Reis, 2006.

Rendgen, Sandra, Julius Wiedemann, Paolo Ciuccarelli, Richard Saul Wurman, Simon Rogers, and Nigel Holmes. *Information Graphics.* Cologne, Germany: Taschen, 2012.

Rosenberg, Daniel, and Anthony Grafton. *Cartographies of Time: A History of the Timeline.* New York: Princeton Architectural Press, 2010.

Rhie, Marilyn M., and Robert Thurman. *Worlds of Transformation: Tibetan Art of Wisdom and Compassion.* New York: Tibet House, 1999.

Scafi, Alessandro. *Maps of Paradise.* Chicago: University of Chicago Press, 2013.

Schmandt-Besserat, Denise. *How Writing Came About.* Austin: University of Texas Press, 1996.

Seife, Charles. *Zero: The Biography of a Dangerous Idea.* New York: Penguin, 2000.

Seo, Audrey Yoshiko, and John Daido Loori. *Ensō: Zen Circles of Enlightenment.* Boston: Weatherhill, 2007.

Silvia, Paul, and Christopher Barona. "Do People Prefer Curved Objects? Angularity, Expertise, and Aesthetic Preference." *Empirical Studies of the Arts* 27, no.1 (2009): 25–42.

Staley, David J. *Computers, Visualization, and History: How New Technology Will Transform Our Understanding of the Past.* Armonk, NY: M. E. Sharpe, 2003.

Stephenson, David, Victoria Hammond, and Keith F. Davis. *Visions of Heaven: The Dome in European Architecture.* New York: Princeton Architectural Press, 2005.

't Hart, Bernard Marius, Tilman Gerrit, Jakob Abresch, and Wolfgang Einhäuser. "Faces in Places: Humans and Machines Make Similar Face Detection Errors." *PLoS One* 6, no. 10 (2011).

Turchi, Peter. *Maps of the Imagination: The Writer as Cartographer.* San Antonio, TX: Trinity University Press, 2007.

Vartanian, Oshin, Gorka Navarrete, Anjan Chatterjee, Lars Brorson Fich, Helmut Leder, Cristián Modroño, Marcos Nadal, Nicolai Rostrup, and Martin Skov. "Impact of Contour on Aesthetic Judgments and Approach Avoidance Decisions in Architecture." *Proceedings of the National Academy of Sciences of the United States of America* 110, supplement 2 (2013): 10446–53.

Wade, David. *Symmetry: The Ordering Principle.* Glastonbury, UK: Wooden Books, 2006.

Wilkinson, Leland. *The Grammar of Graphics.* New York: Springer, 2005.

Yates, Frances. *The Art of Memory.* London: Random House UK, 2014.

圖片來源 IMAGE CREDITS

132
Lawrence J. Schoenberg
Collection of Manuscripts, Kislak
Center for Special Collections,
Rare Books and Manuscripts,
University of Pennsylvania Libraries

133 top
Beinecke Rare Book
and Manuscript Library,
Yale University

133 bottom
Library of Congress, Rare
Book and Special Collections
Division, Hans P. Kraus
Collection of Sir Francis Drake

134
Courtesy of Jussi Ängeslevä

135
Andrew Kuo

136 top
Martin Krzywinski

136 bottom
Joshua Kirsch

137
Courtesy of Lola Migas

138 top and bottom
Wellcome Library, London.
Copyrighted work available
under Creative Commons
attribution-only license
CC BY 4.0

139
Courtesy of Bryan Boyer

140 top
US Department of Agriculture,
National Agricultural Library

140 bottom
Library of Congress

141
Courtesy of Christopher Collins

142
Pop Chart Lab

143 top
Courtesy of EDITED

143 bottom
Deroy Peraza

144
Courtesy of Johannes Eichler

145
Marcin Ignac

148 top and bottom
Valerio Pellegrini

149
Library of Congress

150 top and bottom
Beinecke Rare Book
and Manuscript Library,
Yale University

151
David Rumsey Map Collection
(davidrumsey.com)

152
Hannes Frykholm

153
Courtesy of Francesco Roveta

154
Valentina D'Efilippo

155
Jan Schwochow,
Golden Section Graphics

156 top
Katrin Süss (katrinsuess.com).
Photographer: Sven Helemann

156 bottom
Courtesy of Stefanie Posavec

157
Library of Congress

158
Courtesy of Doug Kanter

159
Courtesy of Thomas Clever

160 top
Courtesy of Michele Mauri

160 bottom
Abby Chen

161
Library of Congress

162
Courtesy of Siavash Amini

163 top
Peter Crnokrak

163 bottom
Marcin Plonka

164 top
Courtesy of Giacomo Covacich

164 bottom
Courtesy of Erica Zipoli

165
Jer Thorp

166
Wellcome Library, London.
Copyrighted work available
under Creative Commons
attribution-only license
CC BY 4.0

167
Timm Kekeritz

168
Valerio Pellegrini

169
Ben Willers

170 top
Courtesy of Jaeho Lee

170 bottom
Rayz Ong

171
Frederic Brodbeck

172
Courtesy of Črtomir Just

173
Courtesy of Siori Kitajima

176 top
NASA/MIT/JPL/GSFC/GRAIL

176 bottom
Courtesy of Francesco Roveta

177
Tania Alvarez Zaldivar

178
Courtesy of Valerio Pellegrini

179 top
Torgeir Husevaag. Photographs:
Vegard Kleven

179 bottom
Courtesy of Elizaveta Oreshkina

180 top
Beinecke Rare Book and Manu-
script Library, Yale University

180 bottom
Archie Archambault

181
Jan Willem Tulp

182
Brendan Dawes

183
Courtesy of Wesley Grubbs

184 top and bottom
Beinecke Rare Book
and Manuscript Library,
Yale University

185
Wellcome Library, London.
Copyrighted work available
under Creative Commons
attribution-only license
CC BY 4.0

186
McGregor Museum, School
of Biological Sciences at the
University of Auckland

187 top
Francesco De Comité

187 bottom
Francesco D'Orazio

188 top
Francesco D'Orazio

188 bottom
Kai Wetzel

189
Klari Reis

190
Jim Bumgardner

191
NASA/ESA/Hubble Heritage Team
(STScI/AURA)

192
Biodiversity Heritage Library

193
Klari Reis

194
Courtesy of Jörg Bernhardt

195
Courtesy of Jörg Bernhardt

196
Howmuch.net

197
Alberto Lucas López

198 top
Oliver Deussen

THE
BOOK
OF
CIRCLES

Visualizing
Spheres
of
Knowledge

catch 268

圓之書
知識發展的球狀視覺史

作者	曼努埃爾·利馬（Manuel Lima）
譯者	林潔盈
副總編輯	林怡君
編輯	賴佳筠
內頁排版	何萍萍
美術設計	林佳瑩
校對	金文蕙
出版者	大塊文化出版股份有限公司
	台北市 105022 南京東路四段 25 號 11 樓
	www.locuspublishing.com
	讀者服務專線：0800-006689
	TEL：(02)87123898・FAX：(02)87123897
郵撥帳號	18955675
戶名	大塊文化出版股份有限公司
總經銷	大和書報圖書股份有限公司
地址	新北市新莊區五工五路 2 號
	TEL：(02)89902588・FAX：(02)22901658
法律顧問	董安丹律師、顧慕堯律師
	版權所有 翻印必究 Printed in Taiwan.
ISBN	978-986-5549-45-9
初版一刷	2021 年 03 月
定價	新台幣 799 元

國家圖書館出版品預行編目 (CIP) 資料

圓之書：知識發展的球狀視覺史 / 曼努埃爾‧利馬 (Manuel Lima) 著；林潔盈譯，
-- 初版 . -- 臺北市：大塊文化出版股份有限公司，2021.03
264 面；21x26 公分 . -- (catch ; 268)
譯自：The Book of Circles : Visualizing Spheres of Knowledge.
ISBN 978-986-5549-45-9（平裝）
1. 圖像學 2. 圓 3. 視覺設計
940.11 110000729